Y+5493.
 B.

IDÉES
SUR
LE GESTE
ET
L'ACTION THÉATRALE.

IDÉES
SUR
LE GESTE
ET L'ACTION THÉATRALE;
PAR M. ENGEL.
DE L'ACADÉMIE ROYALE DE BERLIN;

Suivies d'une Lettre, du même Auteur, sur la Peinture musicale.

LE TOUT TRADUIT DE L'ALLEMAND.

Avec trente-quatre Planches.

TOME PREMIER.

A PARIS,
Chez H. J. JANSEN et COMP., Imprimeurs-Libraires,
Place du Muséum.

L'AN TROISIÈME DE LA RÉPUBLIQUE FRANÇOISE.

PRÉFACE
DU
TRADUCTEUR.

LES spectacles sont devenus de nos jours un besoin pour tous les peuples policés, & c'est dans les grandes villes sur-tout que ce besoin se fait sentir le plus impérieusement. L'inégalité des conditions & celle des fortunes, qui en est l'effet nécessaire, divisent leurs nombreux habitans en deux classes, dont l'une a le travail en partage, & l'autre les richesses, qui ne mènent que trop souvent l'ennui à leur suite. Si cette dernière classe a besoin de dissipation pour ranimer pendant quelques heures une sensibilité presqu'éteinte par l'abus des plaisirs & par la facilité des jouissances ; la première a des droits à un délassement honnête, après une journée consacrée à des travaux utiles. Aucun des amusemens publics ne remplit mieux cet objet que les spectacles, qui procurent

même à la société un autre avantage non moins important : ils occupent les hommes inutiles, qui refluent vers les grandes villes, & dont la dangereuse industrie troubleroit l'ordre public, si des distractions toujours nouvelles n'en arrêtoient pas le développement.

Mais si véritablement la société retire de pareils avantages des spectacles, d'où vient qu'on s'est occupé si peu à leur donner toute la perfection dont ils sont susceptibles ? Il ne sera pas question ici de leur utilité morale ; car comme le but de toute production théâtrale doit être de poursuivre le vice, & d'offrir à l'admiration des spectateurs des actions nobles & vertueuses, on suppose qu'une censure sévère en écartera sans cesse tout ce qui pourroit blesser la décence publique & corrompre les mœurs. On se bornera donc à quelques réflexions sur l'ensemble des représentations théâtrales, auxquelles l'ouvrage, dont nous offrons la traduction, nous invite à nous livrer.

Aucun amateur éclairé de l'art théâtral ne prétendra sans doute qu'il n'y ait plus rien à faire pour la per-

fection de nos spectacles modernes. Sans vouloir les comparer à ceux des anciens, ni parler des effets prodigieux qui ont été attribués à ceux-ci, il suffira d'observer que les peuples de l'antiquité qui ont aimé cet art, en ont toujours considéré la culture comme une affaire nationale. Les éloges que les auteurs en ont faits peuvent avoir été exagérés ; mais il n'est pas moins certain que les débris des anciens théâtres, qui ont échappé à la fureur des barbares & à la main du tems, déposent encore de nos jours en faveur des hommes de génie qui en ordonnèrent la construction. On en peut inférer avec une vraisemblance qui équivaut presque à la certitude, que le costume & tous les accessoires, d'où dépend en grande partie la vérité de la représentation d'une pièce de théâtre, auront été observés avec la plus scrupuleuse exactitude, & que les acteurs sur-tout se feront attachés à rendre leurs rôles avec ce naturel, avec ce jeu rigoureusement adapté aux caractères & aux situations, sans lesquels il n'est pas possible de parvenir à une illusion parfaite. Les anciens, & prin-

cipalement les Grecs, observateurs assidus & fidèles de la nature, & doués d'une organisation heureuse, durent trouver dans le beau climat qu'ils habitoient des facilités d'autant plus grandes à étudier le langage des passions & à en développer les nuances les plus délicates, que la forme de leur gouvernement laissant à chaque homme son caractère propre & individuel, avec le droit de le montrer dans toute son énergie, il leur suffisoit, pour ainsi dire, de se laisser aller à l'impulsion de la nature; & presque toujours cet heureux instinct, dirigé par une sensibilité exquise, devoit être d'accord avec la règle, qui auroit été le résultat de la réflexion & de l'expérience. Cependant l'une & l'autre durent enfin consolider un ouvrage, que la réunion de ces circonstances favorables, des dispositions heureuses, & des spectateurs délicats avoient ébauché. En un mot, tous les arts musicaux, dont ceux du geste & de la déclamation faisoient partie, durent parvenir à ce degré de perfection nécessaire pour que le plus grand des orateurs pût dire, que la déclama-

tion seule constituoit toute l'éloquence.

En portant nos regards sur nos salles modernes, nous ne voyons par-tout que des bâtimens mesquins, mal éclairés, insalubres, & distribués moins d'après l'attention qu'exigeroit la commodité des spectateurs, que d'après les vues d'un sordide intérêt, qui calcule rigoureusement combien la gêne où l'on met chacun d'eux peut ajouter à la recette. Il n'est peut-être aucune salle, sans en excepter les plus célébres, qui soit construite d'après les lois de l'acoustique, & dont le luxe & les ornemens inutiles ne détruisent pas tout l'effet de l'action qui doit être représentée sur la scène.

Si l'on est encore à chercher la coupe la plus favorable à la propagation & à la distribution égale du son, & qui réunisse à la commodité des spectateurs la salubrité de l'air, la facilité du service, & l'aisance de la circulation intérieure & extérieure, faut-il s'étonner que le costume, dans les décorations & dans les habillemens, soit négligé, ou du moins souvent très-inexact ? Quand on pense que dans le beau siècle de Louis XIV, Auguste, Cinna & tous les héros Grecs

& Romains ont paru sur la scène françoise dans un costume ridicule ; lorsqu'on calcule tous les obstacles que Mademoiselle Clairon & le célèbre Lekain eurent à surmonter pour introduire du moins une espèce de costume convenable à chaque rôle ; quand enfin nous voyons encore tous les jours à côté d'un héros habillé à la grecque ou à la romaine, son confident frisé en grandes boucles flottantes & poudrées à blanc, ou des princesses qui étalent dans leur parure toutes les frivolités éphémères de la mode du jour ; on ne sait ce qui doit étonner davantage, ou de l'extrême incurie des acteurs, ou de la froide indifférence des spectateurs. Telle est la force de la routine & des préjugés qui asservissent presque tous les corps : chaque membre isolé a des prétentions aux succès, mais les fautes appartiennent à tous, & elles vieillissent avant que personne ne songe à les redresser. Tel acteur versé dans l'histoire de sa patrie seroit honteux de confondre les événemens d'un règne avec ceux d'un autre ; mais chargé du rôle d'un sénateur romain, il ne rougira pas de monter

au capitole en escarpins ou en cheveux à la conseillère. Nous n'ignorons pas que des acteurs instruits & estimables luttent sans cesse contre les vieilles habitudes, & nous aimons à croire que leur courageuse persévérance parviendra enfin à bannir de la scène un ridicule qui défigure les plus belles productions de l'art dramatique; mais ces efforts, quelqu'éloge qu'ils méritent, ne font que rendre plus frappant le contraste que la bigarrure du costume doit nécessairement produire.

Ces défauts, assez considérables sans doute pour blesser l'homme de goût, n'attendent, pour disparoître, que la volonté réunie des acteurs. Leur intérêt personnel sollicite cette utile réforme, réclamée depuis long-tems par tous les amateurs instruits. Si des spectateurs bornés ne remarquent pas de pareils anachronismes, ou si les comédiens se flattent de les couvrir par la perfection de leur jeu, ce succès, quand même il auroit lieu, ne peut durer toujours. Plus le goût du spectacle se répandra dans toutes les classes de la société, & plus les spectateurs deviendront difficiles sur les conve-

nances théâtrales. Que les comédiens se hâtent donc d'ajouter cette perfection à leurs représentations, & surtout qu'ils n'oublient pas que ce costume commandé par le bon goût n'est pas borné seulement aux habillemens, mais qu'il s'étend à tout : décorations, maintien, subordination des personnages secondaires, des comparses, des groupes ; en un mot, rien ne doit être négligé de tout ce qui peut rendre le spectacle plus vrai, plus beau & plus conforme au tems, au caractère & aux mœurs du peuple qu'on met sur la scène ; car sans vérité & sans beauté, il ne peut y avoir d'illusion.

En réfléchissant aux défauts sans nombre qui accompagnent presque par-tout les représentations théâtrales, on est forcé de convenir du pouvoir magique du jeu des acteurs habiles, puisqu'il fait oublier à la plupart des spectateurs les nombreux désagrémens qu'ils n'éprouvent que trop souvent. Mais ce jeu a-t-il été porté au degré de perfection qu'il peut atteindre ? Nous n'avons ni droit de prononcer sur ces points importans, ni qualité pour le faire ; tout ce que nous savons, c'est

qu'on choisit souvent l'état de comédien sans examen, qu'on le suit sans travail, & qu'on y persévère par habitude ou par nécessité. Un auteur moderne a dit : « Pour paroître avec
» agrément sur la scène, il faut avoir
» une figure, sinon très-jolie, au
» moins piquante ou intéressante, ou
» noble, & toujours expressive ; une
» taille bien prise, & sinon svelte,
» élancée, du moins régulière, pro-
» portionnée ; une démarche aisée, un
» maintien assuré, les mouvemens fa-
» ciles, les gestes sans affectation,
» des graces dans les attitudes ; une
» prononciation sonore sans exhausser
» trop la voix, ferme sans pésanteur,
» douce sans grasseyer ; l'élocution
» vive sans précipitation, noble sans
» froideur, facile sans trivialité.

» Il faut avoir assez de lecture pour
» comprendre les allusions, les allégo-
» ries d'un poëte, & savoir ce que veut
» dire ce vers :

Minerve est éconduite, & Vénus a la
 pomme ;

» assez d'esprit pour distinguer les

» *nuances du style, les ironies, les*
» *figures, pour saisir les portraits,*
» *les traits heureux & les faire sentir;*
» *assez d'usage du monde pour pren-*
» *dre tous les tons : respectueux avec*
» *ses supérieurs, décent & aisé avec*
» *ses égaux, bon avec ses inférieurs;*
» *pour connoître les manières de la*
» *cour, des femmes qui n'y vivent pas,*
» *de ce qu'on appelle* haute finance,
» *de la bourgeoisie non ridicule, mais*
» *simple; assez de tact pour saisir les*
» *travers, les rendre sans les charger;*
» *pour choisir l'espèce de gaieté qui*
» *convient au sujet; assez d'adresse*
» *pour varier son jeu & n'être exac-*
» *tement le même dans aucun rôle,*
» *quoiqu'ils soient tous du même em-*
» *ploi.*

» *Il faut avoir assez de mémoire*
» *pour ne jamais broncher, ou du moins*
» *paroître occupé de ce qu'on va dire;*
» *assez d'oreille pour suppléer à ce qui*
» *manque ordinairement du côté de*
» *la musique; assez d'amour de la*
» *gloire pour triompher de la sévérité*
» *du public, qui donne rarement le*
» *tems de se former sans laisser voir*
» *son humeur; assez de santé pour*

» suivre un travail pénible, continu,
» & nécessairement quelquefois forcé;
» assez de docilité pour écouter les avis,
» aller au-devant même, & croire qu'il
» y a toujours à acquérir.

» Il faut avoir une ame de feu qui
» sente & exprime les passions; un
» sentiment doux & persuasif qui inté-
» resse tous ceux qui vous écoutent;
» une physionomie qui soit tour-à-tour
» leur fidèle interprète ».

L'auteur que nous venons de copier exige sans doute beaucoup de celui qui se destine à l'état de comédien, & il observe même qu'il faut tout cela & dix fois plus encore à l'acteur qui veut s'élever au-dessus du médiocre. Nous sommes persuadés qu'il en est qui, en entrant dans cette carrière difficile, y ont apporté toutes les qualités nécessaires pour la parcourir avec succès. C'est à ceux-ci sur-tout que nous offrons la traduction d'un ouvrage propre à tous égards à les éclairer dans l'étude d'un art trop livré jusqu'à présent à l'arbitraire, à une routine aveugle, ou à des traditions incomplettes, & qu'on n'a pas cru susceptible d'être réduit à des prin-

cipes certains & invariables. Quoique cet ouvrage n'offre que des idées éparses, celui qui les méditera trouvera cependant qu'elles sont plus que suffisantes pour servir de base à une théorie que l'artiste intelligent pourra se créer, si, exempt de préjugés & laissant les préventions nationales de côté, il s'attache uniquement à ce que l'auteur a puisé dans la nature de l'ame, dans celle des passions & de leur développement, ainsi que dans l'étude des modifications qu'elles opèrent dans le corps humain, & s'il médite les conséquences que ce judicieux écrivain en a tirées en les subordonnant aux deux lois essentielles à tous les beaux-arts; savoir, la vérité & la beauté, sans lesquelles, dans aucune de leurs productions, il ne peut y avoir ni illusion, ni effet. Cet artiste reconnoîtra l'insuffisance de la sensibilité naturelle, & le danger auquel il s'exposeroit en s'y abandonnant sans réflexion; il sentira combien il doit peu compter sur la routine, & moins encore sur la tradition dans le sens qu'on prend communément ce mot; parce qu'en suivant celle-ci pour unique

guide, il ne sera jamais qu'un froid copiste. D'ailleurs, quoi que puissent dire les partisans de la tradition, les éloges outrés qu'ils en font deviennent suspects, ne fût-ce que parce que leur système favorise la paresse des talens médiocres, en même-tems qu'il met des entraves au génie. L'artiste prudent se servira de la tradition comme le littérateur se sert du commentaire d'un passage difficile : il examinera si avant lui tel rôle ou telle situation a été bien saisi, & il l'adoptera ou le rejettera selon qu'il le trouvera vrai ou faux ; mais il se gardera bien de copier servilement le jeu & la déclamation de son prédécesseur : si l'une & l'autre ont été vrais, il se les appropriera tellement qu'ils paroîtront lui appartenir ; & ce n'est en effet que dans ce sens qu'il est permis à l'acteur de copier, parce que rien ne peut le dispenser d'étudier & de sentir lui-même son rôle.

Une autre réflexion qui se présente ici, c'est que la tradition ne semble devoir être consultée exclusivement que pour les représentations des tragédies & des drames tirés de l'histoire des

peuples qui n'exiſtent plus, ou dont le caractère, le coſtume & les mœurs ſont invariablement arrêtés ; dans ce cas même l'imitation portera bien plus ſur l'enſemble des convenances théâtrales, des ſituations, des groupes des perſonnages principaux & ſecondaires, de ceux des comparſes, & ſur l'eſprit général des rôles, que ſur les détails iſolés du jeu & du débit, qui doivent dépendre de la ſenſibilité naturelle de chaque acteur & de ſon étude, ſi l'on ne veut pas en faire un automate. Il n'en eſt pas ainſi de ces productions ſublimes du génie par leſquelles les poëtes philoſophes attaquent les vices & les ridicules qui ſont de tous les pays & de tous les tems. Afin d'en rendre le tableau plus frappant, il conviendroit peut-être que dans les repréſentations de pareilles pièces le comédien adoptât le coſtume & le ton de ſon ſiècle ; car l'amour-propre de l'homme vicieux, toujours ingénieux à écarter la cenſure, ſaiſira avec avidité le moyen de rejetter ſur une génération paſſée le mépris & l'indignation que lui-même mérite. Il ſeroit inutile d'obſerver que de ſemblables

changemens ne doivent porter ni sur l'essence même des rôles, ni sur la marche & la contexture de la pièce. Du moment que l'auteur a peint à grands traits, & que ses tableaux représentent l'homme, quelles que soient les nuances du siècle ou du pays qui le modifient, ce seroit les détruire que de vouloir y toucher, & l'acteur doit s'en tenir à ces nuances seules, pour que, changées en celles qui caractérisent son siècle, elles y conforment aussi le but moral de la pièce.

Les observations que nous venons de faire sur la tradition & la manière d'en tirer un parti utile, nous rappellent un moyen ingénieux proposé à cet effet par quelques amateurs éclairés de l'art théâtral. Nous ne pouvons résister à l'envie d'en donner ici une esquisse rapide dont nous laisserons le développement à la sagacité de nos lecteurs.

Le vœu de ces amateurs étoit qu'on créât un comité composé de savans, de littérateurs & d'artistes, chargé de veiller au costume de toutes les pièces représentées sur les théâtres de la capitale, qui donnent le ton à

ceux de province, à la conservation de la pureté du texte, & au maintien de la véritable tradition, sur-tout à l'égard du drame lyrique, où le mouvement, les nuances du fort & du doux, & l'accent, sont des qualités essentielles à l'expression. Ces amateurs desiroient que les décisions de ce comité, directeur perpétuel des théâtres nationaux, eussent force de loi pour les acteurs en général, & qu'en conséquence il ne fût permis à aucun d'eux de mutiler ou de changer des scènes & des tirades dans la tragédie & dans la comédie, de supprimer dans les drames lyriques des morceaux de chant ou de musique instrumentale, d'allonger ou de raccourcir les ballets, de changer les airs de danse, de varier l'exécution dans les accompagnemens & le genre d'instrumens ; en un mot, de défigurer en rien un ouvrage, afin que chaque représentation pût l'offrir tel que l'auteur l'avoit conçu & mis en scène.

Le choix de ces conservateurs des chef-d'œuvres dramatiques ne seroit pas difficile. Les académies françoise, des inscriptions & belles-lettres, de peinture,

peinture, d'architecture & de musique, comptent parmi leurs membres des hommes du premier mérite qui se disputeroient l'honneur d'être agrégés à ce comité, où leur érudition & leurs connoissances, renfermées souvent dans une sphère trop étroite, pourroient briller au grand jour en conservant à chaque chef-d'œuvre la couleur & la physionomie qui le caractérisent. A ceux qui pourroient douter de l'utilité d'un pareil établissement, & pour le progrès de l'art, & pour la perfection de nos plaisirs, il faudroit citer tant d'ouvrages sublimes, qui, si près de leur création, sont déja défigurés par l'ignorance, par la paresse, & souvent par une basse jalousie, au point qu'ils sont devenus méconnoissables, & que la postérité doutera peut-être de l'effet prodigieux qu'ils ont produit sous la direction de leurs auteurs. Serions-nous en état de juger de la perfection où les anciens ont porté la sculpture, si aucune de leurs statues n'eût échappé à la destruction des barbares ; si toutes celles que nous possédons eussent été retravaillées par ces ignorans, qui, lors de la dé=

cadence des beaux-arts, ne pouvant rien créer par eux-mêmes, exécutoient sur des chef-d'œuvres leurs conceptions dégoûtantes ? Winkelmann, dans son Histoire de l'Art, parle de têtes antiques, du plus beau travail, conservées dans les cabinets de l'Italie, sur lesquelles une main profane avoit porté le ciseau pour en faire des portraits. Pourrions-nous juger du talent sublime d'un Phidias, en reconnoissant par l'inscription une de ses statues qu'un barbare auroit transformée en un Vandale ? Et tel est cependant le sort qui attend les chef-d'œuvres dramatiques, principalement ceux de la scène lyrique, si personne n'est chargé de veiller à leur conservation. L'homme bas & jaloux qui mutila les tableaux de le Sueur est dévoué à un opprobre éternel ; on feroit une pareille justice de celui qui oseroit effacer une tête d'expression dans un tableau de Raphaël ou du Poussin pour la remplacer par celle d'un peintre d'enseigne ; & le musicien présomptueux ou jaloux qui rejette des morceaux d'un opéra pour y substituer ses plates compositions ; le chanteur qui, incapable

de sentir la beauté d'un chant simple, mais noble & convenable à la situation, osera le surcharger d'ornemens insignifians; le danseur qui à un air d'expression substituera un air de guinguette, & le comédien qui supprimera des tirades entières, qui intercallera dans l'original des vers de sa façon, qui créera des à-parte pour égayer le parterre, & tous ces profanateurs échapperont au mépris de l'homme de goût! Non sans doute; mais ils tariront impunément la source de ses jouissances en détruisant l'ensemble d'un bel ouvrage, si rien ne met un terme aux destructions de ce genre.

L'établissement dont il s'agit rendroit de pareilles profanations impossibles: ses membres, en veillant à la conservation des productions théâtrales, seroient en même-tems les protecteurs de nos plaisirs & les propagateurs du bon goût; car les monumens du génie conservés de cette manière dans leur pureté primitive donneroient non-seulement l'histoire des progrès de l'art théâtral à l'observateur philosophe, mais ils en préviendroient peut-être aussi la décadence en ramenant

sans cesse aux vrais principes ceux qui, avides de nouveautés, seroient tentés de s'en écarter.

Nous croyons devoir nous abstenir de discuter l'opinion, peut-être paradoxale, qu'avance notre auteur au sujet de la versification qu'il voudroit bannir du théâtre. Cette question a déja occupé les littérateurs françois, & elle semble aujourd'hui irrévocablement décidée. Jaloux de rendre notre auteur tel qu'il est, nous n'avons pas cru devoir supprimer un article important de son ouvrage, qui a donné lieu à une discussion aussi neuve qu'intéressante. Revenant sans cesse aux lois fondamentales des beaux-arts ; savoir, la vérité & la beauté, notre auteur, en justifiant son assertion, trouve l'occasion d'indiquer les cas où des ornemens nuisibles à l'effet de l'ensemble, doivent être sacrifiés. Quelque singulière que cette assertion puisse paroître à nos lecteurs, ils n'en seront peut-être pas moins satisfaits du développement de certaines idées qui peuvent jetter un très-grand jour sur les routes nouvelles que le génie peut se frayer.

Ce que notre auteur dit de la pan-

tomime n'obtiendra peut-être pas le suffrage des partisans de cet art, qui, séduits par les éloges outrés que les anciens lui ont prodigués, desireroient qu'il fût possible de lui voir reproduire les effets surprenans dont l'histoire nous a conservé la mémoire. Mais en examinant avec sévérité les moyens que cet art emploie, il auroit été extraordinaire qu'on n'en reconnût pas l'insuffisance. La difficulté de concevoir un langage pantomime, qui mieux, ou du moins aussi-bien que les langues parlées, exprimât par des signes méthodiques & susceptibles de combinaisons variées, non-seulement les objets visibles, mais aussi les intellectuels ; cette difficulté, dis-je, n'en exclut pas rigoureusement la possibilité : cependant si l'on réfléchit que malgré l'étonnante richesse de plusieurs langues anciennes & modernes en termes abstraits, il n'en est peut-être aucune qui puisse fournir des mots propres pour exprimer d'une manière claire & précise toutes les nuances que l'esprit est capable de saisir dans ses opérations & dans les affections de l'ame, on conviendra sans peine qu'un

langage pantomime, qui, par l'abondance de ses élémens & la variété de leurs combinaisons, auroit à cet égard l'avantage sur les langues parlées, doit être relégué dans le pays des chimères. Notre auteur a très-bien éclairci par quelle illusion les spectateurs attribuent à la signification des gestes du pantomime les idées que celui-ci a seulement réveillées dans leur mémoire. L'expression usitée chez les anciens, qui appelloient Poëmes les sujets que dansoient les pantomimes, donne tout lieu de croire, que ceux-ci ne représentoient jamais des sujets de leur propre invention, ou qui ne fussent pas connus de la plupart des spectateurs. La mythologie, la religion, la tradition, l'histoire étoient les sources intarissables où ils puisèrent ; & qui peut ignorer que bien long-tems avant l'existence des spectacles pantomimes les fables des Théogonies, des Cosmogonies & des premiers tems des peuples, mais principalement des Grecs, ont été chantées par leurs poëtes, & que ces poëmes, transmis par la tradition, étoient connus de chaque individu. Dans tous les sujets

de ce genre, il suffisoit donc que le pantomime réveillât dans l'esprit des spectateurs l'idée principale indiquée par chaque situation, pour que leur mémoire développât la série de toutes celles qui y étoient liées. D'ailleurs une considération très-importante qu'il ne faut pas perdre de vue, c'est que la musique ajoutoit infiniment à l'intelligence du jeu & des attitudes du pantomime : un choix heureux du mode, du mouvement & du rhythme convenables à chaque situation & au sentiment qui devoit y dominer, disposoit d'avance l'ame à l'affection que le pantomime se proposoit d'exprimer. Une douce mélodie jouée sur la flûte lydienne invitoit aussi-bien aux tendres émotions de la volupté, que l'anapeste frappé sur la lyre de Tyrtée, appelloit les Spartiates au combat. Ajoutons à cela la licence effrénée des pantomimes dans le choix de leurs gestes & de leurs attitudes pittoresques ou imitatifs, principalement en représentant les amours des divinités & des héros, & l'on conviendra sans peine qu'il ne falloit pas un grand effort d'esprit pour entendre des signes

dont les premiers penchans de la nature étoient les interprètes. Ainsi donc, en séparant de ce prétendu langage pantomime ce qui appartenoit à la mémoire, qui retraçoit les idées du sujet; aux décorations & au costume, qui en mettoient la scène sous les yeux; à la musique, qui disposoit l'ame à l'affection dominante; enfin, à l'imagination, qui, réveillée par des sensations analogues, en complettoit & développoit les nuances; il restera bien peu en propre à l'art du pantomime, ou, pour mieux dire, cet art ne conservera que les traits caractéristiques de ces mouvemens du corps, à la vérité, prononcés plus fortement, dont un acteur habile se seroit servi en déclamant une tirade ou une scène qui, en offrant la même situation, auroit aussi exprimé les mêmes sentimens généraux sans leurs nuances intermédiaires.

Peut-être en remontant à l'origine qu'on peut raisonnablement assigner à l'art du pantomime, trouveroit-on une nouvelle preuve pour détruire l'opinion de ce prétendu langage du geste, qui n'avoit pas besoin de la

parole pour être entendu. Chez presque tous les peuples anciens, mais sur-tout chez les Orientaux, on trouve dès leurs premiers tems la musique & la danse unies aux cérémonies religieuses. Les prêtres ou prêtresses chantoient les hymnes adressées aux divinités ; & comme les offrandes & les sacrifices formoient un des articles essentiels des différens cultes du paganisme & même de la religion judaïque, il est naturel de croire que pendant le chant des hymnes, les Canéphores, ceux qui faisoient ou qui apportoient les offrandes, ou qui amenoient les victimes, devoient y conformer leurs pas, leurs attitudes & leurs gestes. Il n'est pas moins naturel de croire que d'abord la mesure & le rhythme des hymnes, ensuite le genre des louanges ou des vœux adressés à la divinité durent déterminer & modifier exclusivement les mouvemens de ces personnages secondaires, qui, même en ne mêlant pas leur voix à celles des prêtres, étoient forcés d'en copier le jeu, pour donner aux cérémonies religieuses cet ensemble imposant & auguste qui devoit

frapper la multitude. Personne n'ignore que l'homme, même sans avoir reçu de culture, manifeste par les mouvemens du corps les sentimens dont son ame est affectée. Or, si l'on considére la variété infinie des dieux du paganisme, chez qui tout dans la nature eut sa divinité tutelaire, on peut aisément se faire une idée de la possibilité, que la diversité des cultes, des cérémonies, des faveurs qu'on demandoit aux dieux, pouvoit faire parcourir successivement tout le cercle des sentimens dont l'ame humaine peut être affectée, & établir parconséquent tous les élémens des mines, du geste & de l'attitude propres à chaque affection ou passion isolée. C'est ainsi qu'en célébrant la grandeur, la toute-puissance & la majesté des dieux, l'homme dut sentir sa foiblesse, & exprimer, par ses mouvemens, tour-à-tour, l'étonnement, l'admiration, la vénération, le respect & la soumission à leurs décrets éternels. Une jeune beauté sacrifioit-elle aux Graces, une tendre amante remercioit-elle la mère des amours des faveurs célestes dont elle l'avoit comblée, des

yeux baissés, une démarche timide, un maintien modeste durent annoncer la pudeur virginale de l'une, comme le regard voluptueux, le sourire aimable, l'élan de la reconnoissance tempéré par une douce langueur, auront exprimé l'ivresse de l'autre. Il seroit superflu de parcourir tous les genres de mines, de gestes & d'attitudes, & d'indiquer les circonstances où, dans l'enfance des peuples, le sentiment en a pu développer les premiers élémens : il suffira de remarquer que chaque prière, chaque vœu, chaque acte religieux contenoit un ou plusieurs sentimens ; donc un jeu analogue dut nécessairement se manifester dans les mouvemens du corps, qui, malgré les modifications causées par les propriétés particulières à chaque individu, conservant toujours les traits primitifs & caractéristiques, ont pu passer de génération en génération, jusqu'à ce que les progrès de la culture, l'amour des arts & le besoin de nouvelles jouissances aient engagé le pantomime à s'en emparer pour les faire servir de premiers élémens à son art.

Cependant l'on ne doit pas perdre

de vue que dès leur origine ces geftes, ces mouvemens & ces attitudes, qui accompagnoient la parole, fe bornoient fimplement à indiquer le fentiment principal, fans pouvoir en exprimer les différentes nuances : quel que fût donc le génie du pantomime dans les combinaifons de ces premiers élémens, il ne pouvoit jamais les élever jufqu'à ce degré de clarté & de précifion qu'ont les termes propres dans toutes les langues riches & cultivées. Dira-t-on que le pantomime aura rendu par une férie de geftes correfpondans ce que fes moyens ne lui permettoient pas de rendre par un feul ? Mais ce feroit vouloir prétendre qu'une circonlocution faftidieufe & traînante feroit plus ou du moins le même effet dans l'art oratoire que le terme propre rigoureufement choifi. En un mot, nous croyons que la pantomime doit fe borner à traiter des fujets connus, de même que la mufique dans le drame lyrique doit accompagner la parole : elles peuvent & doivent renforcer le fentiment ; mais fi ces deux arts s'arrogent le droit de vouloir exprimer par les moyens qui leur font propres,

des sujets absolument inconnus, l'un devient une gesticulation vague & insipide, l'autre une succession de tons, qui, bien ordonnés, charmeront l'oreille, & n'en auront pas moins une signification équivoque que chacun peut varier & interpréter à sa fantaisie. Lorsqu'il est permis à l'un & à l'autre de ces arts de peindre, le sujet doit déja être esquissé ou annoncé par le poëte, la mémoire ou l'imagination du spectateur supplée alors à l'insuffisance de la peinture.

Ce fut sans doute par un procédé semblable que les pantomimes des anciens portèrent leur art à la perfection : ils ne représentèrent que des sujets connus ; & il est à présumer que les poëtes, chargés de composer les poëmes destinés à être dansés, eurent grand soin de leur donner la marche la plus rapide, de resserrer les situations, de brusquer les transitions & de rejetter toutes ces scènes préparatoires & de raisonnement, ces dialogues vides d'action & de sentimens passionnés que le pantomime ne peut aucunement rendre. C'est ainsi que le chevalier Gluck conçut la contexture du drame lyrique :

quoique musicien, il assigna le second rang à son art; & guidé par le sentiment profond & vrai qu'il eut du pouvoir des arts musicaux employés suivant la subordination indiquée par leur nature, il remit la poésie à la place, dont l'ignorance, le mauvais goût & de vieilles habitudes l'avoient bannie. La révolution que cet homme de génie a opérée sur le théâtre lyrique, & qu'il a consolidée par ses productions sublimes, est un exemple frappant de ce que peut un artiste, quand dans la pratique de son art il est guidé par la philosophie : éclairé par son flambeau, il dédaignera les préjugés & l'aveugle routine; en méditant sur l'essence & sur le but des beaux-arts, ainsi que sur la portée de leurs moyens, il parviendra toujours à ces deux lois fondamentales : la vérité & la beauté; & si, doué d'une sensibilité exquise, il a accoutumé son jugement à maîtriser la fougue d'une imagination ardente, il créera des chef-d'œuvres, quel que soit l'art qu'il professe.

L'ouvrage dont nous offrons la traduction au public, & principalement

aux acteurs, est conçu d'après ces principes. S'il obtient leur suffrage, nous serons récompensés de notre travail, & nous croirons avoir acquitté notre dette envers un art que nous aimons, qui nous assure des jouissances toujours nouvelles, & dont parconséquent la perfection ne peut nous être indifférente.

IDÉES SUR LE GESTE

ET

L'ACTION THÉATRALE,

PAR M. J. J. ENGEL,

De l'Académie Royale des Sciences de Berlin, &c.

Ficta voluptatis caufa fint proxima veris.
HORACE.

TRADUIT DE L'ALLEMAND.

LETTRE PREMIÈRE.

Les argumens par lefquels vous avez cherché à me faire renoncer à l'idée d'un traité fur le Gefte & l'Action théâtrale, dont je vous fis part il y a quelque tems, ont produit un effet entièrement oppofé : loin de m'en détacher, ils m'y ont ramené avec plus de

force. C'est ainsi qu'en agit, direz-vous sans doute, tout homme entêté de son opinion : plus on s'efforce à le dégoûter de ses projets, & plus il s'obstine à les poursuivre. Je me flatte, mon ami, de ne pas mériter ce reproche de votre part; aussi mon projet n'est-il pas d'écrire un traité sur l'art du geste. Cependant je ne puis résister à l'envie de hasarder quelques essais sur cette matière, ne fut-ce que pour me convaincre davantage qu'il n'y a rien d'extravagant dans l'idée que je vous ai communiquée.

Vous taxez l'ingénieux Lessing d'avoir parlé, dans sa *Dramaturgie*, de l'action théâtrale, comme d'une chose qui n'étoit pas susceptible de règles fixes & déterminées. Je ne trouve nulle part ce passage, mais il y en a un autre, qui, comme vous le remarquerez sans peine, prouve plus en ma faveur qu'elle ne prouve en la vôtre ; car quoiqu'il ne décide pas qu'il soit possible d'inventer réellement cet art, ce passage en fait du moins desirer l'existence. « Nous » avons des acteurs, dit-il (1); mais

(1) *Dramaturgie de Lessing*, T. *II.* Dans la dernière

» l'art du comédien nous manque.
» Si anciennement il en a existé un,
» nous ne l'avons plus; il a été per-
» du; il faut donc en créer un entiè-
» rement nouveau. On a beaucoup
» écrit sur cette matière dans plu-
» sieurs langues; mais je ne connois
» que deux ou trois ouvrages où l'on
» trouve des règles particulières,
» exactes & précises, d'après les-
» quelles l'on puisse déterminer l'é-
» loge ou la critique que mérite le
» jeu de l'acteur dans telle ou telle
» situation. De-là vient que toutes les
» réflexions qu'on peut faire sur ce
» sujet sont si insignifiantes & si peu
» fondées, qu'il ne faut pas être étonné
» que les acteurs, qui ne possèdent
» qu'une heureuse routine, s'en trou-
» vent également offensés, soit qu'on
» loue ou qu'on blame leur jeu. Car,
» dans le premier cas, ils s'imaginent
» qu'on n'apprécie pas encore assez
» leur mérite; & dans le second, ils
» pensent que la critique est trop sé-
» vère. Quelquefois même ils ne savent

pièce qui, de même que quelques autres, n'ont pas été traduites par M. Junker.

» si c'est un compliment ou un repro-
» che qu'on leur adresse ? Il y a long-
» tems qu'on a fait la remarque que
» la sensibilité des artistes à la criti-
» que est plus vive ou plus foible,
» en raison de ce qu'ils ont des prin-
» cipes plus ou moins sûrs & évidens
» de leur art ».

Je ne vois ici que des plaintes sur l'état actuel de notre théâtre, mais aucune apparence de doute sur ce qu'il pourroit être un jour, si l'on vouloit réellement s'occuper à le perfectionner. Si jamais on a pu espérer cette révolution, c'est peut-être à présent que notre théâtre commence à se former. Comme l'auguste chef de cette nation honore de son attention tout ce qui peut favoriser les progrès de l'art dramatique, il seroit honteux que les gens instruits sur cette matière ne cherchassent pas à y coopérer de tout leur pouvoir, ainsi qu'à contribuer au développement des différens arts qui se réunissent sur la scène ; dans un moment sur-tout où un art qui y a beaucoup de rapport excite un intérêt si grand & si général ; mais qui, à la vérité, a déja diminué

sensiblement, parce qu'on n'a pas pu
en trouver les principes généraux &
certains, & que des raisons, qui sont
assez connues, ne permettront peut-être
jamais de découvrir facilement par la
suite. J'appelle la *Physionomie* un art
semblable à celui de la *Pantomime ;*
car tous les deux s'occupent à saisir
l'expression de l'ame dans les modifi-
cations du corps; avec cette différence
cependant, que le premier dirige ses
recherches sur des traits fixes & per-
manens, d'après lesquels on peut juger
du caractère de l'homme en général, &
l'autre sur les mouvemens momentanés
du corps, qui indiquent telle ou telle
situation particulière de l'ame.

Au passage cité de Lessing, que
votre mémoire ne vous a pas retracé
fidellement, je puis en opposer un
autre tiré d'un de ses ouvrages anté-
rieurs, qui prouve de la manière la plus
convaincante qu'il a été persuadé de la
possibilité de former un art du geste,
& qu'il doit même en avoir esquissé le
plan. Dans le premier volume de sa
Bibliothèque Théâtrale (1), il donne

(1) *Pages* 209 — 266.

un extrait du *Comédien* de Rémond de Sainte-Albine ; & pour prévenir le reproche de ne pas avoir traduit entièrement cet intéreſſant ouvrage, il en fait une critique auſſi fine que judicieuſe, dont je ne puis m'empêcher de copier le paſſage ſuivant, que vous trouverez certainement très-remarquable.

« M. Rémond de Sainte-Albine,
» dit-il, ſuppoſe tacitement dans tout
» le cours de ſon ouvrage que les
» modifications extérieures du corps
» ſont les ſuites naturelles de la ſitua-
» tion intérieure de l'ame, qui ſe ma-
» niſeſtent d'elles-mêmes ſans aucun
» effort. Il eſt vrai que chaque homme
» peut rendre l'état de ſon ame par
» des ſignes extérieurs & ſouvent ar-
» bitraires qui frappent les ſens ; mais
» ſur la ſcène on ne ſe contente pas
» d'une expreſſion approchante des ſen-
» timens & des paſſions, & moins en-
» core de la manière imparfaite avec
» laquelle un homme iſolé, placé dans
» la même ſituation, pourroit les ren-
» dre ; mais on veut que cette expreſ-
» ſion ſoit tellement complette qu'il
» ſeroit impoſſible d'ajouter quelque

» chose à sa perfection. Je ne vois pas
» d'autre moyen pour y parvenir,
» que d'étudier toutes les nuances par-
» ticulières que les signes extérieurs
» des passions & des sentimens offrent,
» suivant la variété des caractères &
» des tempéramens, & d'en former une
» méthode générale, qui deviendra
» d'autant plus vraisemblable, que cha-
» que homme y retrouvera la nuance
» individuelle qui lui est propre. En un
» mot, il me paroît que le principe
» posé par notre auteur doit être pris
» en sens contraire. A mon avis,
» lorsque le comédien aura appris à
» imiter fidellement tous les signes &
» toutes les modifications du corps,
» qui, d'après l'expérience, ont une
» certaine signification, alors son ame,
» déterminée par l'impression des sens,
» se mettra d'elle-même dans une si-
» tuation analogue aux mouvemens &
» à l'attitude du corps, ainsi qu'à l'ac-
» cent de la voix. Le talent d'acquérir
» cette imitation adroite par un certain
» procédé mécanique, fondé cependant
» sur des règles invariables, dont on
» conteste généralement l'existence,
» est la véritable & la seule méthode

» d'étudier l'art du comédien. Mais
» qu'eft-ce qu'on trouve, dites-moi,
» de tout cela dans l'ouvrage de notre
» auteur? Rien, ou tout au plus des
» réflexions trop générales & trop va-
» gues, qui n'offrent que des mots
» vuides de fens au lieu d'idées, &
» un certain je ne fais quoi pour des
» définitions. Et c'eft précifément par
» cette raifon qu'il feroit fâcheux que
» notre public s'accoutumât à juger
» d'après de femblables réflexions.
» Tout le monde parleroit de chaleur
» de fentiment, d'entrailles, de vérité
» de nature & de grace, & perfonne
» n'en auroit peut-être une idée nette.
» J'efpère trouver bientôt l'occafion de
» m'expliquer plus en détail fur ce
» fujet, en offrant au public un petit
» ouvrage fur l'*Eloquence du gefte*.
» Je me bornerai donc pour le mo-
» ment à dire que je me fuis donné
» toute la peine poffible pour en rendre
» l'étude auffi fûre que facile ».

Ces derniers mots fur-tout m'ont engagé à tranfcrire ce paffage. Celui qui s'étoit propofé de donner un traité fur l'action théâtrale, qui même en avoit déja rédigé le plan, finon fur le pa-

pier, du moins dans sa tête; (car Lessing n'a jamais promis une chose dont l'exécution lui paroissoit douteuse) ne devoit pas envisager comme impossible l'exécution d'un pareil ouvrage. Ne m'objectez pas que dans le cours de son travail il doit avoir rencontré des difficultés insurmontables, parce que sans cela nous aurions eu cette nouvelle production de son fécond génie avant que la mort ne l'enlevât à la république des lettres & à ses amis. Cette funeste perte nous a privé sans doute de plus d'un ouvrage qui existoit dans sa tête, & qui n'avoit besoin que d'être rédigé sur le papier. Cet estimable écrivain, dont notre littérature se fera toujours honneur, possédoit tant de talens, des connoissances si étendues & si profondes, avec un amour si dépourvu de prévention pour toute espèce de recherches & de discussions libres, que, s'enrichissant sans cesse d'idées nouvelles, il avoit formé le plan d'une infinité d'ouvrages; de sorte qu'il a dû se trouver dans une impossibilité absolue de les exécuter tous, & d'achever même ceux qui embrassoient trop d'objets, ou qui

exigeoient un travail trop pénible & trop suivi. Voilà pourquoi nous avons tant de canevas incomplets de lui. L'homme doué de la plus grande facilité (don que n'eut pas Lessing) n'auroit pu épuiser la richesse de ses idées, ni même suivre dans leur développement la rapidité avec laquelle son génie fécond les concevoit.

Peut-être aussi trouva-t-il (si véritablement il a mis la main à l'œuvre) que sa dissertation projettée sur l'art du comédien deviendroit un ouvrage d'une certaine étendue; & des productions fugitives convenoient mieux au génie de Lessing, tant par les raisons que je viens d'exposer, que par un autre motif qui ne lui fait pas moins d'honneur. Une pénétration peu commune, qui fut la faculté dominante de son ame, qui dirigeoit toutes les autres, & par laquelle, si j'ose le dire, il les eut toutes ; cette pénétrante sagacité lui offroit dans chaque partie isolée d'un tout tant de détails intéressans, & sa vaste érudition multiplioit tellement les idées qui s'emparoient tout d'un coup de son esprit, qu'il s'attacha toujours, pour ainsi dire,

à de petits touts pris d'idées isolées ou de quelques parties d'une science, dont il croyoit pouvoir se rendre maître. Un sujet trop riche l'effrayoit par le nombre infini d'idées dont la discussion & le développement s'offroient à son esprit pénétrant; car ce double travail de tout discuter, de tout développer, fut précisément celui qui devoit plaire à sa sagacité & à sa vaste érudition. En mesurant d'un coup-d'œil l'abondance de la matière, & la prolixité inévitable d'un ouvrage méthodique, il ne voyoit point de terme à son travail, & il craignoit parconséquent d'être obligé de s'arrêter trop long-tems sur le même objet; contrainte qui devoit être insupportable à un esprit aussi actif & aussi avide de nouvelles recherches.

LETTRE II.

Vous avez deviné la raison qui me porte à croire que la critique de Lessing sur l'ouvrage de Rémond de Sainte-Albine ne devoit pas vous être indifférente. Le passage que j'en ai cité contient la réfutation exacte de ce que vous m'avez objecté relativement à l'utilité de l'art du comédien; & d'aussi bonnes raisons employées par un homme pour lequel vous avez une prévention justement favorable, en doivent avoir d'autant plus de poids.

Tous les comédiens, en général, parlent sentiment, & se persuadent que leur jeu sera parfait, pourvu que, suivant le conseil de Cahusac (1), ils parviennent à se pénétrer jusqu'à l'enthousiasme de leurs rôles. Je connois un seul acteur, mais c'est aussi le plus excellent dont j'aie entendu parler jusqu'à ce

(1) *Dissertation historique sur la Danse ancienne & moderne*; vers la fin.

jour; favoir, Ekhoff(1), qui ne s'en eſt pas tenu au ſimple ſentiment, ni par rapport à la déclamation, ni par rapport au geſte. Je ſais, au contraire, que dans la repréſentation il étoit très-attentif à ne pas ſe laiſſer emporter par le ſentiment ; afin que le défaut de préſence d'eſprit ne le fît pas pécher contre la vérité, l'expreſſion, l'harmonie & l'enſemble. ⸺ Un artiſte qui s'abandonne ſimplement à la ſenſibilité de ſon ame, peut tout au plus eſpérer de repréſenter fidellement les paſſions offertes à ſon imagination par le poëte avec les mêmes nuances qu'on appercevroit dans la réalité chez toutes les perſonnes qui en feroient actuellement affectées. En un mot, il rend complettement la nature. Mais l'imitation, la copie fidelle de la nature, ainſi qu'on l'a déja tant obſervé, & qu'on l'obſervera toujours avec raiſon par la ſuite, eſt un principe qui ne ſuffit dans aucun art. La nature crée ſouvent des choſes avec une telle perfection, que

―――――――――――――――――――――

(1) Célèbre comédien allemand.

l'art doit fe borner à les faifir telles qu'elles font, & à les rendre avec la plus fcrupuleufe fidélité ; mais quelquefois auffi la nature, même en développant toutes fes forces, n'atteint pas le degré de perfection néceffaire ; fes productions font tantôt fauffes, tantôt foibles, tantôt trop outrées. Alors il eft du devoir de l'art de corriger les défauts de la nature, de rectifier ce qu'elle a de faux, d'adoucir convenablement ce qui peut être trop fortement prononcé, & de rendre la vigueur néceffaire à ce qui eft foible, fuivant la maffe des obfervations que l'art a eu foin de recueillir, ou plutôt fuivant les principes qui en font le réfultat. —— Combien de fautes contre la langue, ou du moins de négligences, combien d'expreffions louches, foibles, outrées, prolixes, obfcures ou confufes n'échappent pas à l'homme entraîné par la chaleur du fentiment ? parce qu'en pareil cas il fe fert toujours de la première manière de s'exprimer qui fe préfente à fon efprit, & que fa mémoire lui refufe fouvent la meilleure, la plus éloquente & la plus convenable, ainfi

que le tour le plus heureux pour en augmenter l'effet. Faut-il pour cela que le poëte copie fervilement tout ce que la nature pourroit lui offrir? Ne doit-il pas plutôt chercher à donner à fon expreffion cette perfection qui ne fe rencontre que rarement, mais quelquefois auffi dans un degré fupérieur? Peut-il compter que fur la fcène, comme dans le commerce de la vie, l'intonation fuffira pour rectifier, expliquer ou modérer le mot, la mine & le gefte? Ne doit-il pas, au contraire, choifir des mots propres à indiquer le ton, la mine & le gefte convenables, fans qu'il foit befoin de les chercher (1)? Et fon ouvrage n'aura-t-il pas atteint le fuprême degré de vérité toutes les fois qu'on y trouvera par-tout cette convenance rigoureufe & cette frappante précifion dans le choix des expreffions? ----- Mais fi tel eft le devoir du poëte, celui du comédien peut-il être différent? Le jeu du plus habile acteur, guidé uni-

(1) Ciceron, *in Bruto*, c. 29. *Quid dicam opus effe doctrina? Sine qua, etiam fi quid bene dicitur, adjuvante natura, tamen id, quia fortuito fit, femper paratum effe non poteft.*

quement par la nature, offre souvent, dans le ton de la voix & dans le mouvement du corps des taches, des négligences, des traits trop foibles ou trop outrés ; il en résulte des lacunes à remplir, des superfluités à retrancher, de petites discordances à rectifier : soins absolument essentiels, que tout artiste ne doit jamais perdre de vue, s'il est jaloux de mériter ce nom. Les ouvrages de l'art doivent, en général, s'offrir comme les productions les plus parfaites de la nature, qui, dans des millions de chances, peuvent se rencontrer en effet, mais qui, selon toutes les apparences, ne se rencontreront jamais facilement. — Ce n'est que l'accord parfait entre les paroles, l'accent & le geste, & leur harmonie rigoureuse avec la situation & le caractère du rôle qui produisent le plus haut degré de vérité qu'il soit possible d'atteindre, & l'illusion la plus complette en est toujours la suite nécessaire.

Vous me dites que tout ce qui se fait d'après des règles sera nécessairement froid, roide & peiné. Cette observation est en effet juste quand on prend la chose

dans

dans le vrai sens; mais cela est faux d'après l'explication que vous en faites, & parconféquent mal vu.

Tant que la règle est préfente au fouvenir du difciple, tant que fa mémoire la lui rappelle fans ceffe, & que, timide & incertain dans l'application qu'il doit en faire, il craint toujours de commettre des fautes; auffi long-tems fans doute l'exécution reftera très-imparfaite, & même au-deffous de ce qu'elle feroit s'il ne fuivoit que l'impulfion d'un heureux inftinct. Auffi l'habileté de l'exécution s'acquiert-elle plus tard par l'étude & la connoiffance approfondie des règles, que par le tact que donnent les idées confufes du fentiment. Cependant on y parviendra toujours : la règle qui s'offroit d'abord avec clarté à l'efprit fe transformera d'elle-même en idée, & fe confondra avec le fentiment, qui, au befoin, fe préfentera avec plus de promptitude & de facilité. L'ame, par l'attention qu'elle doit donner à la règle, ne perdra plus rien de fa force, parce que cette attention ne fera plus néceffaire; l'exécution deviendra auffi facile, elle aura autant de vivacité

B

& de souplesse que celle du simple élève de la nature ; mais il y aura plus de fermeté, plus d'effet & plus d'adresse à surmonter les obstacles. —— Je ne disconviens pas qu'un homme doué du sentiment musical & d'une heureuse mémoire, qui veut retrouver sans papier noté sur le clavecin les morceaux de musique qu'il a dans la tête, & qui se sert de ses mains suivant l'impulsion de la nature ou le besoin du moment, ne parvienne pas plutôt & avec moins de peine à une grande habileté dans l'exécution, que celui qui doit apprendre auparavant à lire la note & à se familiariser avec le doigter de Bach. Examiner à la vue de chaque note sa place & sa valeur, se ressouvenir sans cesse des clefs du dessus & de la basse, apprécier la durée des tons, &c., se demander en frappant chaque touche, quel doigt il faut employer, enfin s'occuper d'objets sans cesse variés, & dont chacun partage l'attention, c'est sans contredit un travail très-pénible qui doit rendre l'exécution fort imparfaite. Mais lorsqu'après des peines opiniâtres, l'habileté s'obtient enfin (ce qui ne manque pres-

que jamais d'arriver) alors l'élève devient dans son art un maître consommé, qui fait vaincre sur son instrument toutes les difficultés possibles, d'une manière aussi facile que sûre & précise: avantage auquel l'homme guidé seulement par son instinct naturel ne pourra jamais prétendre. ---- Il en est de même de tous les arts; comment donc celui du geste seul, si nous l'avions, feroit-il une exception à la règle (1)?

Mais supposé même que le comédien (ainsi que tous les artistes dessinateurs) pût se passer de principes, & que l'exercice, guidé par un sentiment obscur, fût plus que suffisant aux besoins de tous les arts; il n'en est pas moins vrai que la théorie de l'art dramatique, réunissant des connoissances nouvelles sur l'homme, qui, comme, telles, ont déja une valeur réelle, auroit encore, sans cette utilité relative, un très-grand prix aux yeux de toute personne accoutumée à réfléchir. L'homme moral ne seroit-il pas aussi précieux à l'esprit observateur,

(1) Voyez l'*Observateur sur l'Art du Comédien*, page 28; & *Garrik, ou les Acteurs Anglois*, page 8.

que le polype l'est aux yeux d'un Trembley, ou le puceron à ceux d'un Bonnet ? Nous ne connoiſſons la nature de l'ame que par ſes opérations ; & nous trouverions certainement la ſolution de nombre de difficultés, ſi nous voulions obſerver avec plus de ſoin ce genre de ſes opérations, ainſi que les expreſſions variées de ſes paſſions & les mouvemens correſpondans que ces paſſions produiſent dans le corps. Ne pouvant pas la voir d'une manière immédiate, nous devrions être d'autant plus attentifs à examiner ſon miroir, ou, pour mieux dire, ſon voile, qui eſt aſſez diaphane & aſſez mobile, pour, qu'à travers de ſes plis légers, nous puiſſions en deviner la forme.

LETTRE III.

EN rétractant l'objection que vous m'aviez faite contre l'utilité d'une théorie de l'art du geſte, vous vous expliquez ſur le mépris des règles de manière à mériter mon approbation. Vous accordez à l'homme de génie le droit

incontestable de regarder les règles fausses, indéterminées & partielles comme des entraves, & de les rejetter avec indignation; mais vous ne lui permettez pas de se plaindre des règles en général, parce qu'il se rendroit suspect par-là; car tout véritable homme de génie, dites-vous, se propose la perfection dans ses ouvrages, & toute bonne règle en indique la route. Ce seroit donc dévoiler un orgueil insupportable, que de ne pas vouloir écouter un guide qui, ayant apprécié la marche des hommes de génie antérieurs, remarqué leurs faux pas, reconnu toutes leurs fausses routes, en a déja conduit d'autres au sommet de la perfection; ou ce seroit manifester le sentiment de sa propre impuissance & une humeur envieuse, de ce que ce guide apprend, même à ceux qui n'ont pas envie de courir la même carrière, jusqu'où l'on peut aller avec de la force, du travail & du courage. ---- Si votre remarque est fondée, il n'est pas moins extraordinaire que ce soient précisément nos hommes de génie qui élèvent le plus la voix contre les règles.

Vous me promettez d'être aussi trai-

table à l'égard de la possibilité d'établir une théorie de l'art du geste, que vous l'êtes déja relativement à son utilité, pourvu que je parvienne à réfuter votre objection principale ; car, je l'avoue, jusqu'ici je n'ai combattu qu'un moyen secondaire, & je ne puis exiger que vous vous rendiez à l'autorité d'un seul homme, fût-il même le plus grand & le plus digne d'une aveugle confiance. Au reste, j'aurois déja réfuté cette objection, si d'abord je l'avois bien comprise, ou si, plutôt que de n'en pas saisir le vrai sens, je n'avois pas voulu en attendre une explication plus précise. Mais à présent encore vous me parlez d'une diversité infinie de détails sur cette matière ; vous prétendez que tout ce qui est sans bornes ne peut être assujetti à des règles fixes & à une théorie solide ; & vous croyez que c'est précisément cette abondance vague & indéterminée du sujet qui a fait échouer Lessing dans son entreprise.

Je ne puis me persuader que l'espèce même de modifications de l'ame que le corps peut indiquer par ses attitudes & ses mouvemens, vous ait paru si

infinie & si indéterminable. De toutes nos perceptions, ce sont sans doute les mixtes ou les composées qui forment le plus grand nombre ; mais pourvu qu'on puisse indiquer une expression déterminée pour les plus pures & les plus simples de ces perceptions, il en résultera, à ce qu'il me paroît, une grande facilité d'exprimer celles qui sont composées. Celles-ci étant formées de la réunion de plusieurs perceptions simples, la manière de les rendre participeroit également de plusieurs expressions de ce genre ; & il s'agiroit alors de voir s'il ne seroit pas possible de découvrir certaines règles pour diriger ces sortes de réunions d'une manière sûre & invariable. D'ailleurs, qu'en arriveroit-il, si l'on ne parvenoit jamais à completter la théorie de cet art ? Selon moi, il vaudroit mieux encore savoir quelque chose à cet égard que rien ; d'autant plus que de légères notions préliminaires applaniroient la route à de nouvelles découvertes.

Il ne me paroît pas moins invraisemblable que vous vous soyez occupé de la diversité infinie des objets qui

fixent notre pensée, excitent nos desirs, ou provoquent notre dégoût. En tout cas, ce seroit-là une objection contre l'art de la pantomime des anciens, qui vouloient qu'on la comprît fans paroles, quoiqu'elle ne pût être entendue de quiconque en ignoroit les élémens. Ce ne seroit pas-là une objection solide contre la possibilité d'une théorie de l'art du geste, telle que je m'en forme l'idée, & dont l'objet ne seroit pas tant de peindre que d'exprimer, & moins encore de parler elle-même, que d'accompagner & de renforcer la parole. Vous vous rappellez sans doute ce que vous avez lu sur la pantomime dans quelques auteurs anciens, & principalement dans Lucien (1). Cet art est perdu pour nous, & je suis loin de desirer qu'on le renouvelle, quoique mon intention ne soit pas non plus de contredire le pompeux éloge que Lucien en a fait avec tant d'éloquence. L'art le plus vrai & le plus avoué par le bon goût seroit toujours, à

(1) Dans sa *Dissertation sur la Danse*.

mon avis, celui du comédien ; & je crains que l'un & l'autre de ces arts ne puissent être portés ensemble à leur perfection sans que le premier ne voie diminuer le nombre de ses amateurs, & qui plus est sans qu'il perde véritablement de son prix. Le comédien pourroit partager l'admiration du public pour la pantomime ; ce sentiment pourroit l'engager à l'imiter, & la peinture des idées, objet essentiel pour la pantomime, pourroit lui faire oublier l'art plus réel & plus noble de l'expression. Ou, si cela n'arrivoit pas, le comédien pourroit du moins adopter le jeu trop riche, trop vif & souvent trop marqué du pantomime ; car celui-ci, suivant la judicieuse remarque de l'abbé du Bos (1), doit, pour devenir intelligible, rendre ses démonstrations plus vives & son action plus animée que le simple comédien. Et la vraie mesure, qui, dans tous les arts, fait la condition essentielle de la beauté, se trouve si difficilement sans cela !

(1) *Réflexions crit. sur la Poésie & sur la Peinture*, T. III, p. 304.

(26)

Il ne reſte plus qu'un point de vue ſous lequel on puiſſe examiner votre objection, & c'eſt probablement le véritable. Il me ſemble que vous avez voulu dire que la même modification de l'ame eſt exprimée avec une variété infinie par différens hommes, ſans que pour cela l'expreſſion de l'un ſoit préférable à celle d'un autre ; & qu'il faut plutôt prendre en conſidération le caractère perſonnel & national, l'état, l'âge, le ſexe, ainſi que mille autres circonſtances pour déterminer enſuite l'expreſſion la plus vraie & la plus convenable. Votre objection interprêtée & expliquée de cette manière eſt, en effet, aſſez importante pour mériter un examen ſérieux & une réponſe bien exacte.

LETTRE IV.

Vous me demandez pourquoi votre objection prife dans le dernier fens dont il eft queftion à la fin de ma précédente lettre, & que vous reconnoiffez pour être le véritable, me paroît fi importante & fi digne d'un examen réfléchi ? C'eft parce qu'elle femble indiquer la véritable méthode par laquelle l'art du gefte pourroit être trouvé le plus facilement, & parce qu'elle m'aide à fixer les bornes dans lefquelles cette théorie devroit fe renfermer. ---- Vous me comprendrez fans peine lorfque j'aurai détruit votre objection, & circonfcrit dans fes véritables limites ce qui vous paroît d'une fi immenfe étendue.

Il eft très-vrai que dans l'expreffion de leurs fentimens, les nations fe diftinguent fouvent entr'elles d'une manière très-frappante, & que plufieurs même fe fervent pour cela de moyens abfolument contraires. L'Européen, pour marquer fon eftime &

son respect, découvre sa tête, tandis que les Orientaux la tiennent couverte : le premier, même pour désigner le plus haut degré de vénération, incline seulement la tête & courbe un peu le dos, rarement il fléchit le genou; les autres, en pareil cas, cachent leur visage ou se prosternent la face contre terre. La tête découverte n'est sans doute pas chez les Européens une expression naturelle ; mais simplement une allusion à quelqu'ancien usage arbitraire ; probablement à celui des Romains, qui ne permettoient à leurs esclaves de porter le chapeau qu'après qu'ils les avoient affranchis ; & par cette raison le chapeau ou le bonnet est encore le symbole de la liberté. — Suivant le Talmud cette coutume a une autre origine : l'usage qu'ont les Chrétiens de découvrir la tête, vient du fondateur de leur religion, qui annonça son projet d'abolir les cérémonies du culte judaïque, en entrant dans la synagogue la tête découverte. Autant que je le sache, cette tradition ne se trouve plus dans le Talmud, parce qu'on l'a regardée comme choquante pour les Chrétiens.

Voiler & couvrir le visage est une expression naturelle, mais poussée au plus haut point, de respect & de vénération; c'est également le signe de la pudeur ou de la honte qui se cache; enfin, c'est l'aveu le plus humble du sentiment de ses propres imperfections, en comparaison des grandes qualités d'un autre. La pudeur & la honte ressemblent, ainsi que la crainte, beaucoup à la vénération; par cette raison, l'Européen, naturellement froid, exprime ce dernier sentiment, en baissant modestement les yeux, ou en ne les levant qu'avec timidité. Faites maintenant abstraction des nuances caractéristiques, oubliez l'allusion à un ancien usage de la part de l'Européen, & à l'enthousiasme plus exalté de l'Oriental; & il restera le signe essentiel & naturel du sentiment, c'est-à-dire, le raccourcissement du corps. Cette expression est portée au plus haut degré, lorsque l'homme se prosterne tout de son long, avec le visage collé contre la terre; elle est la plus foible, lorsqu'il se borne à un simple mouvement de tête, ou lorsque l'inclinaison même du corps, qui ne se fait pas, est

seulement indiquée par celui de la main vers la terre. Je conclus donc que ce signe est naturel & essentiel, parce qu'il est général & qu'il a lieu chez tous les peuples sans distinction d'état, de rang, de sexe & de caractère, quoiqu'avec des nuances infinies. Je ne connois aucun peuple, aucune espèce d'hommes qui chercheroit à exprimer l'estime, la vénération & le respect en levant la tête & en tâchant d'agrandir la hauteur du corps; comme, au contraire, il n'y a de même, je pense, aucune nation, ni aucune classe d'individus, chez lesquelles l'orgueil ne produit pas l'effet opposé ; c'est-à-dire, de faire porter la tête haute, de redresser le corps, & souvent de l'élever sur la pointe des pieds, afin de rendre son aspect plus imposant (1).

Si le caractère général des nations cause des variétés dans l'expression des passions, cette expression est également

(1) Voyez Home, *Elements of Criticism*, T. *I*, c. 15, p. — L'explication de cette expression fournira plus bas l'occasion de prévenir une objection qu'on pourroit vouloir faire contre cette idée trop générale.

modifiée par le caractère propre à chaque fexe & à chaque âge, ainfi que par les qualités individuelles de chaque homme en particulier. Les déterminations caractériftiques de fa nature morale, & les propriétés de la ftructure & de l'organifation de fon corps varient de mille manières fes fentimens & leurs expreffions, fans cependant en altérer l'effence. L'un eft en tout plus impétueux, plus fort ou plus rufé, l'autre plus indolent, plus foible, plus lourd : tandis que l'un exprime déja, l'autre refte encore immobile; l'impatience fait tourner le corps de celui-ci en tout fens, chez celui-là le mécontentement & l'indignation ne s'annoncent que par le jeu de la phyfionomie ; ce qui fait éclater de rire le premier fait à peine appercevoir un léger fouris fur les lèvres du fecond.

La même obfervation a lieu à l'égard des états. Le ferrement de main, le baifer, l'embraffade, font trois manières d'affurer quelqu'un de fon amitié ; la première eft la plus foible, parce qu'elle réunit feulement deux des extrêmités du corps ; la dernière eft la plus forte, parce qu'elle rapproche

entièrement les deux individus & en réunit les parties supérieures. Les grands, chez qui la politesse est devenue une espèce de vertu, ont composé un fantôme appellé *savoir vivre, usage du monde*, d'un grand nombre de témoignages raffinés de service & d'amitié, qui tous indiquent les plus suprêmes degrés d'expression, compatibles avec les circonstances. Ils parlent de transport, où le plaisir diroit déja trop; ils se courbent jusqu'à terre, quand à peine ils devroient témoigner leur reconnoissance par un mouvement de tête; ils se précipitent dans les bras l'un de l'autre, lorsque la véritable expression se borneroit à faire quelques pas en avant d'un air ouvert & amical. C'est aussi par cette raison que l'accent de leur voix & leurs mouvemens ont une nuance superficielle, froide & momentanée, suite naturelle de la disparité qui existe entre leurs sentimens & la manière dont ils les expriment. -----
L'habitant de la campagne, cet enfant chéri de la nature, dont la corruption des villes n'a pas encore dégradé le cœur, fait aussi embrasser, mais il réserve cette dernière expression de l'amour

mour pour les momens de transport; comme, par exemple, lorsqu'après une longue absence, un fils revient à la maison paternelle. L'amitié ne lui commande qu'un serrement de main; mais comme c'est l'expression du cœur, il est aussi plein de force, d'énergie & de chaleur. Vous voyez qu'il nous reste encore ici un trait essentiel & général; savoir, le penchant ou la tendance à s'unir, comme la suite naturelle de l'amitié, dont toute la différence dans les classes de la société est indiquée seulement par le degré & l'intimité de l'union, ainsi que par quelques modifications secondaires que la finesse, la grossièreté, la chaleur ou la froideur des procédés particuliers peuvent occasionner.

C'est sur ces traits essentiels, généraux & naturels, qui sont le dernier résultat, après avoir fait abstraction des différences individuelles de l'homme, qu'à mon avis, il faudroit établir les principes fondamentaux de la théorie de l'art du geste, en rejettant tout ce qui tient au caractère propre & à la position locale des individus; non-seulement parce que

sans cette restriction la matière seroit trop étendue, de sorte que difficilement on pourroit en embrasser l'ensemble & l'examiner à fond ; mais principalement à cause que ce rapprochement des traits naturels, généraux & essentiels fourniroit une toute autre espèce de connoissances que celles qu'on obtiendroit en rassemblant des observations particulières, dont le résultat ne seroit, en général, qu'une connoissance historique ; tandis que la théorie, mise en œuvre suivant mes idées, s'élèveroit très-certainement, si je ne me trompe, à la certitude philosophique. Il faudroit que, par abstraction, on établît des principes généraux, & qu'on trouvât une forme systématique pour les classer suivant une méthode claire & facile. Ce but, si jamais on peut y parvenir, sera atteint plus difficilement, ou peut-être même le manquera-t-on entièrement, si l'on veut confondre l'essentiel avec l'accidentel, le général avec le particulier, & ce qui est fondé sur la nature avec l'arbitraire.

Je conviens que l'une de ces deux espèces de connoissances n'est pas aussi

néceſſaire au comédien que l'autre. Mais, dites-moi, qu'eſt-ce qui l'empêcheroit de les acquérir chacune ſéparément ? La connoiſſance des états & des âges, (car il n'eſt preſque plus queſtion de celle des ſexes, parce que ſur les théâtres modernes les traveſtiſſemens ſont rares, & que les rôles de femmes n'y ſont plus joués par des hommes comme anciennement) & l'étude de tous les genres particuliers de caractères lui feroient facilitées, s'il ſe répandoit davantage dans les ſociétés. Les hiſtoriens, ainſi que les recueils des voyages, peuvent également lui fournir les notions néceſſaires pour connoître les caractères des peuples lointains & des ſiècles paſſés. Ce ſeroit un grand ſervice à rendre au comédien, & dont il a vraiment beſoin, que de lui donner une idée exacte des mœurs & des uſages des différentes nations dans les différens tems. Mieux cet ouvrage ſeroit raiſonné, mieux il feroit connoître l'eſprit général des ſiècles & des peuples, plus auſſi l'imagination du comédien trouveroit de facilité à s'en former des images complettes, & ſon jeu en deviendroit auſſi d'autant plus éloquent.

M. Lichtenberg (1) a commencé à donner quelques obfervations fur les caractères de certaines claffes particulières de la fociété, dont les amateurs de ce genre de recherches doivent defirer la continuation. Cet auteur judicieux & agréable n'épuifera cependant jamais ce fujet fécond ; mais ce fera déja un grand avantage, fi fon travail réveille l'efprit d'obfervation, qui, chez nous, paroît être encore un peu engourdi, tant relativement aux fciences qu'aux beaux-arts.

(1) Dans le *Magafin de Gottingue*.

LETTRE V.

Il me paroît que la chance est tournée, puisque vous, qui ne vouliez entendre parler d'aucune théorie sur l'art du geste, m'encouragez maintenant vous-même à traiter ce sujet. Tous les comédiens, à votre avis, m'en sauront un gré infini. — Je n'en sais rien. — Je vous accorde très-volontiers qu'il n'y a point d'artiste à qui la perfection doive paroître plus importante & plus intéressante qu'à l'acteur, parce qu'aucun ne jouit du suffrage du public d'une manière plus prompte, plus immédiate, & avec un éclat plus flatteur. Vous auriez pu ajouter à cette réflexion, qu'aucun artiste n'est témoin de la critique de son talent, ou du mépris qu'il peut exciter d'une manière aussi humiliante & aussi sensible que l'est le comédien. Non-seulement parce que le mépris ainsi que l'approbation se manifestent d'une manière également prompte, ou parce que l'acteur en est témoin, & ne peut pas, comme ce peintre de l'antiquité, se cacher derrière la toile, pour enten-

dre ce que le public dira de son tableau ; mais principalement à cause de l'impossibilité qu'il y a de séparer le comédien de son talent, qu'il doit montrer lui-même sur son propre corps, de manière que le mépris de l'art rejaillit aussi toujours sur sa personne. Ceci peut servir à expliquer pourquoi les comédiens paroissent, en général, si sensibles à la critique. Mais comment peut-on rendre raison de cette incurie, de cette insouciance qui les dominent presque tous ? D'où vient qu'ils ne cherchent pas à se perfectionner, à se former dans toutes les parties de leur art par la lecture, par la réflexion & par des sociétés mieux choisies ? La plupart sont enchantés de l'ignorance & du mauvais goût du public ; ils aiment mieux usurper les applaudissemens, fomenter sourdement des cabales, accaparer tous les rôles intéressans, &, dominés par une basse jalousie, écarter leurs rivaux, que de mériter les suffrages des amateurs éclairés par la perfection de leur jeu. Je crains fort que des leçons publiques n'excitent bien plus leur colère que leur reconnoissance ; car en les éclairant, elles instruisent également le

public; de forte qu'ils ne pourront plus fe faire une réputation à fi bon compte que par le paffé.

Dans le nombre de ces artiftes, il s'en trouve fans doute qui penfent plus noblement : ceux-ci n'ont peut-être plus befoin d'inftruction; cependant le mérite réel & intrinfèque de ce nouveau genre de connoiffances fuffiroit pour me déterminer à vous obéir, fi je ne fentois pas mon impuiffance, augmentée par le défaut d'une quantité fuffifante d'obfervations faites par moi-même ou par d'autres. Le vœu de Sulzer (1), que beaucoup de fcènes ifolées foient développées par une fage critique relativement à la pantomime convenable aux différentes fituations, n'a pas été rempli jufqu'à ce jour, fi l'on en excepte quelques légers effais. Tout ce que ma pofition peut donc me permettre à cet égard, c'eft de donner quelques idées rapides fur l'enfemble de cette nouvelle théorie, d'y faire remarquer quelques points difficiles à réfoudre, & d'en développer tout au plus quelques parties ifolées.

(1) *Théorie des Beaux-Arts.* Article *Pantomime.*

Pour rendre ce travail plus facile, je dois commencer par claſſer les différentes modifications du corps que le comédien imite d'après nature. Elles ſe partagent d'abord en deux eſpèces principales ; ſavoir, en celles qui ſont uniquement fondées ſur le mécaniſme du corps ; comme, par exemple, la reſpiration difficile après une courſe rapide, l'affaiſſement des paupières à l'approche du ſommeil, &c. ; & en celles qui, dépendant davantage de la coopération de l'ame, nous ſervent à juger de ſes affections, de ſes mouvemens & de ſes deſirs, comme cauſes occaſionnelles ou motrices. Il ſeroit ridicule de faire l'énumération ſcrupuleuſe & fidelle des premières ; car tout le monde ſait que le ſommeil ferme les yeux, & que l'irritation de la membrane pituitaire provoque l'éternuement. Il n'y a que deux conſeils à donner à cet égard à l'acteur : premièrement, qu'il doit chercher les occaſions d'obſerver la nature, même, dans les effets qu'elle n'offre que rarement ; & en ſecond lieu, qu'il faut qu'il ne perde jamais de vue le but de ſon jeu, ni qu'il bleſſe les convenances par une imitation trop ſervile ; de manière à

faire cesser par-là l'illusion du spectateur, ainsi que cela arriveroit sûrement dans certains cas.

Si l'actrice, qui, dans le rôle de *Sara Sampson*, a mérité le suffrage de Lessing (1), ne s'étoit jamais trouvée à côté du lit d'un mourant, son jeu auroit peut-être perdu un des traits les plus fins & les plus heureux. Voici la description que cet ingénieux auteur en a faite : « On a remarqué », dit-il, « que les personnes agonisantes ont
» coutume de pincer & de tirer légère-
» ment avec le bout des doigts leurs
» vêtemens ou les couvertures de leur
» lit. Notre actrice a fait le plus heu-
» reux emploi de cette observation.
» Dans le moment que son ame est
» supposée prête à quitter le corps, elle
» fit appercevoir tout-à-coup, mais seu-
» lement dans les doigts de son bras
» étendu, un fort léger spasme ; elle
» pinça sa robe, & son bras s'affaissa
» aussi-tôt : dernier éclat d'une lumière
» qui s'éteint, dernier rayon d'un soleil
» prêt à se coucher ».

(1) *Dramaturgie*, T. I, n. 13; passage qui n'a pas été traduit par M. Junker.

A l'égard du second conseil, j'établirai une seule règle donnée nombre de fois, & recommandée entr'autres par Schlegel (1); savoir, « Que la défail-
» lance & les approches de la mort ne
» doivent pas être représentées d'une
» manière aussi effrayante, qu'elles le
» font réellement dans la nature; que
» dans le moment suprême sur-tout,
» l'acteur doit se borner à des mouve-
» mens très-doux, comme, par exem-
» ple, l'affaissement de la tête, qui pa-
» roît plutôt indiquer un homme acca-
» blé de sommeil, que luttant contre
» la mort; une voix entrecoupée, mais
» sans qu'elle se perde dans un râle
» dégoûtant. En un mot, l'acteur
» doit se créer une manière de rendre
» le dernier soupir, telle que chacun
» voudroit l'avoir à la fin de sa car-
» rière, & telle que personne ne l'aura
» peut-être ». Contemplez, si vous le pouvez, les grimaces & les contorsions effroyables que des acteurs forcenés se permettent dans de pareilles situations, & vous sentirez alors la justesse de cette

(1) *Œuvres de J. E. Schlegel*, T. III, p. 174; édition *allemande.*

règle. Les réflexions qu'un critique judicieux (1), fait fur le fondement de la règle dont il s'agit, peuvent fervir à votre inftruction; & je vous exhorte à les méditer, car elles font auffi juftes que bien écrites. Je voudrois feulement expliquer d'une autre manière le paffage d'Horace (2), *incredulus odi*, que ce critique, non-content de ne pas admettre dans fa trente-quatrième lettre, rejette même entièrement comme un faux principe. Ce n'étoit point parce que la pantomime ne pouvoit pas rendre d'une manière naturelle les repréfentations effrayantes, qu'Horace y demeura froid & indifférent; mais parce que ce tableau hideux & repouffant le fecouoit trop fortement & d'une manière trop défagréable pour qu'il ne fe fouvînt pas fur le champ de l'illufion des fens, afin de fortir le plutôt poffible de ce pénible état. Mais du moment que ce fouvenir fe préfente à l'efprit, il ne peut naturel-

(1) *Lettres fur la Littérature moderne*, T. V, p. 105 & fuiv. édit. allemande.
(2) Dans le paffage connu. *De arte poetica*, v. 185-188.
Nec pueros coram populo Medea trucidet,
Aut humana palam coquat exta nefarius Atreus.

Quæcunque oftendis mihi fic, INCREDULUS ODI.

lement être suivi que de mauvaise humeur, de cet *odi* d'Horace ou de ces éclats de rire, que dans les scènes les plus terribles & les plus effrayantes d'une tragédie le peuple jette souvent, & dont Mendelsohn a donné une si bonne explication (1). J'ai vu moi-même mourir un *Codrus* dans des convulsions, qui certainement étoient imitées d'une manière très-naturelle, mais qui cependant firent rire tous les spectateurs.

Quelquefois cette mauvaise humeur contre un acteur peut s'unir à un intérêt inspiré par l'individu; & cet intérêt, du moment qu'il se manifeste, détruit nécessairement l'illusion : nous ne devrions être affectés que par le personnage, & nous commençons à l'être par l'acteur. Je ne sais quel mauvais génie peut persuader aux comédiens, mais sur-tout aux actrices de nos jours, qu'il y a tant d'art à se laisser tomber, je dirois presque, à se précipiter par terre? On voit une *Ariane* qui, en apprenant son funeste sort de la nymphe du rocher, tombe soudainement, avec plus de célérité que si la foudre l'eût frappée, &

(1) *Œuvres philosophiques*, T. II, p. 20-22.

avec une telle force qu'on feroit tenté de croire qu'elle a l'intention de se fracaſſer le crâne. Lorſque les applaudiſſemens ſont prodigués à un jeu auſſi peu naturel & auſſi dégoûtant, ce ne peut être que par des ignorans, qui ne poſſèdent pas l'art de diſcerner l'intérêt des ſituations d'une pièce, ou qui, cherchant ſeulement le plaiſir des yeux, aimeroient autant les farces des ſaltimbanques ou le combat du taureau. Si, en pareil cas, le connoiſſeur ſe permet auſſi d'applaudir quelquefois, c'eſt que, paſſant tout-à-coup de la pitié au plaiſir, il eſt enchanté de voir que la pauvre créature (qui, toute déteſtable actrice qu'elle ſoit, peut cependant être une bonne fille) ſe ſoit tiré de ce mauvais pas avec tous ſes membres ſains & ſaufs. Des tours de force & des ſauts périlleux n'appartiennent même pas à la véritable pantomime, parce qu'elle repréſente auſſi une action, & que ſon objet eſt d'y réunir l'attention & l'intérêt. Ils ne ſont propres qu'aux tréteaux de la foire, où tout l'intérêt ſe concentrant ſur l'individu même, & ſur ſon adreſſe corporelle, cet intérêt croît à meſure qu'on voit le téméraire plus expoſé au péril.

Les modifications du corps qui dépendent de la coopération de l'ame, & qui fe manifeftent d'une manière plus ou moins fpontanée, ont fouvent une fignification très-vague & très-générale. Elles répondent aux inflexions de la voix dans le récit tranquille, avec lefquelles on ne cherche qu'à faire fortir les idées principales de toute une férie de faits; afin que l'attention de l'auditeur s'attache précifément à ce qui occupe celle de la perfonne qui parle. Ce qui, dans ce cas, détermine l'attention, c'eft la plus grande importance de la penfée pour l'efprit qui l'apprécie; mais entre tous les moyens de réveiller cette attention, celui-ci eft certainement le plus lent & le plus incertain. Il faut donc le foutenir par un autre dont l'effet foit plus rapide & plus fûr; c'eft-à-dire, par un moyen qui agiffe plus puiffamment fur les fens; comme, par exemple, en employant une inflexion nouvelle, en élevant & renforçant la voix, par une prononciation plus lente & plus impofante du mot qui indique l'idée particulièrement digne d'être remarquée. Quelque foible que foit ce

moyen, son effet n'en est pas moins constaté par l'expérience; & l'ame, qui connoît si bien ses avantages, ne manquera jamais de l'employer, lorsqu'elle pourra disposer d'un organe heureux. Mais si l'inflexion ou l'accent de la voix vient au secours de l'attention, le geste produit le même effet; par exemple, la main étendue, l'index levé, le bras projetté en avant dans toute sa longueur, (la *manus minus arguta, digitis subsequens verba, non exprimens;* le *brachium procerius projectum, quasi quoddam telum orationis*) (1), en frappant doucement d'une main dans l'autre; un pas fait en avant, un léger mouvement de tête qui indique qu'on veut appuyer sur tel ou tel mot, &c. : tous ces moyens peuvent être employés à propos sans qu'il en résulte une peinture ou une expression proprement dites.

La règle d'après laquelle il faut que cette sorte de gestes & de mouvemens soit ordonnée, est la même que celle qui doit déterminer l'accent; car, ainsi qu'il est nécessaire que l'acteur réserve

(1) Ciceron, *De Orat.* L. III. c. 59.

ce moyen pour les penſées principales, ſans les accentuer toutes avec la même force, & en cherchant plutôt à les ſubordonner l'une à l'autre par des inflexions de voix adroites & ſagement diſtribuées; il faut de même qu'il étaye, par ſes geſtes, ſeulement les paſſages importans, en réſervant les mouvemens les plus éloquens, comme, par exemple, l'élévation de l'index, la projection de la main & du bras, &c, pour les penſées les plus riches. Un jeu uniforme & continuel des bras, tel qu'on le remarque dans un écolier qui récite ou déclame ſes exercices de claſſe, eſt auſſi fatiguant & auſſi inſipide pour l'œil, qu'une monotonie éternelle de ton peut l'être pour une oreille délicate: Tout ce qui eſt déplacé ou employé ſans gradation bleſſe du moins un jugement ſain & exercé.

Je crains de vous avoir plutôt fatigué qu'amuſé par mes obſervations, qui vous paroîtront un peu triviales. Afin de ne pas vous accabler tout d'un coup, je réſerve pour une autre lettre les réflexions générales qu'on peut faire ſur les geſtes & les mouvemens du corps d'une ſignification plus ſpéciale & plus déterminée. LETTRE

LETTRE VI.

Votre objection, qu'on est plus occupé à mettre de la grace, un certain agrément, du moëlleux, un beau développement & de la souplesse dans le geste, que de l'employer & de le distribuer à propos & avec convenance, est peut-être une remarque très-vraie ; mais ce n'est pas-là une objection en forme. Tant pis si, en général, nous avons été jusqu'à présent si peu attentifs aux gestes & aux mouvemens du corps : cette négligence nous prive d'une jouissance que nous aurions trouvée de plus au théâtre. Une oreille non exercée laisse échapper cent faux accens sans les remarquer ; faut-il pour cela les permettre au comédien ? Dirons-nous que toute la règle de la juste distribution de l'accent est une vaine chimère ? Ou ne sommes - nous pas plutôt forcés de convenir que l'accent bien placé produit même sur l'ignorant tout l'effet, que l'accent faux manque toujours ?

Votre remarque, que dans ce jeu

tranquille des geftes, le caractère de l'homme & celui qui eft propre à chaque nation fe montre déja, en eft d'autant plus jufte. ---- Lorfque chez nous un philofophe propofe une queftion à examiner, il préfente la main ouverte à la hauteur du milieu du corps, ou tout au plus il porte l'index jufques vers les lèvres : le Talmudifte, au contraire, qui, pendant tant de fiècles, a confervé l'efprit & le génie des Orientaux, élève en l'air & agite avec force la main entièrement ouverte. Auffi trouve-t-on plus de peinture & d'expreffion dans fes difcours. Son imagination plus ardente, transforme, autant qu'il eft poffible, toutes les idées intellectuelles en images ; les métaphores exprimées par fon corps ne font pas moins hardies que celles qu'il trouve dans la langue dont il fe fert ; auffi fon cœur placé, pour ainfi dire, plus près de fon jugement, fait adopter à celui-ci tout ce qui l'intéreffe de préférence. Lorfqu'un doute arrête fon examen, on le voit pencher fon corps d'une manière fenfible vers un côté ; &, en tirant dans le développement conféquence fur conféquence, il remue fans ceffe le pouce de côté &

d'autre. Lorsqu'enfin il a trouvé la solution du problème, (ce qu'un de nos scrutateurs plus modérés fera connoître par un regard satisfait, & avec la main tranquillement avancée) notre Talmudiste en montre sa satisfaction par un grand battement de mains.

Toutes les modifications du corps d'une signification plus particulière & plus déterminée, se partagent dans les deux espèces que je viens de nommer; savoir, en gestes *pittoresques* & en gestes *expressifs*. Peut-être ne me devrois-je servir du mot *geste* que pour cette dernière espèce; mais notre langue (allemande) me paroît aussi-bien permettre cette extension du sens que la langue latine. Cicéron qui, dans un endroit, n'applique le mot *gestus* qu'aux signes extérieurs de la situation de l'ame, les *affectiones animi*; parle ailleurs du *gestu scenico, verba exprimente*. Ce que j'appelle *peinture*, est sa *demonstratio*; & *significatio* est à-peu-près chez lui ce que j'entends par *expression* (1). A la

(1) Cicero, *l. c. Omnes autem hos motus subsequi debet gestus, non hic verba exprimens, scenicus, sed universam rem & sententiam, non demonstratione, sed significatione declarans.*

vérité, il y a encore d'autres mouvemens, qu'on pourroit appeller *indicatifs*, lorsque la chose ne doit pas être dépeinte, mais seulement indiquée par quelque rapport extérieur, comme le lieu & le tems; ou quand, par le moyen de semblables rapports, la chose est désignée elle-même par une métonymie. Mais afin de ne pas être prolixe dans cette discussion, nous rangerons ces mouvemens indicatifs dans la classe des pittoresques. Vous me demanderez sans doute si l'idée du tems peut aussi être exprimée ? Oui, cette expression est facile en se servant de l'image de l'espace : la main ouverte & courbée un tant soit peu en arrière, fait connoître, par l'image d'un espace rempli, un tems qui est déja passé; tandis qu'en étendant la main ouverte toute droite en avant, pour marquer un espace encore à parcourir, on indiquera le tems à venir.

Ainsi que l'habitude entière du corps & de ses membres peut, selon l'occurence des cas, servir à peindre une chose, elle sert de même à l'expression des opérations & des mouvemens intérieurs de l'ame. Le siège du jeu des gestes n'est pas fixé dans tel membre ou telle partie

du corps en particulier. L'ame exerce sur tous les muscles un pouvoir égal, & dans nombre de ses opérations & de ses passions elle agit sur tous en général. Vous savez que chaque membre & chaque muscle parle dans la figure du Laocoon. Mais cette expression est, en quelque sorte, trop foible dans certains membres comparativement aux autres pour être facilement remarquée; d'ailleurs il y a des parties trop couvertes par la draperie, pour que l'expression rapide & légère puisse y être apperçue.

Le visage est le principal siège des mouvemens de l'ame, & les gestes prennent ici le nom de *mines*. *Ita*, dit Latinus Pacatus, *intimos mentis adfectus proditor vultus enuntiat, ut in speculo frontium imago exstet animorum* (1). Les parties les plus éloquentes du visage sont les yeux, les sourcils, le front, la

(1) C'est le visage, dit M. Lavater, *Traité de la Physionomie*, T. I, p. 10 — 12, (en hollandois), qui est sans contredit la principale partie de la tête de l'homme. C'est le miroir ou plutôt l'expression sommaire des mouvemens de l'ame. L'esprit s'y montre en particulier sur le front & dans les sourcils; la bonté ou la nature morale, tant active que passive, dans les yeux, sur les joues & sur les lèvres; la nature animale, dans la partie inférieure du visage, depuis la lèvre inférieure jusqu'au col. *Note du Traducteur*.

bouche & le nez (1). Enfuite la tête entière, ainfi que le col, les mains, les épaules, les pieds, les changemens de toute l'attitude du corps (en tant que cette attitude n'eft pas déja déterminée par les geftes précédens) fervent auffi de leur côté à l'expreffion. Vous déciderez vous-même fi le rang que je viens d'établir entre les parties expreffives du vifage eft exact. Le Brun (2) eft d'un fentiment contraire à l'opinion générale, qui attribue le plus d'éloquence à l'œil. Suivant ce peintre, ce font les fourcils qui expriment le mieux les paffions. Car, dit-il, la prunelle, par fon feu & par fa mobilité, indique bien l'état paffionné de l'ame en général, mais non pas de quelle efpèce eft cette paffion. Aimez-vous mieux adopter ce fentiment, ou celui de Pline l'ancien (3), qui accorde la

(1) Voyez *Duodecim Panegyricos veteres, Edit. Cellar.* p. 416.

(2) Voyez *Conférence fur l'expreffion générale & particulière,* p. 19-20.

(3) *Natur. Hiftor.,* L. XI, c. 54, edit. Hard., T. I, p. 617, *Nulla ex parte majora animi indicia cunctis animalibus : fed homini maxime ; id eft, moderationis, clementiæ, mifericordiæ, odii, amoris, triftiæ, lætitiæ. Contuitu quoque multiformes, truces, torvi, flagrantes, graves, tranfverfi, limi, fummiffi, blandi. Profecto in oculis animus habitat. Ardent,*

préférence à l'œil ? Quant à moi, je suis du sentiment de ce dernier (1).

Remarquez bien, je vous prie, qu'il y a une loi générale qui détermine l'expression, & d'après laquelle, en certains cas, on pourroit mesurer la vivacité & le degré du sentiment. L'ame parle le plus souvent, & de la manière la plus facile & la plus claire, par les parties dont les muscles sont les plus mobiles ; donc elle s'expliquera le plus souvent par les traits du visage, & principalement par les yeux ; mais ce ne sera que rarement qu'elle emploiera les changemens dans les attitudes caractéristiques de tout le corps. La pre-

intenduntur, humectant, connivent. Hinc illa misericordiæ lacryma. Hos cum osculamur, animum ipsum videmus attingere. Hinc fletus & rigantes ora rivi. Quis ille humor est, in dolore tam fœcundus & paratus ? aut ubi reliquo tempore ? Animo autem videmus, animo cernimus : oculi, ceu vasa quædam, visibilem ejus partem accipiunt atque transmittunt, &c.

(1) Cela nous rappelle le bon mot d'une femme d'esprit, qui disoit : « Il est bien hardi, ce coquin-là : il osera » regarder en face un homme qui tient le pinceau ». C'étoit sans doute aussi par le moyen des yeux que le célèbre la Tour prétendoit lire dans l'ame de ceux qu'il peignoit. « Ils croient, disoit-il, que je ne saisis que les » traits de leur visage ; mais je descends au fond d'eux » mêmes, & je les remporte tout entiers ». *Note du Traducteur.*

mière espèce de ces expreſſions, ſavoir, celle des yeux, s'opère avec tant de facilité & ſi ſpontanément, en ne laiſſant, pour ainſi dire, aucun intervalle entre le ſentiment & ſon effet, que le ſang froid le plus réfléchi & l'art le plus exercé à maſquer les penſées ſecrettes, n'en peuvent pas arrêter l'exploſion, quoiqu'ils maîtriſent tout le reſte du corps (1). L'homme qui veut cacher les affections de ſon ame, doit ſur-tout prendre garde de ne pas ſe laiſſer fixer dans les yeux; il ne doit pas moins veiller avec ſoin ſur les muſcles qui avoiſinent la bouche, qui, lors de certains mouvemens intérieurs, ſe maîtriſent très-difficilement. Si les hommes, dit Leibnitz (2), « vouloient » examiner davantage avec un vérita- » ble eſprit obſervateur les ſignes exté- » rieurs de leurs paſſions, le talent de » ſe contrefaire deviendroit un art » moins facile ». Cependant l'ame conſerve toujours quelque pouvoir ſur les muſcles; mais elle n'en a aucun ſur le

(1) Chaque mouvement de l'ame, dit Cicéron (*De Orat.*) a naturellement une phyſionomie qui lui eſt propre. *Note du Traducteur.*

(2) *Nouveaux eſſais ſur l'entendement humain*, p. 127.

fang, dit Descartes (1); & par cette raison la rougeur & la pâleur subite dépendent peu ou presque point de notre volonté.

Si le visage & sur-tout l'œil ont cet avantage incontestable dans l'expression de ce qui se passe dans l'intérieur de l'ame, quel dommage n'est-ce pas qu'il soit si difficile de décrire leurs changemens ! Le philosophe françois que je viens de citer a déja indiqué la raison de cette extrême difficulté ; & il s'en sert comme d'une excuse, pour abandonner la partie (2). « Il n'existe aucune
» passion, dit-il, qui ne soit indiquée
» par un mouvement particulier des
» yeux. Souvent même ce mouvement
» est si frappant, que le laquais le
» plus borné peut lire dans ceux de
» son maître s'il est en colère ou de
» bonne humeur (3). Mais quoique
» ces mouvemens des yeux se remar-
» quent très-facilement, & que leur

(1) *Passiones animæ.* art. 114.
(2) *Ibidem*, art. 113.
(3) Shakespeare, ce grand peintre du cœur humain, a fait la même observation dans sa tragédie de *Cymbeline*, où il dit « : *How hard it is to hide the sparks of nature!* » Note du Traducteur.

» signification soit très-claire, il n'est ce-
» pendant pas moins difficile de les dé-
» crire. Chacun est composé de mu-
» tations infiniment variées des traits
» du visage & même des mouvemens
» du corps, qui sont si fins & si lé-
» gers, qu'aucun n'en peut être ob-
» servé & examiné séparément; quoi-
» que ce qui résulte de leur réunion
» s'apperçoive avec la plus grande fa-
» cilité. On peut dire à-peu-près la
» même chose des autres signes expres-
» sifs du visage ; car quoiqu'ils aient
» moins de finesse que ceux des yeux,
» leur analyse offre néanmoins aussi
» beaucoup de difficultés. Ils varient
» très-souvent & se confondent telle-
» ment l'un dans l'autre, qu'il y a des
» hommes qui, en pleurant, font les
» mêmes mouvemens de visage que
» d'autres lorsqu'ils rient. Quelques-
» uns de ces mouvemens sont à la vé-
» rité assez reconnoissables ; comme,
» par exemple, les plis dans la colère,
» & certains mouvemens du nez & des
» lèvres dans la mauvaise humeur &
» dans la raillerie ; mais ceux-ci pa-
» roissent plutôt dépendre de la volonté
» que de la simple nature ». ---- Je

supprime ce que Descartes ajoute ici, parce que cela contredit le passage de Leibnitz, cité ci-dessus, qui me paroît plus exact.

Mais, direz-vous sans doute, à quoi pourra servir ce calcul scrupuleux de toutes les parties intégrantes d'un geste dans nos recherches actuelles ? il suffira d'avoir des dénominations claires & précises, qui soient à la portée de tout le monde, pour exprimer les phénomènes en grand. Sans doute il seroit très-bon que nous eussions ces termes; mais nos langues sont encore si pauvres & si imparfaites à cet égard, qu'on ne peut espérer de donner des idées exactes sur ce sujet.

En attendant, ne renonçons pas à l'espérance que si les artistes dessinateurs parviennent à préparer la voie, en fixant, autant qu'il est possible, tout ce qui dans la nature est si mobile, si momentané relativement aux mines & aux gestes, & en l'offrant exprimé par un trait fidelle à l'esprit observateur ; qu'alors aussi un homme de génie, ou plusieurs réunis, ou tous séparément trouveront le moyen de suppléer à cet égard à la pauvreté des langues. « En

» réfléchissant, dit Sulzer (1), que, par
» le seul examen des dessins & des des-
» criptions, un amateur d'histoire na-
» turelle parvient à imprimer dans son
» esprit & la forme & la structure de
» plusieurs milliers de plantes & d'in-
» sectes avec tant de fidélité & d'exac-
» titude, qu'il en remarque les nuances
» les plus imperceptibles ; on peut pré-
» sumer avec raison qu'une collection
» des différentes physionomies & des
» modifications de leurs traits, faite &
» classée avec le même soin, est une
» chose également possible, & qu'il en
» résultera un nouvel art non moins
» important dans son genre. Pourquoi
» une collection de gestes expressifs ne
» seroit-elle pas aussi possible & aussi
» utile qu'une collection de dessins de
» coquilles, de plantes & d'insectes ?
» Et si cette matière étoit un jour l'ob-
» jet d'une étude sérieuse, pourquoi ne
» parviendroit-on pas aussi-bien à trou-
» ver les mots techniques & les termes
» propres pour cette science, qu'on est
» parvenu à en imaginer pour l'histoire
» naturelle » ?

(1) *Théorie générale des beaux-arts* ; art. *Geste*.

Au seul article de l'utilité près, que l'amateur de coquilles contestera peut-être, que pensez-vous de ce passage? Quant à moi, je ne puis rien détermi-ner avec quelque certitude, sur cette matière. Il y auroit tant de choses à dire sur le terme de comparaison si dissem-blable, qui sert de base au raisonne-ment de Sulzer, que j'aime mieux ne pas m'expliquer du tout sur ce sujet. D'ailleurs, vous m'avez déja fait le re-proche que je ne puis nommer ce digne & brave homme sans lui chercher que-relle ; mais est-ce sa faute ou la mienne?

LETTRE VII.

Quoique la découverte que vous avez faite de l'ouvrage de Lœwe (1) foit peu importante, l'air d'intérêt avec lequel vous me l'annoncez m'encourage néanmoins. Si vous aviez lu cet écrit, vous en auriez parlé avec moins de chaleur : car véritablement cet auteur dit, fur le fujet dont il s'agit entre nous, des chofes auffi générales, auffi infignifiantes, que celles que quelques auteurs étrangers qui l'ont précédé en ont avancées, mais dans un ftyle bien plus foible & bien plus diffus. Cependant il m'a fait penfer à un point, que fans lui j'aurois peut-être oublié.

Voici de quoi il s'agit. Si les geftes font des fignes extérieurs & vifibles de notre corps, par lefquels on connoît les modifications intérieures de notre ame, il s'enfuit qu'on peut les confidérer fous un double point de vue :

(1) *Abrégé des principes de l'éloquence du gefte.* Hambourg, 1755.

d'abord, comme des changemens viſibles par eux-mêmes; en ſecond lieu, comme des moyens qui indiquent les opérations intérieures de l'ame. Ce double point de vue fait naître une double queſtion. A l'égard du premier, l'art demande : qu'eſt-ce qui eſt beau ? Et à l'égard du ſecond : qu'eſt-ce qui eſt vrai ? Or, comme ni l'une ni l'autre de ces deux qualités ne doit être négligée, l'art les réunit en une ſeule queſtion, & demande : qu'eſt-ce qui eſt en même tems le plus beau & le plus vrai ?

Parcourez toutes les règles particulières qu'on a données concernant l'action de l'orateur & même du comédien, & vous trouverez qu'au grand déſavantage de l'art, on s'en eſt beaucoup trop tenu à la première de ces queſtions. Auſſi la plupart des règles conſervées par tradition ſur la déclamation théâtrale (ſi ce ne ſont celles qui regardent les moyens de ſe préſenter & de s'énoncer avec convenance) n'ont d'autre objet que la dignité, la beauté & la nobleſſe du jeu. De-là vient que nous remarquons cette froide élégance, ſans ame & ſans

expression dans le jeu de la plupart de nos acteurs; de même que ces gestes compassés, précieux & mannequinés de quelques autres; car dans les tems modernes le nouveau goût dans le choix des pièces, a aussi amené une autre manière de les jouer, dont, si je ne me trompe, Ekhoff a donné le premier l'exemple en Allemagne, & a servi en même tems de modèle. Cet acteur a joué la tragédie avec la même facilité & le même naturel que la comédie; il a dédaigné la démarche majestueusement compassée, la manière de porter le corps comme nos maîtres à danser, & l'art de lever & de baisser les bras avec des mouvemens préparés & exécutés selon des règles invariables qui rendent nos acteurs si gauches.

La vérité (comme elle doit l'être pour tout artiste) fut toujours pour Ekhoff la première, & la beauté la seconde loi, mais subordonnée. Sans jamais s'écarter ni de la vérité, ni de la nature, il déclamoit & jouoit ses rôles, comme ils auroient aussi dû être dialogués; non d'après une idée générale & invariable du genre, mais suivant la qualité particulière de leur contenu. Ce jeu convenoit

venoit fans doute pour toutes les pièces que le poëte avoit écrites dans le même efprit; auffi Ekhoff y joua-t-il fupérieurement; mais il ne fut pas également heureux dans les tragédies françoifes, dont le fyftême faux demande néceffairement le jeu & la déclamation propres à cette nation. Il étoit réellement comique de le voir jouer le rôle d'un héros de Corneille, & rendre le dialogue pompeux & épique de ce poëte avec fa déclamation profaïque, & en prêtant aux caractères ampoulés du tragique françois fes mouvemens fimples & naturels.

Mais revenons aux mauvaifes fuites qui en réfultent pour le comédien, lorfqu'on lui prêche trop & fans aucune reftriction de mettre de la grace & de la foupleffe dans fes mouvemens. Comme vous ne connoiffez pas l'ouvrage de Lœwe, j'en citerai le paffage fuivant, qui me femble très-bien vu. —— « Ricoboni, dit-il, a propofé quelques règles dans fon *Art du Théâtre*, *(page 11)*, qui rendroient l'acteur pédant, s'il les fuivoit à la lettre. Mon objet n'eft pas ici de faire l'énumération de ces & règles, de les réfuter en détail. Je m'attacherai uni-

» quement au mouvement des mains
» dont il parle ainsi (1). — Lorsqu'on veut
» lever un bras, il faut que la partie su-
» périeure, c'est-à-dire, celle de l'épaule
» au coude, se détache du corps la pre-
» mière, & qu'elle entraîne les deux
» autres pour ne se mouvoir que suc-
» cessivement & sans trop de précipita-
» tion. La main ne doit donc agir que
» la dernière ; elle doit être tournée en
» bas jusqu'à ce que l'avant-bras l'ait
» portée à la hauteur du coude ; alors
» elle se tourne en haut, tandis que le
» bras continue son mouvement jus-
» qu'au point où il doit s'arrêter. ——
» N'est-ce pas là une espèce de pédan-
» terie ; & cette règle n'est-elle pas plus
» propre à former des marionnettes vi-
» vantes, que des orateurs & des ac-
» teurs ? » Sans doute ; mais pourquoi
Lœwe conseille-t-il lui-même au comé-
dien d'étudier l'analyse de l'idée de la
beauté de Hogarth ? Cet ouvrage lui sera
tout aussi inutile & non moins dange-
reux que celui de Riccoboni.

Afin de venger la vérité trop souvent

(1) Voyez le *Supplément à l'histoire & aux progrès du théâtre*, quatrième pièce, édit. allemande.

négligée dans cette matière, dans laquelle on s'est constamment attaché de préférence à la beauté, je ne parlerai pas de celle-ci, & la vérité seule sera l'objet de mes recherches. Mais ce que je pourrai dire à cet égard se réduira peut-être à quelques réflexions insignifiantes. En attendant, ne soyez pas embarrassé de classer par la suite vos propres observations sur ce sujet : j'aurai soin de vous en fournir les moyens ; & il se pourroit que, sans y penser, vous devinssiez l'homme le plus attentif & le plus diligent à rassembler des matériaux. Il me semble qu'une certaine *fuga vacui* est inhérente à notre nature : nous voyons rarement un palais vuide sans souhaiter qu'il soit meublé. Du moment que les classes seront marquées, vous ne tarderez pas à chercher de quoi les remplir.

LETTRE VIII.

JE me flatte d'avoir suffisamment expliqué ailleurs (1) la différence essentielle qu'il y a entre la peinture & l'expression, en tirant une ligne de démarcation juste & sévère qui doit séparer ces deux idées. Ici la peinture n'est encore que la représentation sensible de la chose qui occupe l'ame; & l'expression n'est de même que la représentation sensible de la disposition avec laquelle l'ame pense, & du sentiment dont sa perception l'affecte, c'est-à-dire, de l'état dans lequel elle se trouve placée par l'objet de sa contemplation actuelle. La peinture de l'art du geste est, comme celle de la musique, complette ou incomplette. On ne peut peindre complettement que la figure, l'attitude, les mouvemens d'un corps semblable au nôtre. Tout ce que la pantomime voudra peindre au‑delà ne produira que des représentations in‑

(1) Voyez la *Lettre sur la peinture musicale*, T. I, p. 247, *seqq*. de notre *Recueil*.

complettes, des propriétés isolées & des qualités généralisées. Par exemple, la hauteur d'une montagne sera peut-être indiquée seulement par l'élévation de la main & du corps, en renversant la tête en arrière, & en tenant le regard fixé vers le ciel; la grande circonférence de cette montagne deviendra, en quelque sorte, sensible en décrivant un demi-cercle avec les bras étendus. Vous sentirez vous-même la foiblesse & l'imperfection de cette manière de représenter les objets, & combien elle a besoin du secours des paroles, à moins que la liaison de l'ensemble n'en facilite d'avance l'explication. La montagne qui doit être imitée, & le corps humain, qui, à cet effet, n'a que ses propres moyens à employer, offrent une trop grande disparité entre-eux, & les points où ils coïncident ne font que des signes très-éloignés & fort abstraits. Les mouvemens des animaux, ceux, par exemple, d'un coursier fier & courageux, sont plus aisés à imiter; mais les formes & les modifications du corps humain le sont davantage encore. Tout le jeu de *Minna* (1), lorsque poursuivant

(1) Dans le drame allemand, intitulé *Minna de Barn-*

le *Major* qui cherche à s'échapper, & que ne pouvant le retenir, elle rentre dans son appartement après plusieurs expressions du désordre & de la douleur qui l'accablent ; tout ce jeu, dis-je, peut être, sinon entièrement rendu, du moins indiqué trait pour trait, lorsqu'au troisième acte l'*Hôte* fait le récit de cette scène. Celui-ci avancera les mains, comme s'il vouloit retenir quelque chose ; il élèvera ses regards au ciel, il essuiera ses yeux, tout son corps sera en agitation, comme tourmenté par une anxiété secrette, & par de douces inflexions, sa voix même ressemblera, en quelque sorte, à celle d'une femme. L'imitation de cette scène est trop naturelle, pour qu'un acteur médiocrement habile ne puisse pas la sentir au premier coup.

Mais pourquoi trouve-t-on ici cet air naturel ? Seroit-ce parce que l'*Hôte* veut donner à la *Suivante* une idée très-animée & très-sensible d'un événement dont il a été le témoin, &, dont, suivant sa curiosité ordinaire,

helm, de Lessing, traduit en françois dans le Tome 3 du Théâtre allemand, de M. Junker & Liébaut.

il voudroit avoir la clef? ou bien à cause que pendant son récit ses propres idées acquierrent un tel degré de chaleur, qu'il ne peut s'empêcher de les exprimer par ses mines & par ses mouvemens? Quel que soit donc le motif que vous prêtiez à l'hôte, l'un & l'autre sont également fondés & exacts. Ils prévalent alternativement dans ces sortes de peintures, &, en général, ils se trouvent souvent réunis, parce que durant l'effort qu'on emploie pour rendre une idée plus frappante & plus sensible à quelqu'un, il est naturel qu'elle prenne également une plus grande vivacité dans nous-mêmes.

Lorsqu'un instituteur veut faire sentir à son élève l'indécence d'une attitude, ou le ridicule d'une action, il lui fait voir l'une & l'autre en les chargeant un peu; lorsqu'une gouvernante desire que sa pupille acquierre de la grace dans son maintien & dans ses mouvemens, elle se propose presque toujours elle-même comme un modèle digne de toute son attention; & quand un homme accusé tâche de se justifier devant le juge de ce que, dans la chaleur de la dispute, il a porté le premier coup, il

cherche, en racontant le fujet de la rixe, à imiter, en les exagérant, toutes les menaces & toutes les attitudes offenfantes de fon adverfaire, pour faire fentir qu'il étoit impoffible qu'un homme d'honneur y répondît autrement que par un foufflet. Dans ces cas, on trouve les caufes des geftes pittorefques réunies. La repréfentation de la faute commife par l'élève, celle de la beauté d'un maintien plein de grace & de décence de la part de la gouvernante, & l'idée de la grandeur de l'offenfe qu'a reçue l'accufé, acquierrent, durant le récit de celui-ci & pendant la leçon des premiers, trop de force, pour que, s'élançant avec impétuofité de l'ame, elles ne fe manifeftent pas par des mines plus expreffives & des mouvemens plus animés. Dans ces trois cas, la correction, l'inftruction & la juftification exigent, de la part de ces trois perfonnages, l'emploi de geftes imitatifs. Chacun de ces buts ne peut être atteint que par une repréfentation très-animée de l'objet qu'il s'agit de peindre, & l'image frappante des phénomènes vifibles eft fans doute le moyen le plus puiffant pour les faire connoître d'une manière fenfible. C'eft

ici qu'on peut appliquer la maxime connue :

Segnius irritant animos demiſſa per aurem,
Quam quæ ſunt oculis ſubjecta fidelibus, & quæ
Ipſe ſibi tradit ſpectator (1) — —

Cependant l'expérience prouve auſſi que, même ſans aucun but, la ſeule force de la repréſentation d'un objet peut en produire l'imitation dans le corps de celui dont l'eſprit en eſt fortement occupé. « Une repréſentation » complette & intuitive d'une action, » dit M. Tetens dans un de ſes excel- » lens eſſais (2), eſt une diſpoſition à » cette action. Lorſque nous nous re- » préſentons en idée des mots, nous » les prononçons intérieurement ; & » quand cette langue interne devient » plus forte, en acquérant ſucceſſive- » ment de la vivacité, on nous voit » faire des mouvemens avec les lèvres ». Cet effet va ſouvent en augmentant, juſqu'à ce que nous prononcions réel-

―――――

(1) Horace, *De Arte Poetica*, v. 180-182.
(2) *Eſſais philoſophiques ſur la nature humaine, & ſur ſon développement*, T. I, p. 643. Comparez-y p. 664 & ſuiv. (édition allemande).

lement ces mots tout haut, comme si nous voulions communiquer nos idées à quelqu'un, quoique nous soyons seuls. En généralisant davantage la proposition de ce philosophe, on peut dire que chaque représentation complette & intuitive d'une chose, ou d'un événement, (quoique cet événement ou cette chose ne soit pas une action humaine) est accompagnée d'une impulsion, d'un attrait qui nous porte à l'imiter. Home (1) avoit déja fait cette observation à l'égard du grand & du sublime. « Un objet qui a de la grandeur,
» dilate la poitrine, & il engage le spec-
» tateur à agrandir les proportions de
» son corps. Cet effet se remarque sur-
» tout dans les personnes qui, mépri-
» sant les convenances sociales & les
» règles de la politesse, laissent une li-
» berté entière à la nature, lorsqu'elles
» font la description de grands objets :
» maîtrisées alors par un instinct natu-
» rel, elles se gonflent elles-mêmes en
» inspirant fortement l'air. Un objet
» sublime produit une autre expression
» du sentiment. Il force le spectateur

(1) Home *l. c. p. 280.*

» à fe redreffer en s'élèvant fouvent fur
» la pointe des pieds ».

Au refte, comme rien n'eft plus intéreffant pour l'homme que lui-même, & qu'il ne peut rien repréfenter plus parfaitement que les qualités & les modifications du corps humain ; ce font ces qualités & ces modifications qu'il aime naturellement le mieux à imiter par des repréfentations complettes & intuitives. ----- Lorfqu'un homme, après avoir vu plufieurs fois une pièce de théâtre, ou que, trop blafé fur ce fujet pour ne pas y affifter avec quelqu'indifférence, il rencontre, parmi les fpectateurs, un jeune homme dont l'ame, encore neuve, eft entièrement attachée à ce qui fe paffe fur la fcène ; cet abandon total lui fournit fouvent, au parterre, un fpectacle plus amufant que ne peut l'être le jeu même des acteurs. Ce fpectateur novice, entraîné par l'illufion, imite toutes les mines & jufqu'aux mouvemens des acteurs, quoiqu'avec une expreffion moins prononcée. Sans favoir ce qu'on va dire, il eft férieux ou content felon l'air ou le ton que prennent les acteurs : fon vifage

devient un miroir qui réfléchit fidellement les gestes variés des personnages. La mauvaise humeur, l'ironie, la curiosité, la colère, le mépris, en un mot, toutes les passions mises en scène se répètent dans ses traits. Cette peinture imitative est seulement interrompue lorsque ses propres sentimens, en croisant les impressions des objets extérieurs, cherchent eux-mêmes les moyens de s'exprimer. — De pareilles observations, qu'on peut faire journellement, prouvent qu'Aristote avoit parfaitement raison de placer l'homme au-dessus du singe, en lui accordant le premier rang dans l'art de l'imitation (1).

Cette observation sur ce que le geste étranger a de communicatif, si je puis me servir de ce terme, est très-importante pour l'acteur en général, & principalement pour le comédien, parce qu'il en peut tirer un grand avantage pour rendre son jeu muet plus animé. Les conditions sous lesquelles il peut

(1) *De poët. c. IV.* Το μιμεισθαι συμφυτον τοις ανθρωποις εκ παιδων εστι. Και τουτῳ διαφερουσι των αλλων ζωων, οτι μιμητικωτατοι εστι.

se permettre l'imitation des gestes du personnage avec lequel il est en scène, se réduisent à celles-ci : l'attention qu'il lui prête, ou mieux encore celle qu'il donne à sa réplique, doit être pour lui du plus grand intérêt, & aucun sentiment personnel & contraire à la situation, ainsi qu'à l'imitation, ne doit croiser cette attention ; car quand il faut qu'il commence à se fâcher lorsque l'autre sourit, il ne peut sans doute pas imiter ce sourire. Cependant je ne puis discuter ici jusqu'où la peinture est permise ou défendue dans le jeu des gestes ; il faudroit pour cela que nous eussions auparavant une connoissance plus exacte de l'expression.

Je me contenterai d'indiquer seulement une remarque très-intéressante qu'on peut encore faire ici : elle concerne le grand nombre de figures, & sur-tout de métaphores, qui se trouvent aussi-bien dans le langage des gestes que dans la langue parlée, soit qu'on cherche à peindre ou à exprimer. Toute peinture incomplette, sur-tout d'objets invisibles & d'idées intérieures & intellectuelles, doit se faire par images, & cela arrive en effet ainsi. En pensant à

une ame sublime, on élève le corps & le regard. A-t-on l'idée d'un caractère obstiné, aussi-tôt l'on prend une position ferme, on serre le poing & le dos se roidit. L'imitation se fait par des ressemblances fines & transcendantes, lesquelles, dans le langage des paroles, fournissent aussi des termes pour des objets qui ne frappent ni le sens de l'ouie, ni d'autres organes. ---- Je pourrois accumuler à l'infini les exemples des gestes figurés. Voulez-vous une métonymie qui emploie l'effet pour la cause ? Le laquais, en parlant de la récompense désagréable avec laquelle son maître pourroit payer ses fredaines, se frotte avec le dessus de la main le dos, comme s'il sentoit déja la douleur des coups de bâton. En demandez-vous une autre, qui, au lieu de la chose, indique un rapport extérieur ? Pour désigner le vrai Dieu, ou les dieux du paganisme, le langage du geste se sert de leur prétendue demeure dans le ciel. De la même manière, les mains élevées, les yeux dirigés vers le ciel, appellent les dieux à témoin de l'innocence, implorent leur secours, & sollicitent leur vengeance. Ou aimez

vous mieux une synecdoque ? On désigne une seule personne présente pour indiquer toute sa famille ; on montre un seul ennemi qu'on voit lorsqu'on veut parler de toute l'armée ennemie. Ou bien voulez-vous une ironie ? La jeune beauté qui refuse la main de l'amant qu'elle méprise, lui fait une révérence profonde, mais ironique. Le nombre des allusions n'est pas moins grand dans le langage des gestes. L'action de laver les mains constate l'innocence ; deux doigts plantés devant le front indiquent l'infidélité de la femme ; en soufflant légèrement par-dessus la main ouverte, on désigne l'idée de rien. Cependant les allusions qui ont rapport à des anecdotes, à des opinions ou à des locutions particulières, n'appartiennent plus au domaine de la pantomime. Les gestes figurés, au contraire, qui, lorsqu'ils sont bons, ont leur base dans les idées mêmes, & peuvent parconséquent être généralement intelligibles, ne doivent pas être négligés dans cet art.

L'Italien qui, en général, parle souvent par le geste d'une manière, très-claire, & avec une & grande vivacité, a, entre autres, une pantomime très-

expressive ; c'est lorsqu'il avertit de se
défier d'un homme faux & dissimulé (1).
L'œil fixe alors cet homme de côté avec
beaucoup de méfiance ; l'index d'une
main le montre furtivement en - des-
sous ; le corps se tourne un peu vers
celui qu'on avertit, & l'index de l'autre
main tire du même côté la joue en bas,
de sorte que cet œil devient plus grand
que l'autre, lequel, par l'expression pro-
pre à la méfiance, paroît déja beaucoup
plus petit qu'il ne l'est naturellement. De
cette manière il se forme un double pro-
fil, & un visage dont une moitié ne res-
semble aucunement à l'autre. J'étois d'a-
bord tenté de vous expliquer toute cette
pantomime comme une peinture figurée
d'un caractère faux, combinée avec l'ex-
pression de la méfiance ; mais à présent
il me paroît que ce visage, détraqué &
rendu dissemblable à lui-même, pour-
roit bien être l'image de ce caractère.
L'un des côtés tourné vers l'homme sus-
pect a tout-à-fait l'expression de la mé-
fiance ; le tiraillement de l'autre joue
semble seulement servir à agrandir l'œil,

(1) Voyez la Planche I, Figure I.

I

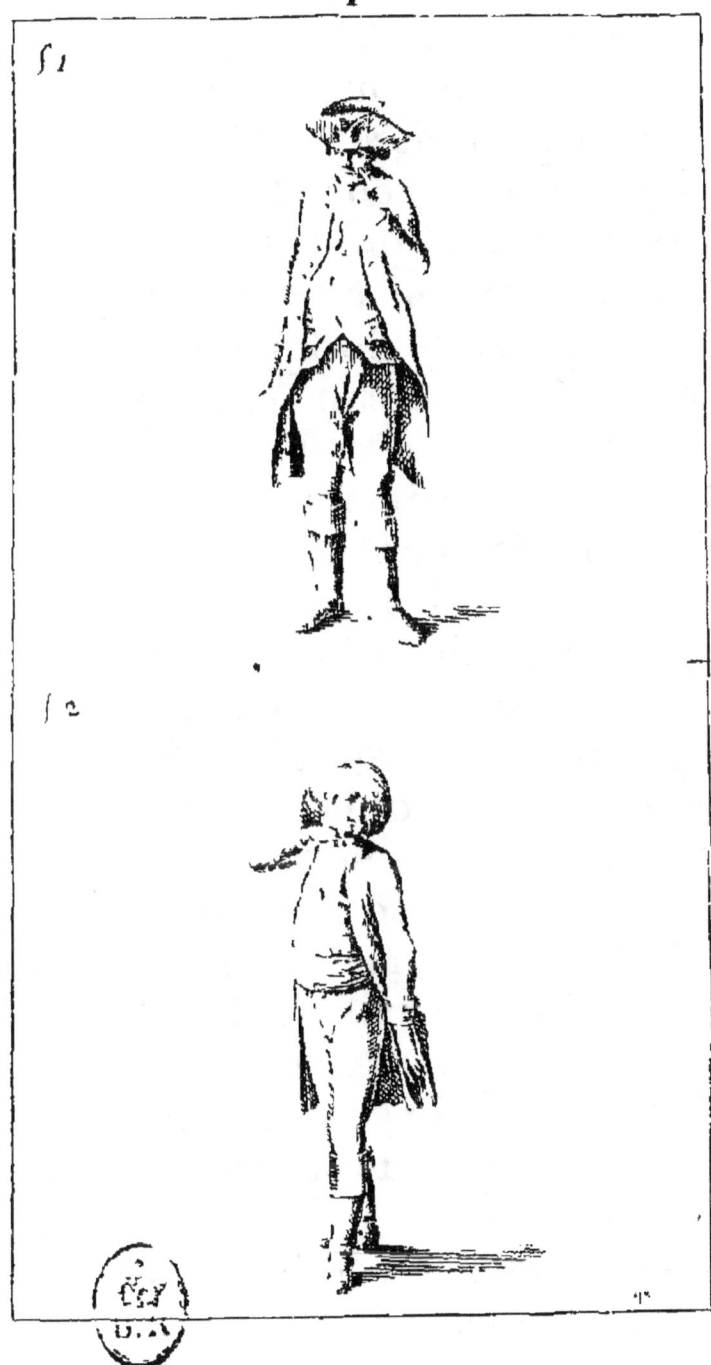

& l'objet de cet agrandissement paroît indiquer l'attention nécessaire pour se garantir des pièges du fourbe. Il est singulier que cette pantomime soit si aisée à comprendre, & que cependant son explication offre tant de difficultés.

L'Italien se sert d'une autre pantomime également parlante, lorsqu'il veut exprimer le mépris d'une menace ou d'un avertissement (1). Il passe le côté extérieur de la main légèrement à quelques reprises sous le menton, en jettant la tête en arrière avec un rire ironique, sourd &, pour ainsi dire, concentré. Chacun entend cette expression, mais son explication pourroit offrir plus de difficultés encore que celle de la première. L'Italien veut-il peut-être donner à entendre par ce geste ce que dans le dialecte de la basse Allemagne on insinue par une phrase particulière dont le sens est : rien ne me gêne ? Cela veut-il dire qu'il se soucie aussi peu de la chose dont il est question que de la poussière qui peut s'être attachée à sa barbe ? J'avoue mon ignorance à cet égard, & je serai souvent forcé de répéter cet

(1) Voyez Planche I, Figure II.

aveu, même lorsqu'il s'agira d'expreſſions très-ſimples, & en uſage chez toutes les nations. Plus nous examinons la nature, & plus elle nous laiſſe entrevoir de ſecrets : les matériels échappent à notre vue, & les intellectuels ſurpaſſent notre pénétration.

LETTRE IX.

Vous avez raifon fans doute de dire qu'une pantomime écrite en Italie par un efprit penfeur deviendroit un ouvrage très-intéreffant. La théorie de cet art, comme celle de tous les autres, dépend en grande partie des obfervations. Mais la bonté de celles-ci ne tient pas tant à un œil jufte & exercé qu'à la vérité, la force & la diverfité des objets qui s'offrent à fon examen. —— Votre feconde idée, favoir, que l'acteur Allemand gagneroit à emprunter de l'Italien, pourvu que fon choix fut fage & difcret, me paroît également jufte. Il trouveroit chez cette nation des expreffions qu'à la vérité une très-grande énergie des paffions peut créer feulement dans ces contrées méridionales, où le fang eft plus chaud; mais qu'à caufe de leur grande vérité, nous comprendrions fur-le-champ fans reconnoître leur origine étrangère, pourvu que nos acteurs euffent l'art de les modérer un peu. Il en feroit, à mon avis,

des gestes de cette nation plus vive, comme de certaines idées grandes & simples du génie : une seule tête est d'abord en état de les créer; mais du moment qu'elles existent chacun peut les saisir.

Des gestes pittoresques, sur lesquels je n'ai plus rien d'important à dire, je passe aux gestes expressifs. Il y en a tant, ils sont si variés, que je serois presque tenté de les ranger par classes, afin d'en faciliter l'examen. Quelques-uns de ces gestes sont *motivés* ou faits à dessein : ce sont des mouvemens extérieurs & volontaires par lesquels on peut connoître les affections, les penchans, les tendances & les passions de l'ame, qu'elles servent à satisfaire comme moyens. A cette classe appartiennent, par exemple, le penchement vers l'objet qui excite de l'intérêt; l'attitude ferme & prête à l'attaque dans la colère; les bras tendus de l'amour; les mains portées en avant dans la crainte ou l'effroi. — D'autres gestes sont *imitatifs*, non en peignant l'objet de la pensée, mais la situation, les effets & les modifications de l'ame, & je les appellerai gestes *analogues*. Ceux-ci sont en

partie fondés sur la tendance qu'a l'ame de rapporter à des idées sensibles ses idées intellectuelles, & parconséquent aussi d'exprimer par des modifications imitatives du corps les effets qui leur sont propres dès qu'ils acquierrent quelque vivacité ; comme lorsqu'en refusant son assentiment à une idée, on l'écarte, pour ainsi dire, avec la main renversée & semble la mettre de côté. Les gestes analogues sont aussi fondés en partie sur l'influence naturelle qu'ont les idées les unes sur les autres, sur la communication, s'il m'est permis de parler ainsi, qu'il y a entre les deux régions des idées claires & obscures, qui, à l'ordinaire, se dirigent & se modifient réciproquement. C'est ainsi, par exemple, que la série des idées en détermine la marche ; de sorte qu'elle devient tantôt plus lente ou plus rapide, tantôt plus ferme ou plus modérée, tantôt enfin plus ou moins uniforme. Cette marche a lieu suivant les idées obscures qui dirigent tacitement la volonté, & qui prennent la loi de leur série des idées claires qui dominent. L'influence des unes sur les autres est réciproque. Par cette raison, chaque si-

tuation propre de l'ame, chaque mouvement intérieur & chaque paſſion a ſa marche diſtincte; de ſorte que l'on peut dire de tous les caractères en général, ce que la femme d'Hercule dit de Lychas.

Qualis animo eſt, talis inceſſu (1).

Il y a encore d'autres geſtes qui ſont des phénomènes involontaires; ce ſont, à la vérité, des effets phyſiques des mouvemens intérieurs de l'ame, mais nous les comprenons ſeulement comme des ſignes que la nature a attachés par des liens myſtérieux aux paſſions ſecrettes de l'ame, afin, dit Haller (2), que dans la vie civile un homme ne puiſſe pas ſi facilement en tromper un autre. Juſqu'à préſent perſonne ne nous a expliqué d'une manière ſatisfaiſante pourquoi les idées triſtes agiſſent ſur les glandes lacrimales, & les idées gaies ſur

(1) Seneca, *Trag. Herc. fur. Act. II, ſc. 2.*

(2) *Petite Phyſiologie*, p. 310. Il y a ſans doute encore pour cela d'autres cauſes finales; comme, par exemple, le mouvement de la ſympathie, & du deſir de donner du ſecours. Voyez Home, Smith & d'autres.

le diaphragme ; pourquoi la crainte & l'anxiété décolorent les joues, que la pudeur ou la honte couvrent d'une rougeur subite. Je réunirai tous ces gestes sous la dénomination commune de gestes *physiologiques*.

Je vous prie en grace de ne pas regarder cette classification comme faite d'après les lois sévères de la logique. Ce n'est que celle d'un observateur, qui cherche seulement à mettre quelque ordre dans des faits dont la comparaison & l'examen ultérieur détermineront peut-être la véritable classification par la suite. J'espère me garantir par cette déclaration formelle de toutes les tracasseries inutiles que les physiologues pourroient me susciter à cet égard. Mon objet est ici de bâtir, & non de guerroyer ; il est donc de mon intérêt de garder une neutralité exacte dans tous les différends qui subsistent entre les partisans de Sthal & les Mécaniciens ; qu'il me semble d'ailleurs que M. Unzer & d'autres ont déja suffisamment discutés. Vous vous appercevrez sans peine que les premiers ne me pardonneroient pas ma classification ; car ils en trouveroient le premier mem-

bre renfermé dans le dernier, & ils me reprocheroient d'avoir blessé cette ancienne règle, suivant laquelle un membre doit en exclure l'autre.

Parmi les gestes physiologiques, il s'en trouve beaucoup qui n'obéissent nullement à la libre volonté de l'ame : elle ne peut les retenir quand le sentiment les commande, ni les feindre avec art quand le sentiment réel n'existe pas. Les larmes de la tristesse, la pâleur de la crainte & la rougeur de la honte ou de la pudeur sont de ce genre; phénomènes auxquels, à proprement parler, je ne devrois pas donner le nom de gestes ; mais que je puis cependant y comprendre d'après l'explication plus étendue que j'en ai donnée. ---- Comme on ne doit pas exiger l'impossible, on dispense le comédien de ces changemens involontaires, & l'on est satisfait s'il réussit à imiter fidellement, mais avec prudence, celles qui sont volontaires. Je dis avec prudence ; car la même règle donnée plus haut concernant l'imitation de la défaillance & de la mort, trouve également sa place ici. La fureur, qui s'arrache les cheveux d'une manière effroyable, qui fait grimacer tout le visage,

qui hurle jusqu'à ce que les muscles se gonflent successivement, & que le sang extravasé enflamme les yeux ; une telle fureur peut être de la plus exacte vérité dans la nature ; mais elle seroit sans contredit dégoûtante dans l'imitation. Je fais cette remarque à cause de certaines *Médées*, qui forcent leur jeu jusqu'à le rendre ridicule, & qui crient de manière à assourdir les spectateurs. Faut-il donc être absolument insupportable aux organes pour parvenir à émouvoir le cœur ?

Il existe un seul moyen de produire dans la machine certaines émotions involontaires ; mais ce moyen n'est pas au pouvoir de tout le monde. Quintilien (1) raconte avoir vu des acteurs, qui, venant de jouer des rôles tristes & touchans, pleuroient encore long-tems après qu'ils avoient déposé le masque ; & il assure de lui-même que dans ses plaidoyers il avoit souvent versé des larmes & même pâli. Tout le secret consiste dans une imagination très-ardente que

(1) *Instit. Orat. L. VI. c.* 1, vers la fin. *Vidi ego sæpe histriones atque comœdos, cum ex aliquo graviore actu personam deposuissent, flentes adhuc egredi.* — *Ipse — frequenter ita motus sum, ut me non lacrymæ solum deprehenderint, sed pallor & vero similis dolor.*

chaque artiste doit avoir, & dans l'art de l'exercer dans la reproduction rapide & forte d'images touchantes, en l'habituant aussi à se pénétrer entièrement de l'objet qui doit l'occuper. Alors, sans notre volonté, sans notre intervention, ces phénomènes ont lieu d'eux-mêmes comme dans les situations véritables. Peut-être seroit-il possible de se former certaines dispositions corporelles & une certaine habileté par de semblables impressions de l'imagination, répétées souvent. Je connois des acteurs qui n'ont besoin que d'un instant pour remplir leurs yeux de larmes; & les pleureuses qu'aux funérailles des anciens on payoit pour pleurer tel mort qui ne les intéressoit en aucune manière, semblent confirmer mon idée. Heureux l'acteur qui a acquis ce talent & qui sait l'employer à propos; car, comme l'expérience le prouve, une larme qu'on voit couler produit souvent le plus grand effet. Cependant ce conseil de s'échauffer l'imagination jusqu'au point que ses images produisent une impression égale à celle de la réalité, est, à mon avis, très-

dangereux : j'en ai déja donné la raison dans ma deuxième lettre. L'acteur qui possède cet art, doit, avant que de s'abandonner à l'impétuosité de son imagination, examiner scrupuleusement s'il a assez de génie pour en maîtriser les écarts. C'est lorsque, suivant l'expression de Shakespeare (1), il sait se modérer même au milieu du torrent, de la tempête, &, pour ainsi dire, de l'océan des passions, pour remplir les convenances de son art, qu'il est véritablement un homme de génie, & que son jeu nous entraînera; tandis que celui d'un autre parviendra à peine à nous émouvoir. Il n'aura peut-être pas l'occasion d'imiter la témérité de cet ancien acteur, appellé Polus (2), qui, dans le rôle d'Electre, portoit l'urne où étoient renfermées les cendres de son propre fils : mon conseil de ne pas s'y exposer seroit donc superflu. Les sentimens vrais ne s'emparent que trop facilement du cœur; de sorte qu'en le maîtrisant, ils empêchent ou rendent

(1) *Hamlet*, Acte III, sc. 3.
(2) Gellius. *Noct. Attic.* L. VII, c. 5.

fauſſe l'expreſſion, qu'en pareils cas, ſuivant la véritable intention de l'acteur, ils auroient ſeulement dû fortifier.

LETTRE X.

Parmi les différentes situations de l'ame que le corps exprime, considérons d'abord celle de la parfaite inaction ; car, dans un certain sens, elle a aussi son expression propre. ---- Je pense qu'il seroit inutile d'expliquer d'abord ce que j'entends par cette parfaite inaction. Vous me supposez probablement assez de connoissance en métaphysique pour être persuadé que même dans l'équilibre le plus parfait de toutes les facultés de l'ame, & dans le sommeil le plus profond de ses passions, je crois encore à son activité continuelle. Mais ici je suis aussi peu métaphysicien, que je me suis montré plus haut physiologue ; & il me plaît de prendre les choses telles qu'elles me paroissent, & non de rechercher scrupuleusement comment elles sont. Il me suffit que dans nombre de momens l'homme ne s'apperçoit ni de l'activité secrette & toujours subsistante de ses facultés intellectuelles, ni de la tendance de son ame à la manifester par des signes extérieurs,

ni d'aucun mouvement quelconque de son cœur.

Repréfentez-vous un homme qui contemple une fcène tranquille de la nature, non comme l'enthoufiafte Dorval de Diderot (1), de qui la poitrine dilatée refpiroit avec violence, mais auffi tranquille, auffi muet que la nature même ; ou bien imaginez-vous qu'il écoute une converfation indifférente de fon ami ou de fon voifin, & vous ne remarquerez en lui aucune trace fenfible de plaifir, ni de chagrin, point de plis prononcés fur le front, autour des yeux ou des lèvres, le regard ni fin, ni trouble, ni vague ; en un mot, vous trouverez tout immobile, chaque chofe à fa place, & tous les traits dans un parfait équilibre, comme dans le deffin que le Brun a donné du Repos. L'enfemble du vifage fera analogue à la fituation de l'ame. L'attitude du refte du corps, debout ou affis, n'indiquera pas moins le repos & l'inaction de l'ame. Les mains oifives fe repoferont fur les ge-

(1) Dans le *deuxième entretien*, à la fuite du *Fils naturel*.

noux, dans les poches, fur le fein ou dans la ceinture; finon, les bras feront entrelacés, ou quelquefois jettés en arrière, fur le dos, lorfqu'on eft de bout, & les mains fe foutiendront à la hauteur des reins. Un mouvement léger & fans objet des doigts découvrira peut-être davantage encore le défaut d'une occupation particulière de l'ame; mais auffi fuivant que ce mouvement fera plus ou moins rapide ou lent, doux ou heurté, il indiquera une propenfion fecrette à des ébranlemens prochains qui développeront des fentimens plus ou moins agréables dans l'ame. Lorfque le corps eft affis, les pieds, également privés d'action, fe croiferont tantôt près des chevilles, ou, tirés en arrière, une jambe fe trouvera devant l'autre; tantôt un genou fera pofé fur l'autre; & même dans ces attitudes un léger mouvement aura peut-être encore lieu. Le tronc du corps s'offrira tantôt dans une attitude plus droite, mais tranquille, tantôt dans une direction plus oblique & plus indolente, qui, approchant déja de la fituation du corps pendant le fommeil, indiquera auffi

une tendance & une difposition prochaine à l'affoupiffement.

Toutes les variétés de ce genre, foit que je les aie indiquées ou non, ont naturellement leur caufe déterminante, de même que les ont les attitudes & les pofitions dans leur enfemble, qu'elles fervent à nuancer. Dans l'une il y a plus de gaieté, de force & de difpofition au plaifir, & dans l'autre plus de pareffe, de gravité, d'ennui & moins d'énergie. Cette caufe eft en partie dans l'objet de la méditation ou du récit même, qui ne peut jamais être entièrement indifférent, mais qui difpofe plus ou moins à des mouvemens agréables ou défagréables, quelqu'éloignée que cette impulfion fecrette puiffe être. Cette caufe fe trouve auffi en partie dans le fujet qui reçoit les impreffions, c'eft-à-dire, dans l'homme. Il eft poffible que le même objet faffe prendre à différens individus des attitudes très-difparates; mais cela peut également venir d'une difpofition infenfible, momentanée &, pour ainfi dire, imperceptible de l'efprit, que des impreffions précédentes ont laiffée après elles, ou
d'une

d'une situation variable du corps ; cependant il n'est pas moins certain que le caractère de l'homme & sa manière particulière de penser & de sentir y contribueront beaucoup. Ainsi que les traits caractéristiques & distinctifs ne s'effacent jamais de la superficie tranquille du visage, & que c'est peut-être dans cet état de repos qu'ils sont le plus reconnoissables ; de même l'attitude ou la position tranquille du corps offre-t-elle des traces sensibles du caractère individuel. Sans une tension continuelle des muscles, que l'ame opère par une activité non-interrompue, & dont parconséquent elle n'a pas le souvenir, le corps entier s'affaisseroit ou tomberoit en désordre sur lui-même : ainsi la manière dont elle le soutient est déja une preuve du degré de son activité intérieure & secrètement entretenue. D'ailleurs, certaines idées, de même que certaines inclinations favorites qui en dépendent, dominent plutôt que d'autres dans chaque ame ; & quoique les unes & les autres soient dans un silence profond, il s'en manifeste cependant de légères traces dans l'attitude du corps ; sa position ordinaire

G

dévoile sa situation habituelle, & l'on y découvre déja un commencement ou un élément d'expression. Afin de mieux saisir mon idée, examinons ensemble une ou deux attitudes. L'orgueilleux (1), en fourrant une main dans sa veste, préfère de la placer très-haut sur la poitrine; & si l'autre reste libre, il la pose, en la retournant, avec le revers sur le côté, en faisant avancer le coude. Sa tête est jettée un peu en arrière; la distance des pieds, tournés en-dehors, est fort grande, ou si l'un des pieds sert d'appui, l'autre est très-en-avant. --- Un caractère doux, sans être pour cela mol ou paresseux, aime à tenir les bras entrelacés vers le milieu du corps. Sa tête reste dans une position verticale, ni jettée en arrière, ni penchée sur la poitrine; ses pas sont petits, & ses pieds, sans être tournés en-dedans, ne le sont pas non plus trop en-dehors (2). Vous remarquerez aisément qu'il est question ici de l'attitude favorite des femmes, que la nature ou l'art rend plus douces

(1) Voyez Planche II, fig. 1.
(2) Voyez Planche II, fig. 2.

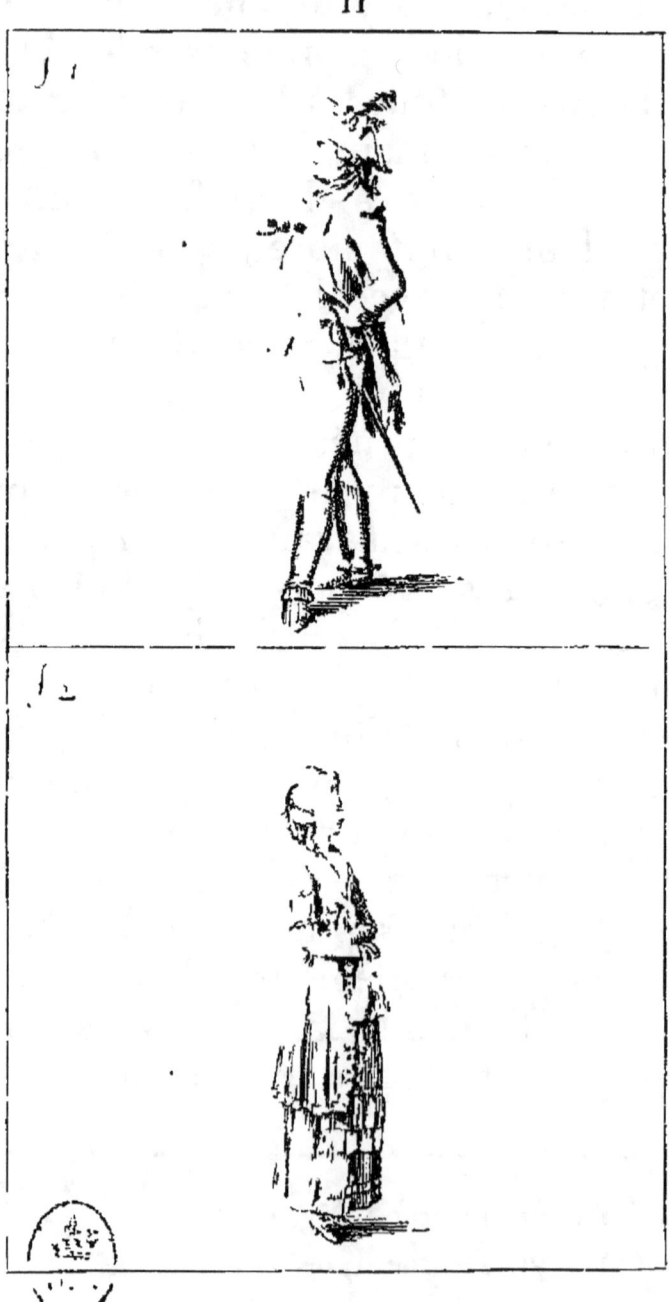

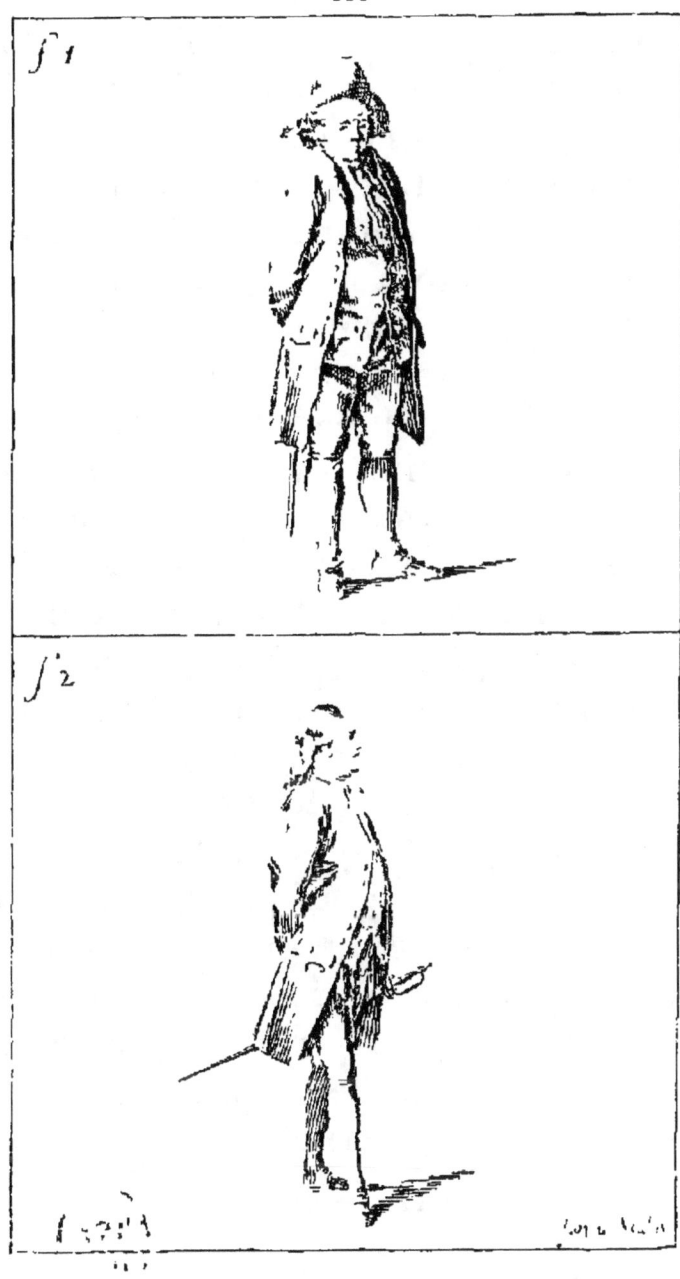

que le fexe qui a la force en partage. — Des mains réunies fur le dos, & parconféquent plus éloignées du prochain développement de leur activité (1), annoncent beaucoup plus de flegme, une inattention & une incurie plus parfaites. Cependant la groffeur du ventre, qui fait retomber les bras, pour ainfi dire, d'eux-mêmes en arrière, peut auffi rendre cette pofition plus commode; mais quoiqu'une autre attitude, également aifée, puiffe avoir lieu ici, c'eft-à-dire, celle d'appuyer les bras fur les côtés, l'excès de l'embonpoint fait déja naître le foupçon d'un caractère flegmatique. Lorfque l'homme vain prend cette attitude, elle n'eft pas moins expreffive, ni moins parlante. Une certaine inattention & incurie reffemblent beaucoup à l'orgueil; & dans une pareille pofition, la poitrine & le corps fe jettent davantage en avant; mais on n'y remarquera pas les pieds tournés un peu plus en-dedans, la direction droite de tout le corps, & la tête penchée fur la poitrine (2). En général,

(1) Voyez Planche III, fig. 1.
(2) Voyez Planche III, fig. 2.

on juge avec certitude d'un caractère moins d'après quelques traits iſolés, que par l'examen & la comparaiſon de tous les traits réunis. Enfin, la tête, qui, n'étant pas placée droite ſur le col, retombe ſur la poitrine (1), des lèvres ouvertes, qui abandonnent le menton à ſon poids naturel, des yeux dont la prunelle eſt preſque cachée derrière la paupière, des genoux pliés en-dedans, un ventre avancé, des bras tombans dans les poches de l'habit, ou vacillans perpendiculairement le long du corps, & des pieds tournés en-dedans, offrent une attitude dont la ſignification eſt très-frappante (2). On ne peut méconnoître ici, au premier coup-d'œil, une ame molle & pareſſeuſe, qui n'eſt ſuſceptible d'aucune attention, ni d'aucun intérêt; qui n'eſt jamais bien éveillée, & qui ne poſſède

(1) Voyez *Plaſtique*, p. 73, *édit. allemande.* « Le col » indique, à proprement parler, non les facultés intel- » lectuelles de l'homme, mais ſa manière de porter la » tête & d'enviſager les événemens de la vie : ici l'on » voit une attitude noble, libre & fière ; là cette réſigna- » tion d'une victime ſans énergie & prête à ſe laiſſer im- » moler ».

(2) Voyez Planche IV.

IV

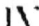

pas même la foible énergie qu'il faut pour donner la tension nécessaire aux muscles, & pour faire que le corps se soutienne en portant convenablement ses membres ? Une attitude aussi nulle, aussi inanimée, ne peut appartenir qu'à l'extrême imbécillité, ou à la plus lâche paresse.

Je n'ai pas sous la main les *Fragmens sur la Physionomie* de Lavater ; & quand même j'aurois ce livre, je le consulterois très-rarement. Des idées étrangères, que je n'ai pas approfondies moi-même, pourroient aisément troubler la série des miennes. Si vous avez cet ouvrage, lisez, je vous prie, ce qui y est dit des attitudes. Cette matière ne peut y être omise, puisque je me rappelle que cet auteur y traite même des conséquences qu'on peut tirer de l'écriture des hommes pour connoître leur caractère, & qu'il en a fourni des preuves. La contenance en marchant ne peut pas y avoir été oubliée non plus. Ces points & quelques autres sont les limites incertaines des deux arts ; ils forment des bornes communes qui appartiennent aussi-bien à la pantomime qu'à la physionomie.

Il faut que le comédien juge, d'après le caractère de son rôle, quelle attitude & quel maintien il doit choisir pour les scènes tranquilles du simple dialogue. Les règles les mieux déterminées & la vue des galeries les plus riches en tableaux ne peuvent le dispenser d'y réfléchir lui-même ; car le choix & l'application des attitudes lui appartiendront toujours exclusivement, & la variété infinie de la nature ne permet d'ailleurs pas d'épuiser cette matière. Je dois cependant ajouter encore une remarque au sujet du changement de la situation tranquille lors du passage à l'activité. Un homme dans l'état de repos, invité ou excité par quelque chose à déployer son activité extérieure, trahira déjà, avant que celle-ci ne se manifeste, son intention sur la manière de la développer : il ménagera, pour ainsi dire, chaque tems séparé de ce développement progressif jusqu'à la fin ; il tiendra les mains, les bras, les pieds, enfin le corps entier prêts à obéir au premier signal de l'ame. L'attitude la plus nonchalante & la plus éloignée de l'activité est pour le corps assis, de l'appuyer à demi couché en

arrière, de mettre les bras entrelacés dans le sein, de jetter un genou sur l'autre, ou de retirer les pieds en arrière en croisant les jambes (1). Ainsi, le dernier tems de l'attitude tranquille, & qui tient le plus immédiatement à la prochaine activité, est de redresser le corps, dirigé vers l'objet qui nous intéresse, de placer dans une position plus droite les pieds séparés & affermis sur la terre, de porter les mains également séparées sur les genoux, & de disposer, par ces préparatifs, le corps à se lever & à entrer sur le champ en action (2). Si le motif de l'action se développe successivement, les préparatifs suivront la même progression ; par exemple, les jambes croisées & les pieds retirés en arrière se porteront en avant, se sépareront toutà-fait & se mettront à leur place d'une manière ferme ; le déploiement des bras viendra ensuite, &c.

Cela aura également lieu, lors même qu'aucun objet extérieur ne provoquera l'activité, quand il s'agira seulement de considérer attentivement, & de recon-

(1) Voyez la Planche V, fig. 1.
(2) Voyez la Planche V, fig. 2.

noître un pareil objet, ou lorſque des idées intéreſſantes viendront du dehors. On ſe tourne vers celui qui parle ; on s'avance vers l'objet qui intéreſſe, en mettant plus ou moins le corps dans un état qui annonce la volonté & la difpoſition d'entrer en action. L'ame paſſe, pour ainſi dire, de l'intérieur dans l'organe qui lui tranſmet des idées importantes ; & conformément aux lois de la ſympathie ſecrette qui exiſte entre les facultés, toutes les forces extérieures ſont réveillées à la fois dans cet état. D'après ce que je me propoſe de développer dans la lettre ſuivante, on pourra reconnoître facilement les changemens qui ſe manifeſtent lorſque l'ame cherche moins à ſaiſir un objet qu'à en jouir, ou lorſque la communication des idées met les puiſſances intérieures & intellectuelles plus en mouvement que les facultés extérieures des ſens.

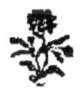

LETTRE XI.

Vous avez raison de dire que dans quelques-uns de mes deſſins je me ſuis écarté des traits généraux, en m'attachant trop aux traits caractériſtiques des nations & des claſſes particulières de la ſociété. Les mains fourrées dans les vêtemens ou cachées dans le ſein préſuppoſent déja un certain coſtume; de même que les pieds tournés en-dehors indiquent les premiers élémens de la danſe moderne. Mais je voulois du moins en offrir quelques eſquiſſes à votre imagination; & les tableaux, ainſi que vous ne l'ignorez pas, ne peuvent s'exécuter ni par de ſimples lignes pour les yeux, ni par des mots jettés au haſard pour l'imagination, ſans que les formes des objets qu'on veut peindre ne ſoient plus ou moins arrêtés. C'eſt donc par les circonſtances que j'ai été entraîné dans cette faute, que vous voudrez bien, j'eſpère, me pardonner également à l'avenir. Il ſuffira qu'à travers des traits particuliers & accidentels on ne puiſſe pas méconnoitre les traits caractériſtiques & généraux.

Nous venons de confidérer l'homme que rien n'intéreffe, dont rien encore ne provoque l'activité. Celui qui fe trouve dans la fituation oppofée, occupe davantage fon efprit ou fon cœur. L'expreffion fera fenfible dans l'un & l'autre cas. Il péfe fes actions & fa pofition; il examine quel parti eft le meilleur à prendre; il cherche les plus fûrs moyens pour arriver à fon but; fa mémoire lui retrace des fituations femblables; en un mot, il compare, difcute & raifonne. L'expreffion fera ici plus ou moins animée felon la caufe qui aura développé l'activité. Lorfque le feul amour de la vérité, qui cherche avec tranquillité de nouvelles connoiffances, développe l'activité de l'ame, ou lorfqu'un jeu agréable de l'imagination en eft le but; alors auffi l'expreffion fera plus foible, plus modérée & plus froide, que lorfque la tête, travaillant pour les intérêts du cœur, doit prendre en confidération, & péfer l'avantage de l'homme, fon bonheur & fon malheur en ce que les paffions offrent fous ce double afpect à l'imagination allarmée. Quand *Hamlet* paroît dans cette fituation terrible & infupportable pour lui, où il

discute les raisons pour & contre le suicide, il doit sans doute y avoir une expression différente de celle qu'offrira un froid moraliste qui raisonne sur le même objet, non comme une affaire importante pour son propre cœur, mais comme un problème pour l'esprit. Cependant l'amour de la vérité peut aussi produire par lui-même un très-grand intérêt. Pythagore offrit aux Muses une hécatombe lorsqu'il eut découvert la démonstration de la proposition géométrique qui porte encore son nom (1). Diodore Cronus mourut de chagrin pour n'avoir pu résoudre sur le champ les subtilités dialectiques de Stilpo. A la vérité, la honte d'avoir si mal soutenu sa thèse en présence de Ptolémée Soter, & les railleries amères de ce roi peuvent y avoir beaucoup contribué. C'est également un problème à résoudre, si la vanité & l'ambition ne présidèrent pas davantage que la satisfaction de l'esprit à la joie que Pythagore montra d'avoir fait sa décou-

(1) Vitruve, *L. IX*, c. 2. Cicéron raconte autrement ce fait : *De Natura Deorum*, *L. III*, c. 26. Il y fait semblant d'être sceptique, mais sans succès. Voyez **Gedike**, *Historia phil. antiq.* p. 49.

verte ; car de tout tems les philosophes formèrent un petit peuple dominé par la vanité & bouffi d'orgueil ; quelques-uns même ont eu assez de franchise pour trahir le secret de leurs confrères (1).

La réflexion & le raisonnement qui ont lieu au théâtre, partent presque toujours des sentimens du cœur & des passions ; & celles-ci doivent indiquer à l'acteur l'intonation & l'accent, ainsi que le jeu en général. C'est d'elles que le geste reçoit ses modifications plus particulières, le degré déterminé de chaleur, les transitions & les repos plus ou moins marqués : ces nuances déterminées devant être puisées dans les propriétés particulières de chaque passion, que je me propose de traiter par la suite, je me bornerai seulement ici au général, en considérant le penseur que je mets en scène, comme un homme froid & philosophe, qui ne prend aucun intérêt particulier aux objets dont son esprit est occupé. Comme il est impossible d'épuiser toutes les expressions que le développement de l'activité intérieure présente, je

(1) Diogène Laërce, *L. II, Segm. III, p.* 112.

me restreindrai à quelques observations, qui pourront servir de modèle à nombre d'autres de ce genre.

C'est principalement contre la règle de l'analogie, observée presque par-tout dans la nature, que les acteurs péchent le plus souvent dans les scènes de raisonnement, & parconséquent dans les monologues. Salluste (1) met au nombre des traits caractéristiques de Catilina, sa démarche tantôt précipitée, tantôt lente; & il attribue cette irrégularité à l'inquiétude de sa conscience souillée par tant d'infamies, mais sur-tout par l'assassinat le plus abominable. Je n'ai rien à objecter contre cette explication; cependant, à mon avis, il se pourroit également que les grands & périlleux projets que Catilina méditoit contre sa patrie eussent produit ces phénomènes. --- Lorsque l'homme développe ses idées avec facilité & sans obstacle, sa démarche est plus libre, plus rapide, & continue davantage dans

(1) Bell. Catilin. *C. XV.* — *Animus impurus, Diis hominibusque infestus, neque vigiliis, neque quietibus sedari poterat : ita conscientia mentem excitam vexabat. Igitur color ei exsanguis, fœdi oculi,* CITUS MODO, MODO TARDUS INCESSUS, &c.

une direction uniforme. Quand la férie des idées fe préfente difficilement, fon pas devient plus lent, plus embarraffé; & lorfqu'enfin un doute important s'élève foudain dans fon efprit, fa démarche eft alors entièrement interrompue, & l'homme s'arrête tout court. Dans les fituations où l'ame héfite entre des idées difparates, & trouve par-tout des obftacles & des difficultés; lorfqu'elle ne pourfuit chaque fuite d'idées que jufqu'à un certain point, en paffant rapidement d'une idée à une autre qu'elle abandonne également bientôt, alors la démarche irrégulière, fans uniformité, fans direction déterminée, fe coupe & fe croife en tout fens. Delà cette démarche incertaine dans toutes les affections & paffions de l'ame, où le doute & l'incertitude entre différentes idées ont lieu; mais furtout dans cette terreur qui intérieurement agite & tourmente la confcience, qui cherche inutilement les moyens de s'en délivrer.

Le jeu des mains eft modifié de la même manière que la démarche : il eft libre, fans gêne, aifé & facile, lorfque les idées fe développent fans peine, & que l'une naît fans difficulté de l'autre; il eft

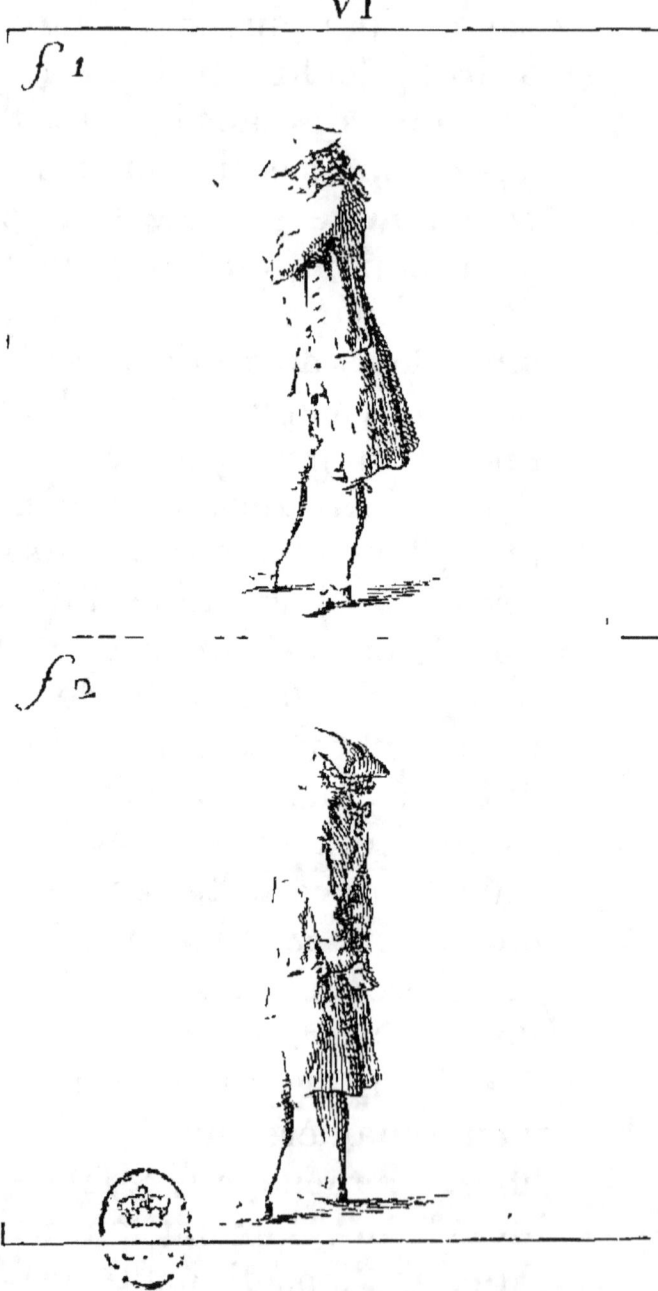

inquiet, irrégulier, les mains s'agitent en tout sens & se meuvent sans dessein, tantôt vers la poitrine & tantôt vers la tête, les bras s'entrelacent & se déploient, suivant que la pensée est arrêtée dans sa marche ou poussée vers toutes sortes de routes étrangères & incertaines. Du moment qu'une difficulté ou un obstacle se présente, le jeu des mains s'arrête entièrement. La main étendue se replie sur elle-même & se rapproche de la poitrine, ou les bras se croisent l'un sur l'autre comme dans l'état d'inaction. L'œil, qui, de même que la tête, avoit des mouvemens doux & faciles, tandis que la pensée étoit régulière & se développoit avec facilité, ou qui erroit d'un angle à l'autre lorsque l'ame s'égaroit d'idée en idée, regarde, dans cette nouvelle situation, fixement devant lui, & la tête se jette en arrière ou tombe sur la poitrine, jusqu'à ce qu'après le premier choc du doute, s'il m'est permis de m'exprimer ainsi, l'activité suspendue reprenne sa première marche (1).

Afin de sentir l'analogie des gestes

(1) Voyez Planche VI, fig. 1.

avec plus de clarté, représentez-vous le vieux *Philto* ou *Staleno* plongé dans la réflexion, lorsqu'ils cherchent ensemble un moyen de parvenir à leur but. Ils voudroient payer la dot de *Camille*, sans que son prodigue frère pût s'appercevoir de la richesse du coffre-fort du père. La chose est difficile à arranger ; ils cherchent pendant quelque tems, croient avoir trouvé un bon expédient & l'abandonnent sur le champ (1). Supposons que le vieux *Philto*, en poursuivant sa première idée, ait laissé tomber la tête sur la poitrine en fixant la terre & reposant le corps sur la jambe gauche, la droite portée en avant ; il y a tout à parier qu'à la seconde pensée il aura changé de position. Peut-être mettra-il alors les mains sur les hanches, ou bien il levera la tête en regardant le ciel, comme s'il vouloit chercher là haut, ce qu'il n'a pu trouver ici bas ; ou il prendra enfin une attitude tout-à-fait opposée, en plaçant sur le dos une main dans l'autre, en jettant en arrière la tête penchée d'abord, en retirant le pied gauche & en

(2) Dans *Le Trésor*, *Comédie* de Lessing, *Acte III*.

s'appuyant fur la jambe droite (1). Vous devez avoir remarqué ces changemens d'attitude & d'autres femblables, lorfqu'on cherche à fe rappeller le nom de quelqu'un. Le corps ne garde jamais la même pofition quand les idées changent d'objet; de forte que fi la tête étoit d'abord tournée vers la droite, elle fe portera enfuite vers la gauche. Cependant il fe pourroit que dans ces geftes analogues il fe mêlât déja quelque deffein. Celui qui veut donner un autre cours à fes idées, fait très-bien de changer auffi les impreffions extérieures auxquelles il n'a déja que trop conformé fes perceptions. D'autres objets, d'autres penfées! Certain favant étoit dans l'ufage de fe fauver avec fon pupitre dans un autre coin de fon cabinet du moment que le travail ne lui réuffiffoit pas dans le premier où il s'étoit d'abord établi.

Vous vous reffouvenez fans doute que je vous ai donné une double raifon du gefte analogue: la première eft dans l'influence fecrette & réciproque des idées claires & obfcures; la feconde dans la tendance de l'ame, de rapporter fes idées

(1) Voyez Planche VI, fig. 2.

intellectuelles aux matérielles, de les métamorphoser, pour ainsi dire, en celles-ci, ou du moins de les y enchaîner; &, suivant l'instinct qui en est la suite, d'imiter par des modifications corporelles & figurées leurs propres effets intellectuels. Cet instinct est par-tout reconnoissable. Lorsqu'Hamlet a découvert les raisons qui rendent le suicide une démarche si criminelle(1), il s'écrie : « Ah, voilà le nœud! » & au même instant il met l'index en avant, comme si au dehors il avoit trouvé, par la finesse de sa vue, ce que néanmoins sa pénétration intérieure seule lui a fait découvrir (2). Lorsque le roi Lear (3) se ressouvient de l'indigne traitement de ses filles, qui, pendant une nuit orageuse, ont exposé ses cheveux blancs aux injures du tems, & qu'ensuite il s'écrie tout d'un coup : « Ah! c'est-là le » chemin qui conduit au délire! évitons- » le! » Il n'existe véritablement aucun objet extérieur dont ce malheureux prince doive détourner les regards avec effroi; & cependant il se tourne du côté

(1) *Acte III, scène 1.*
(2) Voyez Planche VII, fig. 1.
(3) *Acte III, scène 4.*

VIII

opposé à celui vers lequel il étoit d'abord placé, en cherchant, en quelque sorte, à repousser avec sa main renversée ce cruel & douloureux souvenir (1). Lorsqu'*Albert* (2), révolté, dit dans sa scène avec *Thoringer* : « Ah, maudit fantôme ! votre » honneur, vos devoirs de prince ! » Après cette expression violente : « Ah ! » maudit fantôme ! » il doit, en faisant de côté un mouvement de colère, jetter, pour ainsi dire, avec la main ouverte, aux pieds du vénérable vieillard les idées dont le méprisable néant lui paroît si clairement démontré (3). Mais vous serez vous-même à portée de faire souvent de pareilles observations. Des idées désagréables & importunes, que la bouche rejette avec un *non* répété, sont en quelque façon, repoussées par la main agitée rapidement de côté & d'autre, comme si l'on vouloit chasser un insecte incommode qui revient à la charge avec importunité, &c.

Par un semblable jeu de l'imagination, l'ame, lors de sa contemplation intuitive

(1) Voyez Planche VII, fig. 2.
(2) *Agnès Bernauer*, Tragédie allemande, *Acte III, scène 4.*
(3) Voyez Planche VIII.

& de l'emploi de son oreille intérieure
(j'appellerai ainsi cette situation) substi-
tue ces mouvemens motivés ou faits à des-
sein, qui ne lui servent réellement que
quand il s'agit d'objets extérieurs & visi-
bles, ou de tons que l'organe de l'ouie
veut saisir avec précision. Lorsque des
idées plus fines & plus importantes s'of-
frent dans le cours de l'examen, le regard
acquiert de la vivacité, les sourcils sont
attirés vers les angles du nez; de sorte que
le front se couvre de plis, & que l'œil, qui
se rétrécit afin de mieux concentrer les
rayons visuels, est repoussé dans une om-
bre plus profonde (1); de même que lors-
qu'on veut examiner un objet d'une
grande finesse ou placé à une certaine dis-
tance. L'index se porte sur les lèvres fer-
mées, comme si l'on craignoit que le ba-
vardage des idées moins essentielles ne
troublât l'examen des plus importan-
tes. Le geste répond parfaitement à ce,
Paix ! Attend » ! que souvent dans le

(1) Un œil enfoncé dans l'orbite, dit Aristote, est celui qui voit le mieux : *Historia animal. L. I, Cap. 10.* οἱ ἐφθαλμοι —— ἢ ἐκτος σφοδρα, ἢ εντος, ἢ μεσως τετων οἱ δ' εντος μαλιςα οξυωπεςατοι ετι επι τος εξω. Pline l'a copié sans en être certain ; & Hardouin y a ajouté en note : *Causa in promptu est : quia species inferiores perferuntur sub umbracula, neque aëris motu dissipantur. Ad Lib. XI, c. 53. 3.*

monologue les lèvres prononcent également lorsqu'on rencontre un objet ou un doute important. Souvent aussi l'index est placé entre les sourcils sur les plis du front, comme si le point où l'attention doit se porter pouvoit être indiqué ou assujetti. — Cette pantomime, qui vient réellement au secours de la pensée, du souvenir & de l'examen intérieur, consiste à boucher, pour ainsi dire, les sens, en couvrant les yeux, en voilant le visage des deux mains; car les opérations intérieures s'exécutent d'autant mieux, qu'elles ne sont pas troublées par les impressions extérieures des sens. Par cette raison, l'amour, la tristesse & le chagrin, ainsi que toutes les passions réfléchies, aiment le silence & l'obscurité des bois. Le hibou est l'attribut de la déesse de la sagesse, parce qu'habitant les déserts, il veille au milieu de la nuit.

D'autres mines qui accompagnent la réflexion, comme, par exemple, le regard chagrin ou serein, suivant que sa marche est arrêtée ou libre ; les mouvemens avec lesquels la main semble venir au secours de la tête, lorsque, trop fortement occupée, elle est fatiguée par le sang qui s'y porte en abondance, &c. :

toutes ces mines sont moins importantes, & des détails à cet égard seroient superflus. D'ailleurs je ne vous ai promis que des fragmens, de légers essais. Je ne dis rien non plus de la curiosité avec laquelle nous cherchons extérieurement les objets dont l'examen peut ajouter à la somme de nos idées : les phénomènes de cette affection vous deviendront sensibles, par ce que je dirai en général des desirs dirigés au dehors. Vous m'engagez à m'occuper enfin de l'expression de ce qu'on appelle *affections*; & en effet il est tems de traiter cette branche, qui est la plus importante de la pantomime; mais il se pourroit bien que je fusse déja au milieu de la carrière. Comme j'ignore quand je pourrai revenir sur cette matière, je vous envoie en attendant un livret (1) qui par hasard m'est tombé entre les mains : s'il ne vous offre pas de grandes instructions, il servira du moins à vous amuser quelques instans.

(1) *A Lecture on Mimicry.* London. 1777.

LETTRE XII.

Watelet (1) a été guidé par le Brun, & celui-ci par Descartes; mais il ne me paroît pas prudent de suivre aveuglément leurs traces. Je suis moins tenté encore de consulter les écrits des philosophes pour y chercher de quelle manière ils ont classé les affections de l'ame; car je connois d'avance l'incroyable diversité de leurs systêmes (2); & il seroit très-possible que la confusion de leurs opinions m'égarât au point de ne pouvoir plus me retrouver ensuite. Je risquerai donc de faire à ma tête une nouvelle classification, qui me paroîtra la plus propre & la plus utile à mon objet. Il sera très-indifférent qu'elle ait été faite ou non par d'autres avant moi.

J'appelle *affection* toute activité vive de l'ame, qui, à raison de sa vivacité,

(1) Dans le chapitre *De l'expression & des Passions*, qui se trouve à la suite de son poeme de *L'Art de Peindre*.

(2) Qu'on jette seulement les yeux sur HOLMANNUS, *Philosoph. moral. pr. lin.* p. 45, 46.

eſt accompagnée d'un degré ſenſible de plaiſir ou de peine ; j'en diſtingue parconſéquent deux ſortes : car cette activité conſiſte dans l'intuition de ce qui eſt, ou dans l'effort d'obtenir ce que l'on deſire. Cette dernière eſpèce d'activité, dans le développement de laquelle nous apprenons proprement à connoître nos forces, ſe nomme *deſir* ; tandis que dans la première nous paroiſſons plutôt paſſifs ; c'eſt-à-dire, que nous recevons purement des impreſſions. Le deſir, tel que nous l'avons développé juſqu'à préſent, eſt un effort, une tendance intérieure de l'eſprit, qui ſouvent par lui-même & ſans être provoqué par l'intérêt du cœur, reſſent une activité très-vive, dont le ſeul but eſt de ſavoir & de connoître. L'eſprit a donc également ſon affection du deſir, qui, de tout tems, a opéré des miracles dans les ames nobles, & leur a fait ſacrifier peut-être autant de plaiſirs, & conſumer autant de forces vitales que tout autre deſir quelconque. Mais l'eſprit a auſſi ſes affections intuitives ; car il s'arrête avec plaiſir à ce qui eſt riche en idées, bien ordonné, harmonieux ou beau, ſans en tirer d'autre avantage, ni

d'autre jouiffance que celle que donne la feule connoiffance des chofes ; & c'eft avec chagrin qu'il remarque les contraires de ces perfections, favoir, ce qui eft vuide de fens, mal ordonné, irrégulier, laid, diffonant, &c. Les affections du cœur ont lieu lorfque le *moi* eft pris en confidération ; favoir, lorfque nous envifageons l'objet fous fes rapports avantageux ou nuifibles relativement à nousmêmes ; quand nous l'avons en averfion ou que nous l'aimons ; enfin, toutes les fois que nous defirons de nous y réunir, ou que nous croyons devoir l'éviter.

Les affections de l'efprit, qui fe font remarquer dans le regard, confiftent dans l'admiration & dans le rire. Je fuis forcé, comme vous le voyez, de défigner la dernière de ces affections par fon effet le plus frappant, parce que la langue n'a pas de mot propre pour l'exprimer. Elle aime à fe mêler à d'autres affections, comme, par exemple, dans le rire ironique, & dans le rire fardonien. Dans le premier elle eft unie au mépris, & elle s'affocie à la haine dans le fecond. Cependant cette affection peut auffi avoir lieu fans ces mélanges, & alors c'eft le rire proprement dit qui éclate

avec gaieté en remarquant de petits défauts innocens, des contraftes, des difproportions & des diffonances (1). Ce n'eft pas ici le lieu de m'occuper à rechercher la véritable fource du ridicule. Ce qu'on a écrit de mieux fur cette matière fe trouve peut-être dans un petit ouvrage françois (2), qui vous eft probablement connu. Les geftes de cette affection, qui appartiennent toutes à la phyfiologie, font quelquefois accompagnés de la peinture de l'objet dont on rit. Les deffins que le Brun, ainfi que plufieurs autres en ont donnés, tiennent un peu de la caricature, & il me femble qu'ils ne valent pas la peine que je vous y renvoie. Chacun fait de quelle manière on rit ; quoique tout le monde ne fache pas modérer les éclats du

(1) « La paffion du rire, dit Hobbes (*Difcourfe on human nature*) n'eft autre chofe qu'un foudain effet de l'amour-propre, excitée par une conception plus fpontanée encore de notre mérite perfonnel comparé aux défauts des autres, ou avec ceux que nous pouvons avoir eu nous-mêmes autrefois; car nous rions auffi de nos propres penfées quand elles fe préfentent tout-à-coup à notre efprit; excepté lorfqu'elles font accompagnées actuellement de quelqu'idée déshonorante ».
Note du Traducteur.

(2) *Traité des Caufes phyfiques & morales du Rire.* Amfterdam 1768.

rire ; & celui dont le visage n'est pas fait pour le rire, ne s'y formera certainement pas en prenant des leçons sur ce sujet. Descartes avoit déja remarqué que plusieurs personnes ont en pleurant la même physionomie que d'autres quand elles rient (1). Prenez cette remarque en sens contraire, & elle ne sera pas moins vraie ; car beaucoup de personnes rient de la même manière que d'autres pleurent. Mais c'est précisément parce que nous remarquons si facilement les écarts de ce genre, & que nous les trouvons ridicules, que cela annonce que nous avons une idée exacte des gestes propres au rire & aux pleurs, idée dont il faut bien que nous supportions les écarts dans la société, parce que nous ne pouvons y remédier, mais que nous ne sommes pas obligés de souffrir dans l'imitation & sur la scène. Il y a

―――――――――

(1) Voyez sur cela Hogarth, *Analysis of Beauty*, où il dit entr'autres. « Je me rappelle avoir vu un mendiant » qui avoit enveloppé sa tête avec tant d'art, & dont le » visage étoit assez exigu & assez pâle pour exciter la » compassion ; mais les traits de sa physionomie étoient » malheureusement si peu propres à ses vues, que les » grimaces qu'il faisoit pour exciter la compassion ressem- » bloient plutôt à un rire gai & agréable ».

des hommes qui ne peuvent pas changer les traits de leur visage sans nous offrir l'aspect dégoûtant de la lèvre supérieure entièrement effacée, & d'un ratelier énorme totalement à découvert. Par cette raison, je serois tenté d'exhorter les comédiens à étudier non-seulement les effets des passions, mais aussi leur visage, afin de connoître quelles sont les passions qui le défigurent & celles qui lui conviennent ; ou, ce qui seroit plus sage encore, à renoncer au théâtre, si la nature leur a refusé une expression vraie & belle. Cependant je puis épargner ce conseil ; car quelle utilité doit-on en espérer ? Si, en général, la plupart des hommes choisissent un état au hasard, & deviennent ce qu'ils sont dans le monde, plutôt par un goût aveugle que par un véritable penchant fondé sur des talens réels, cette observation peut s'appliquer en particulier à l'état de comédien, sur-tout en Allemagne. On devient acteur comme on prend le mousquet ; communément par imprudence ou par besoin, rarement par inclination & par une véritable vocation.

Vous trouverez plus d'un dessin de l'admiration chez le Brun. C'est le premier

de ces deſſins qui eſt le plus agréable & le plus exact. Si vous examinez les traits par leſquels ce peintre caractériſe cette affection (nom que quelques-uns cependant refuſent à l'admiration) vous remarquerez que le corps imite l'expanſion de l'ame, lorſqu'elle cherche à ſaiſir un grand objet, dont toute ſa force repréſentative eſt, pour ainſi dire, remplie. La bouche & les yeux ſont ouverts, les ſourcils ſont un peu tirés en haut; les bras ſont à la vérité plus voiſins du corps que dans le deſir vif & animé, cependant ils ſont tendus ; d'ailleurs, le corps & les traits du viſage ſont en repos. Ajoutez-y encore la dilatation de la poitrine, que nous avons déja remarquée plus haut, & qui eſt une peinture coïncidente avec l'expreſſion analogue, parce que l'admiration appartient aux ſentimens homogènes (1); & vous verrez qu'ici tous les geſtes peuvent être regardés comme imitatifs & analogues. En attendant, vous pouvez auſſi expliquer l'agrandiſſement de l'œil comme

―――――――――――――――

(1) Voyez ce qui eſt dit dans la *Lettre ſur la Peinture Muſicale* à la page 254, *ſeq.* du premier volume du *Recueil de Pièces intéreſſantes, concernant les Antiquités, les Beaux-Arts,* &c. *imprimé chez Barrois l'aîné*, à Paris. 1787.

un geste motivé ou fait à dessein; car l'ame voudroit attirer de l'objet (qui est supposé ici être grand & visible) autant de rayons qu'il lui est possible. La direction immobile de l'œil sur l'objet est aussi faite à dessein; puisque c'est seulement par l'œil que l'ame peut se rassasier de la connoissance de l'objet. L'extension des bras ne peut avoir lieu que dans le premier moment, au premier

Attonitis metiri oculis,

ainsi que Claudien le nomme (1); c'est-à-dire, lorsque l'ame s'efforce plus à saisir & à tenir en sa puissance l'objet, que quand elle commence déja à en jouir. Dès que ce premier instant du desir est passé, les bras retombent doucement & se rapprochent du corps. Il en est autrement des gestes de l'admiration du sublime, nuance que le Brun n'a pas remarquée : car ici la tête & le corps sont un peu jettés en arrière, l'œil est ouvert, le regard élevé, &, par une peinture qui coïncide également avec l'expression analogue au sentiment, toute la figure de l'homme se redresse; cependant les pieds, les

(1) *In secund. Consulat. Stilich.* v. 70.

mains & les traits du visage sont en repos; ou si une main est mise en mouvement, elle ne se porte pas en avant comme dans la simple admiration, mais en haut (1). Lorsque ce sont des forces corporelles extraordinaires que nous admirons, alors une espèce de mouvement intérieur & d'inquiétude agite dans notre propre corps des forces qui y sont analogues. L'étonnement qui est seulement un degré supérieur de l'admiration, ne diffère de celle-ci, qu'en ce qu'alors tous les traits que je viens d'indiquer sont plus caractéristiques : la bouche est plus ouverte, le regard plus fixe, les sourcils sont plus élevés & la respiration est plus fortement retenue ; elle s'arrête même tout-à-coup, ainsi que la pensée, à la vue d'un objet intéressant qui se présente d'une manière soudaine à nos yeux.

Un succès contraire à notre attente, une chose ou un événement, qui, suivant notre calcul, n'auroit pas dû arriver ou se trouver ainsi, excitent l'admiration, sentiment qui se manifeste communément par un léger sourire mo-

(1) Voyez Planche IX, fig. 1.

queur, ou, fuivant le cas, par un rire amer, lorfque le contrafte entre la chofe & l'idée qu'on s'en étoit formée eft au défavantage de la première. Un trait caractériftique de cette admiration eft une certaine ofcillation ou un branlement de tête, très-difficile à décrire, quand fon objet n'eft pas intéreffant, ou lorfque d'autres affections ne s'y affocient pas. Ce mouvement eft différent de celui avec lequel on rejette ou réprouve une penfée, ou qui fert à exprimer le déplaifir : il eft plus lent, plus uniforme, plus durable & moins heurté ; en un mot, c'eft ce branlement de tête que vous feriez vous-même fi je me hafardois à vous en donner la définition, parce que vous ne fauriez concilier cette explication avec le fait. Il m'eft impoffible d'indiquer la véritable caufe de cette expreffion ; je pourrois peut-être y fuppléer par des hypothèfes ingénieufes ; mais cette reffource ne vous plairoit pas fans doute, & vous regarderiez cette dépenfe d'efprit comme mal employée. Le branlement de tête de la négation, & le mouvement en avant de l'affentiment s'expliqueroient peut-être mieux. Le premier femble,

en

en général, indiquer qu'on se détourne d'une idée & qu'on la rejette ; & le second, qu'on en approche, ou qu'on y accède : métaphore exprimée avec tant de clarté & de naturel par les mots grecs & latins : προσνευω, απονευω, *adnuo*, *abnuo*, que Nigidius, sans vouloir en donner aucune explication, s'est contenté de les citer comme étant d'une très-grande signification (1). Ceci sert à expliquer pourquoi dans un raisonnement auquel on est prêt à acquiescer, on porte à plusieurs reprises la tête en avant vers l'interlocuteur, & qu'on la détourne, au contraire, lorsqu'on penche vers un avis opposé : direction que les yeux suivent aussi communément.

Je ne m'occuperai pas davantage de l'admiration, ni des affections de l'esprit en général, d'autant plus qu'elles s'unissent presque toujours à celles du cœur, quoique celles-ci soient plus for-

(1) *Apud* Gellium in *Noct. Attic.* edit. Conr. T. II, p. 13: *Quum adnuimus & abnuimus, motus quidam ille vel capitis vel oculorum a natura rei, quam significat, non abhorret.* C'est bien dommage que cet ancien grammairien, qui paroît avoir fait nombre de remarques philosophiques sur la langue, ait parlé de ce sujet seulement en passant, ou qu'Aulu-Gelle n'en ait pas donné d'autres notions.

tes ; de forte que l'expreſſion des premières ſe confond d'une manière ſi intime avec les ſecondes, qu'il eſt difficile d'en bien ſaiſir les nuances particulières. Dans la lettre ſuivante, je traiterai du geſte propre à cette eſpèce plus intéreſſante d'affections ; ſavoir, celles où la repréſentation de l'objet n'occupe pas excluſivement notre penſée ; mais où l'idée de nous-mêmes, de nos avantages ou de nos beſoins s'y aſſocie d'une manière plus ou moins intime.

LETTRE XIII.

Dans la tragédie du *Roi Jean*, de Shakespeare (1), *Hubert* raconte au *Roi Jean*, combien le peuple anglois est affecté de la mort du jeune *Arthur*, & que cet événement, ainsi que la descente d'une puissante armée françoise, formoient l'objet de toutes les conversations. « J'ai vu un forgeron, appuyé ainsi (imitant sa posture) sur son marteau, tandis que son fer se refroidissoit sur l'enclume, dévorer, la bouche béante, les nouvelles que lui contoit un tailleur; celui-ci, tenant dans sa main ses ciseaux & sa mesure, avec des pantoufles, que dans sa précipitation il avoit chauffées à contre-sens, parloit de plusieurs milliers de François belliqueux, qui étoient déjà rangés en ordre de bataille dans le pays de Kent (2) ». L'immobilité du maréchal, qui conserve l'attitude du moment où l'étonnement l'a frappé, est un trait aussi expressif

(1) *Acte IV*, Scène 2.
(2) Voyez Planche IX, fig. 2.

que naturel. Toutes les facultés intellectuelles font enchaînées par un feul objet; il ne refte à l'ame aucune penfée étrangère, pas même celle d'un changement arbitraire dans la pofition du corps : parconféquent l'homme frappé d'un étonnement fubit doit refter comme une ftatue inanimée dans la même fituation où il fe trouve. Il exifte une eftampe en manière noire, qui repréfente affez bien ce récit d'*Hubert* ; mais j'ignore qui en eft l'auteur. Cette remarque peut fervir de fupplément à ce qui précède. Ainfi, pourfuivons.

Il eft indifférent de quelle efpèce d'affections nous traitions en premier lieu, du defir qui demande que la chofe change de fituation, ou de la contemplation qui en examine l'état actuel, qui en jouit & qui l'apprécie fous tous les afpects. Commençons d'abord nos recherches par les différentes efpèces de defirs.

Les philofophes moraliftes oppofent l'averfion au defir ; mais fuivant le fens général que j'ai attaché à ce mot, l'averfion appartient auffi à la claffe des defirs ; car il tend à changer la fituation préfente en une meilleure. Nous

avons donc deux sortes de desirs : l'un qui tâche de parvenir au bien, & l'autre qui cherche à éviter le mal. Ce dernier desir se subdivise encore, puisque nous desirons de nous éloigner du mal ou de l'écarter; nous pensons donc à la fuite ou à l'attaque. Comme dans tous ces cas, l'expression en offre des différences fort sensibles, nous devons établir trois espèces de desirs, dont l'une tend à la jouissance, dont l'autre s'éloigne pour sa sûreté, & dont la troisième s'approche de nouveau, mais pour écarter ou détruire l'objet nuisible. Il est incontestable que tous ces desirs sont susceptibles de modifications infiniment variées; d'ailleurs ils parcourent tant de degrés, que souvent on fera difficulté de leur accorder le droit d'appartenir au nombre des affections; nom que leur refusera surtout le Spinosiste, qui ne veut pas admettre l'admiration parmi les véritables affections (1).

Une des modifications les plus remarquables du desir, c'est celle de l'homme qui sent un mal-aise, une privation, une anxiété secrette, sans qu'il

(1) Voyez Bened. *a Spin. Eth.* v. 335.

puisse en découvrir la raison ; ou, pour mieux dire, celle qu'on éprouve en général quand on est tourmenté par un violent desir, sans en connoître l'objet. Telle est la situation de *Mélide*, dans le charmant poëme du *Premier Navigateur*, de Gessner. C'est une maladie dont on ignore le nom & le siège. Quelquefois on en connoît l'objet d'une manière générale & vague ; mais on est irrésolu à l'égard du choix de l'individu ; ou bien l'on connoît cet individu sous des rapports déterminés, mais on ne découvre pas les moyens de s'en assurer la possession. Telle est la position du premier navigateur même, qui, depuis le songe merveilleux qui l'a frappé a toujours l'image de cette charmante fille présente à son imagination, sans voir la possibilité de parvenir à l'île qu'elle habite. C'est une maladie connue, qui est rebelle à tous les secours de l'art d'Esculape. Dans ces deux cas, vous voyez un certain desir vague qui s'élance vers l'objet ou qui cherche les moyens de le posséder. Vous pouvez juger du jeu qui lui est propre d'après ce que j'ai dit de l'expression de semblables situations de l'esprit : il répond à l'état de l'ame,

dont le trouble & l'inquiétude se manifestent par des changemens subits & variés. L'homme, dans cette position, se jette de côté & d'autre, il se tourne en tout sens, il se frotte les mains, ou, tendues sans dessein déterminé, elles saisissent indifféremment le premier objet qui se présente ; sa démarche est interrompue & prend toutes sortes de directions ; en un mot, il fait mille mouvemens, mais aucun n'est durable, aucun n'indique une volonté sûre & décidée. On reconnoît seulement dans ses mouvemens, en général, qu'il est agité de quelque violent desir, qu'il cherche à éviter quelque malheur dont il se croit menacé, ou qu'il veut faire ressentir sa vengeance & sa fureur à quelque objet d'une manière ou d'autre.

Une autre modification du côté de l'objet, c'est celle où ce que nous desirons ou avons en horreur, avec lequel nous cherchons à nous unir, ou dont nous voulons nous détacher, est un certain je ne sais quoi qui gît en nous-mêmes, & qui nous cause une idée satisfaisante ou désagréable, mêlée de plaisir ou de peine. Dans une pareille situation, le jeu du geste a également ses proprié-

tés caractéristiques. Lorsqu'un homme pieux s'efforce de parvenir à une union intime & mystique avec la Divinité, il peint par son geste, par ses mines & par ses mouvemens ce recueillement & ce détachement absolu des choses terrestres qui précèdent toujours de pareils élans d'une ame dévote. Ses mains, jointes & retournées à demi ou même entièrement, se trouveront retirées vers la partie supérieure de sa poitrine ; les coudes très-saillans seront portés en avant avec une énergie proportionnée à la force & à la ferveur de la dévotion ; la prunelle de l'œil, dirigée vers le ciel, se cachera sous la paupière, & à peine le reste du globe sera-t-il visible (1). Le malheureux tourmenté par une idée insupportable & déchirante, cherche des dissipations de tout genre pour s'en délivrer: sa démarche est aussi vague & aussi incertaine que son regard ; variant sans cesse ses attitudes, il en revient toujours à se frotter le front, comme s'il vouloit effacer de sa mémoire jusqu'à la dernière trace de la pensée qui l'importune. Telle est

(1) Voyez Planche X.

la situation d'*Otton de Wittelsbach* (1), lorsqu'il dit : « Paix ! Paix » ! L'acteur qui joua ici (à Berlin) ce rôle avec tant de succès ne se contenta pas de marcher d'un pas irrégulier en se frottant le front, mais de la main il s'y donna très-judicieusement quelques coups modérés, parce que le souvenir douloureux du passé s'y unissoit fort intimement avec le repentir & la colère contre lui-même ; car lorsque les propres folies d'un homme causent sa perte, il s'en venge, pour ainsi dire, sur lui-même ; il s'arrache les cheveux, se meurtrit le sein, comme Cléopâtre près du tombeau de Marc-Antoine (2), ou comme Œdipe il mutile & déchire son propre corps. --- Je ne sais si l'on doit regarder comme naturel le jeu de *Guelphe* lorsque, dans *Les Jumeaux*, de Klinger, il brise la glace, qui lui offre sur son front le signe du meurtre de son frère (3). Il me semble qu'une conscience tourmentée par le remord

(1) Tragédie allemande, *Acte V*, *Scène* 2.
(2) Voyez Plutarque, dans la *Vie de Marc - Antoine*, vers la fin.
(3) Drame allemand, *Acte IV*, *Scène* 4.

est en paix avec tout ce qui l'environne ; dans cet état pénible l'homme est toujours l'objet de ses propres violences ; du reste, il est craintif & tremblant, une feuille qui tombe, un zéphir qui agite l'air, le remplit de terreur, & le fait fuir. La réponse si vraie de Caïn (1) : « Dois-je être le gardien » de mon frère » ? ne paroît sans doute qu'effronterie ; mais qui est-ce qui ne reconnoît pas du premier moment que cette réponse est apprêtée & fausse ? Quiconque auroit ce passage à déclamer, exprimeroit certainement par une voix tremblante cette crainte, qui cherche à se masquer par les paroles mêmes.

Une troisième modification est celle où l'objet est à la vérité hors de l'homme, mais aussi hors du domaine des sens ; dont la possession ne peut être procurée par la volonté libre d'aucun être visible, & où parconséquent aucun objet extérieur & déterminé ne peut être employé pour y parvenir. Telle est, par exemple, la passion pour cette espèce de gloire qui ne consiste que dans l'opinion que les hommes se forment

(2) *Mort d'Abel*, de Gessner.

de nos perfections, & qu'on ne peut ni arracher par la force, ni obtenir par la soumission. Si les moyens d'acquérir de pareils objets sont extérieurs & agissent sur les sens, alors, par rapport à l'art que nous traitons ici, le desir qui les poursuit ressemble à celui qui a pour but un objet extérieur & sensible ; mais si ces moyens ne sont pas dans le domaine des sens, on sera tourmenté par un desir qui fera des efforts intérieurs, dont j'ai essayé d'indiquer les phénomènes dans ma précédente lettre. Le héros & le penseur, dominés tous les deux par l'ambition, peuvent expliquer mon opinion. Le premier, pour obtenir un bien imaginaire, se sert de moyens sensibles; il se précipite au milieu des combattans, il monte à l'assaut, il arrache le drapeau ennemi & renverse comme un furieux tout ce qui s'oppose à son passage. Le penseur ne tend pas les muscles du corps, mais, comme Haller s'exprime, les tendons de l'ame : tout ce qu'il cherche à saisir ou à écarter est en lui-même & dans son cerveau; il poursuit des idées & de nouvelles connoissances.

Permettez-moi d'abandonner toutes ces modifications du desir pour ne m'occuper à l'avenir que de celui dont l'objet est sensible & déterminé, ou du moins réputé comme tel. Le jeu causé par chaque espèce de desir a des propriétés caractéristiques ; cependant il y a aussi des traits généraux communs à tous, & ceux-ci feront l'objet que nous examinerons d'abord.

LETTRE XIV.

J'aime trop la paix, mon ami, pour me disputer avec vous sur une bagatelle. Le jeu de la glace mise en pièces vous plaît : eh bien ! qu'il soit donc regardé comme vrai. Votre idée, que *Guelphe* ne brise pas tant la glace que lui-même dans l'image qu'elle lui présente, est assez plausible : je n'en pense pas moins qu'un homme dans cette situation ne devroit pas déployer avec tant de violence son activité sur des objets extérieurs. Selon ma manière de sentir, il devroit reculer d'horreur en s'appercevant dans la glace ; & si cette glace doit être brisée, il faut

que cela n'arrive que par accident, en avançant rapidement la main, avec le geste de la terreur. Telle fut probablement l'idée de l'auteur ; mais les acteurs, qui ne se complaisent que dans des mouvemens violens & outrés, ont aussi leur idée favorite ; ils pensent sans doute qu'il est beau de se démener ainsi en furieux, & de tomber à poings fermés sur tout ce qui les environne.

La position oblique du corps est le premier trait général & commun du jeu de tous les desirs qui se portent vers un objet extérieur & déterminé. Si le desir tend vers l'objet, soit pour le posséder, soit pour l'attaquer, alors la tête, la poitrine & la partie supérieure du corps, en général, se jettent en avant ; non-seulement parce que l'homme, mettant ces parties en mouvement avec la plus grande facilité, s'en sert d'abord pour se satisfaire, mais aussi à cause que dans cette attitude les pieds sont forcés de suivre avec plus de célérité le reste du corps. Lorsque l'aversion ou la crainte nous porte à repousser l'objet, alors le corps se jette en arrière avant que les pieds soient en mouvement. Dans les affections fortes

& imprévues, cela se fait souvent avec tant de précipitation & de vivacité, que l'homme, perdant son équilibre, fait du moins quelques faux pas, s'il ne tombe pas tout-à-fait. L'hypocrite Tibère, ennemi de toute espèce d'adulations, se retira un jour en arrière avec tant d'empressement, lorsqu'un sénateur lui demanda pardon à genoux, (Dieu sait de quelle faute) qu'il tomba par terre (1).

Une seconde observation, que le développement de chaque desir vif & animé constatera, c'est que le corps suit toujours la ligne droite en s'approchant ou en s'éloignant de l'objet. La raison en est claire; car le desir nous porte à nous unir ou à nous séparer le plutôt possible de l'objet ; & de toutes les lignes tirées d'un point à un autre, la droite est la plus courte. Il arrive donc que l'homme qui fixe des yeux l'objet de ses desirs, n'apperçoit rien de tout ce qui l'en sépare, & préfère de fendre la

―――――――

(1) Suéton. *In Tiber. c. 27. Adulationes adeo adversatus est, ut neminem senatorum, aut officii, aut negotii causa, ad lecticam suam admiserit, consularem vero, satisfacientem sibi ac per genua orare conantem,* ITA SUFFUGERIT, UT CADERET SUPINUS.

presse & de s'y ouvrir un chemin avec les coudes roides & portés en avant, plutôt que de prendre une route moins embarrassée, mais plus longue, qui, par un léger détour, le conduiroit avec moins de périls & de peines à son but. *Egisthe* voulant venger la mort de son père sur le tyran *Polyphonte*, & empêcher l'union de celui-ci avec sa mère, se précipite, dans la tragédie de *Mérope*, de Gotter, à travers les gardes, le peuple & les prêtres, jusqu'à la victime qu'il se propose d'immoler (1). La même chose a lieu dans un grand effroi : l'homme sans se retourner porte alors le pied en arrière, & fait ainsi en vacillant plusieurs pas de fuite dans la même direction droite ; sur-tout lorsqu'il cherche à ne pas perdre de vue l'objet qui l'effraye, afin de pouvoir juger du péril & diriger sa fuite en conséquence. C'est ainsi qu'*Arsène*, sans tourner le dos, fuit devant le monstre hideux qui traverse la scène au troisième acte ; &, en général, lorsque dans un grand effroi le corps se tourne, cela doit se faire au

(1) *Acte V, Scène 5.*

milieu du mouvement des pieds portés rapidement en arrière, parce que sans cela l'expreſſion en feroit foible & sans effet. Le defir de la vengeance ou l'attente du plaifir, lorſqu'un bruit, qui ſe fait foudain entendre derrière nous, annonce l'arrivée de l'objet defiré, ne fera jamais retourner le corps autrement qu'au milieu du mouvement des pieds portés en arrière. Dans de pareils cas les actrices manquent fouvent l'expreſſion, parce que leurs robes trainantes ou leurs longs manteaux les expoferoient à tomber de la manière la plus indécente pour le fexe. Emportées quelquefois par le véritable fentiment de la paſſion, qui doit être exprimée, elles ſe jettent rapidement en arrière, & les pieds s'embarraſſant dans les plis de leurs amples draperies, elles ſe voient fouvent obligées, dans des fituations très-intéreſſantes, d'employer les mains pour réparer le défordre de leurs vêtemens. J'aime tout ce qui peut ajouter à la parure d'une femme que la nature n'a pas maltraitée ; j'aime davantage encore un coſtume exact & rigoureuſement obfervé ; cependant la règle la plus eſſentielle de l'art eſt la vérité de l'expreſſion,

l'expreſſion, & aucune exception ne devroit avoir lieu à cet égard. Je deſirerois donc que dans chaque rôle de ſentiment les actrices employaſſent le génie inventif avec lequel elles ſavent varier toutes les parties de leur parure, & toujours avec élégance, à arranger leurs robes trainantes de manière à ne pas s'en trouver embarraſſées dans les différens mouvemens que le développement des paſſions peut demander. J'ignore quel ſeroit le moyen le plus ſimple pour obvier à cet inconvénient ſans nuire à l'enſemble du coſtume; mais je ſais bien qu'il en réſulteroit un bon effet, s'il étoit poſſible d'ôter cet embarras aux actrices, & que la vérité de leur jeu y gagneroit autant que le plaiſir des ſpectateurs.

Une troiſième obſervation que j'ai à faire au ſujet du jeu des deſirs en général, concerne les changemens qu'y produiſent la poſition & les rapports déterminés, qui ſubſiſtent entre l'objet du deſir ou de l'averſion & la perſonne qui en eſt animée. Dois-je imputer à moi-même, ou à la choſe que je traite, la manière obſcure dont j'explique mon opinion à cet égard : quelques exemples

K

pris de chaque espèce de desirs la rendront peut-être plus claire.

Supposons d'abord, mon ami, un objet qui puisse être saisi & goûté plus par un sens que par un autre, & vous verrez que l'intention de le saisir & d'en jouir doit produire une attitude très-différente. Celui qui écoute (1) donnera une autre direction à sa tête, & une toute autre position au reste de son corps, que celui qui regarde avec une curiosité indiscrète : chez le premier, toute la figure penchera davantage sur le côté; & chez le dernier, elle se jettera en avant vers l'objet qu'il examine. Supposons maintenant que l'objet du desir occupe un endroit élevé, & que celui qui desire soit placé plus bas ; ou, ce qui revient au même, prenons que la taille respective des personnes ne soit pas égale, alors une image double & très-différente se présentera à notre imagination. Lorsque le petit enfant cherche à s'élancer dans les bras de sa mère, il s'élève sur la pointe des pieds en haussant tout son corps; tous ses muscles sont

―――――――――――――――――――――

(1) Voyez Planche XIV, fig. 1.

tendus, & il porte ses bras en l'air, avec la tête penchée en arrière (1). Quand la mère veut embrasser son fils, elle plie la partie supérieure du corps, & peut-être aussi les genoux, en laissant tomber les bras, qui semblent inviter l'enfant à s'y précipiter (2). Dans le desir de la vengeance, il doit y avoir également une différence entre l'attitude de *Jason*, qui, mettant la main sur son épée, menace *Médée* dans son char traîné par des dragons, & l'attitude dédaigneuse de celle-ci, qui, à l'abri des fureurs de *Jason*, lui jette le poignard encore fumant du sang de ses enfans, en prononçant ces mots terribles : « Va les » ensevelir (3) ! » Unzer a déjà remarqué combien les mouvemens du desir de se garantir d'un péril sont différens, suivant qu'on est plus occupé de mettre à l'abri telle ou telle partie du corps.

(1) Voyez Planche XI, fig. 1.
(2) Voyez Planche XI, fig. 2.
(3) *Médée, tragédie allemande*, Scène 10. Ce sont les propres paroles d'Euripide, *Acte V*, v. 1394., où elles sont appliquées à Créüse, mais avec plus d'amertume encore,

Στειχε προς οικους και θαπτ' αλοχον.

« Celui, dit-il, qui craint d'être écrasé
» par la chûte d'une maison, s'enfuit
» poussé par le desir de sa propre con-
» servation, avec la tête penchée &
» couverte de ses mains ; tandis, au
» contraire, que celui qui est menacé de
» recevoir un coup d'épée se couvre la
» poitrine (1) ». Représentez-vous Apollon porté sur un nuage, & prêt à percer d'une flèche mortelle la poitrine d'un des enfans de Niobé, il résultera de la réunion des deux attitudes une troisième : la tête & tout le corps seront jettés en avant, parce que le péril vient d'en haut ; le regard suppliant avec effroi se trouvera tourné vers le dieu, & la poitrine sera couverte des deux mains (2). On pourroit multiplier à l'infini les observations de ce genre. Quant on redoute un ébranlement trop violent du nerf optique par les éclairs ou par un objet hideux, déshonnête ou dégoûtant, on ferme les yeux en détournant la tête, ou bien on les couvre avec la main. L'homme

(1) Voyez *Premiers Elémens de Physiologie*, §. 315, édition allemande.

(2) Voyez Planche XII.

qui craint le bruit du tonnerre, une diffonnance aigue, & tel autre fon défagréable, ou bien des difcours impies & blafphématoires, fe bouchera les oreilles en détournant de même la tête; tandis que celui qui ne peut fupporter ni l'éclair, ni le tonnerre, ira fourrer la tête dans le lit, pour garantir à la fois les deux organes. D'un autre côté, l'homme qui cherche à s'écarter d'un danger qui eft fort proche, comme, par exemple, celui d'être mordu par un ferpent venimeux & prêt à s'élancer fur lui, fe fauvera avec les pieds fort élevés de terre ; tandis que celui qui, fans efpoir de pouvoir fe fauver, voit le péril au-deffus de fa tête, affaiffera en tremblant tout le corps : femblable à l'alouette, qui, à la vue du vautour planant au-deffus d'elle, fe précipite perpendiculairement vers la terre. C'eft ainfi que des circonftances différemment modifiées varieront à l'infini le jeu des defirs dans le développement des moyens pour atteindre l'objet, ou pour s'en garantir.

En parcourant toutes les obfervations faites jufqu'à préfent, je n'en trouve aucune où les trois efpèces de defirs fe réuniffent enfemble. Peut-être qu'il s'en

présentera quelques-unes par la suite, lorsque nous examinerons chaque espèce séparément. Comme l'ordre à tenir dans nos recherches est très-indifférent ici, nous commencerons par le desir qui nous porte à nous approcher de l'objet.

LETTRE XV.

IL est visible que les variétés qu'on remarque dans le jeu du desir qui nous porte vers l'objet, dont j'ai fait mention dans le dernier paragraphe de ma précédente lettre, sont fondées sur les différentes analogies qui subsistent entre la personne qui desire & l'objet desiré. Une des règles les plus générales de ce jeu, c'est que l'organe destiné à saisir un objet, (soit qu'on n'ait que celui-là dont on puisse se servir, ou que ce soit celui-là qu'on emploie avec le plus d'avantage) cherche toujours à s'approcher de cet objet. Celui, par exemple, qui écoute, avance l'oreille ; le sauvage, accoutumé à suivre tout à la piste par l'odorat, porte le nez en avant ; & lorsque l'objet peut être saisi par le sens qui est propre

à cette expression, ce sont alors les mains qu'on avance, quoiqu'en effet elles ne soient jamais parfaitement oisives dans l'expression d'un desir tant soit peu animé; & dans ce cas elles sont toujours ouvertes & tendues en droite ligne avec les doigts déployés lorsqu'il s'agit de recevoir, & fermées avec la paume de la main tournée vers la terre, quand elles veulent saisir & attirer avec violence. La démarche est vive & ferme, sans être aussi impétueuse & aussi lourde que dans la colère. A ces changemens motivés ou faits à dessein se joignent les changemens physiologiques; c'est-à-dire, que toutes les forces intérieures de l'homme se portent d'une certaine façon vers l'extérieur: les yeux sont plus ou moins brillans, les muscles ont plus ou moins d'activité, les joues sont plus ou moins colorées, le pas est lent ou pressé, les bras & les pieds s'étendent avec plus de violence ou avec plus de modération, le corps s'écarte plus ou moins de son à-plomb; car, ainsi que je l'ai déja remarqué, le desir violent le précipite en avant, au point, pour ainsi dire, de le faire tomber; tandis qu'un desir foible le fait seulement incliner vers l'ob-

jet d'une manière douce & presque insensible.

Ce qu'il y a de plus remarquable dans le jeu de cette espèce de desir, c'est la synergie des forces, c'est-à-dire, leur réveil général, lors même que l'ame les appelle toutes pour un service qu'une seule est en état de lui rendre. Il n'en est pas de même de la contemplation pure & dégagée de tout autre desir ; car ici l'ame semble, en quelque sorte, assoupir toutes les autres forces, pour jouir avec plus de volupté de l'emploi de celle qui, dans ce moment, a le plus d'attraits pour elle. Afin de mieux saisir cette différence, prenons pour exemple le buveur dévoré d'une soif brûlante & le gourmet voluptueux : l'un veut satisfaire un besoin pressant, l'autre cherche à flatter agréablement son palais. Cependant si vous voulez une expression pleine & forte, n'allez pas faire vos observations chez les personnes formées par l'éducation à ce qu'on appelle savoir vivre & commerce du beau monde. Une pareille éducation apprend à l'homme l'art de mentir de deux façons : elle lui donne le talent de cacher la force réelle de ses sentimens, & celui

de leur en attribuer une qu'ils n'ont pas. Toutes les expreſſions fortes d'inclinations ou de penchans perſonnels, & toutes expreſſions foibles d'affections ſociales bleſſent le bon ton, quelque vraies & quelque propres qu'elles puiſſent être d'ailleurs aux lieux, aux perſonnes & aux circonſtances ; par cette raiſon, les premières ſont déprimées au-deſſous de la réalité, & les dernières ſont portées au-delà de la vérité. Le peuple, l'enfant, le ſauvage, en un mot, l'homme ſans culture, ſont les véritables modèles qu'on doit étudier pour l'expreſſion des paſſions, tant qu'on n'y cherche pas la beauté, mais ſeulement la force & la vérité. ---- Vous trouverez donc le gourmet voluptueux recueilli en lui-même : ſon pas eſt petit, le mouvement de la main libre eſt doux, les muſcles n'en ſont pas tendus, elle aime à ſe porter ſous l'autre qui tient le verre ; ſes yeux ſont petits, (ſans cependant avoir ce regard vif & fin qu'on obſerve dans le connoiſſeur qui goûte le vin pour juger de ſes qualités) ſouvent ils ſont entièrement fermés, & même avec force ; ſa tête eſt enfoncée entre ſes épaules ; enfin, l'homme entier ſemble être

absorbé dans la seule sensation qui chatouille agréablement son palais (1). Quelle différence entre ce gourmet & le buveur altéré ! Chez ce dernier tous les autres sens prennent part au desir qui le presse : ses yeux hagards sortent de sa tête, ses pas sont écartés & grands, son corps, avec le col allongé, penche en avant, ses mains serrent avec force le vase, ou elles se portent en avant avec vivacité pour le saisir, sa respiration est rapide & haletante ; &, dans le cas qu'il se précipite sur le vase qu'on lui présente, sa bouche est ouverte, & sa langue desséchée, savourant d'avance la boisson, paroît sur les lèvres (2). Vous pensez bien que je vous décris ici le plus haut degré de la soif, *l'anhelam sitim*, comme l'appelle Lucrece (3); mais ce que vous voyez ici dans toute sa force, vous le trouverez dans un degré inférieur en examinant une soif plus modérée, &, en général, dans tous les autres desirs qui se font appercevoir au dehors. Chaque desir entraîne toutes les forces extérieures de

(1) Voyez Planche XIII, fig. 1.
(2) Voyez Planche XIII, fig. 2.
(3) *De Rerum Natura*, L. *IV*, v. 873.

l'homme dans ses intérêts, en excitant même celles qui ne peuvent contribuer que très-peu à l'acquisition de l'objet, ni en partager la jouissance. — « La nature, dit quelque part Fontenelle, n'est pas précise »; & cette proposition, quelque paradoxale qu'elle paroisse, n'en est pas moins très-juste.

Considérez, s'il vous plaît, un autre exemple plus noble que celle du buveur; représentez-vous *Juliette* (1), qui, dans l'attente de son cher *Roméo*, s'écrie tout-à-coup : « Ecoute ! on marche »! Quelle sera, à votre avis, son attitude? Sans doute son oreille & tout son corps (mais immobile pour mieux distinguer le bruit qu'elle entend) seront penchés vers le lieu d'où il vient : c'est de ce côté-là seulement que son pied sera posé avec fermeté. tandis que l'autre, appuyé sur la pointe, semblera être suspendu en l'air. D'ailleurs, tout le reste du corps se trouvera dans un état d'activité. L'œil sera très-ouvert, comme pour rassembler un grand nombre de rayons visuels de l'objet, qui ne paroît pas encore; la main se portera à l'oreille, comme si elle pouvoit

(1) *Acte I, Scène 1,*

réellement faisir le son ; & l'autre, pour tenir l'équilibre, sera dirigée vers la terre, mais détachée du corps, avec la paume en bas, comme si elle devoit repousser tout ce qui pourroit troubler l'attention nécessaire dans ce moment intéressant ; &, pour mieux recevoir le son, elle entr'ouvrira la bouche (1). Je préfère cet exemple, parce qu'il offre précisément la belle attitude de l'aimable actrice, qui joue ici (à Berlin) ce rôle avec tant de succès. Quoiqu'un objet soit étranger à l'organe de la vue, ainsi qu'au tact, & qu'il frappe uniquement le sens de l'ouïe, l'œil voudra cependant le voir, les mains chercheront à le saisir, & tout le corps se portera à sa rencontre (2).

(1) Voyez Planche XIV, fig. 1.

(2) Ceci nous rappelle la belle description du jeune Grec qui va trouver la Fiametta dans son lit, tandis qu'elle est couchée entre le roi Astolphe & Joconde.

Viene all uscio, e lo spinge, e quel li cede;
Entra pian piano, va a tenton col piede;
Fa lunghi i passi, e sempre in quel di dietro
Tutto si ferma, e l'altro par che mova
A guisa, che di dar tema nel vetro;
Non ch'l terreno abbia a calcar ma l'uova;

Prenez le cas opposé, lorsqu'on écoute une musique éloignée & agréable, moins pour l'apprécier que pour en jouir. Ici la personne qui écoute se tiendra debout avec les bras entrelacés, ou réduits à l'inaction dans une toute autre attitude ; les pieds seront rapprochés ; l'œil tranquille sera foiblement ouvert ou entièrement fermé ; la tête & peut-être aussi le corps suivront la mesure avec un léger mouvement (1). Dans ce cas, l'activité des autres sens sera également amortie autant que les circonstances le permettront, afin que toute l'attention de l'ame puisse se porter sur la jouissance voluptueuse de celui qui est agréablement affecté (2).

Je reviens au geste motivé ou fait à

E tien la manno innanzi simil metro,
Va brancolando in fin che'l letto trova ;
Et di da dove gli altri avean le piante,
Tacito si caccio col capo innante.

<div style="text-align:right">Note du Traducteur.</div>

(1) Voyez Planche XIV, fig. 2.

(2) Je ne place pas ici une remarque particulière sur le desir, qui se trouve dans une dissertation de M. Hemsterhuis, parce qu'elle est trop intimement liée à une matière

dessein dont j'ai déja parlé. Pris dans l'origine, il n'appartient véritablement qu'aux desirs qui sont principalement dirigés vers des objets sensibles extérieurs ; mais ce geste est aussi employé quelquefois métaphoriquement, lorsqu'on desire d'un être libre & sensible, ou qu'on se représente comme tel, des choses que, dans le fait, on ne peut pas obtenir d'un autre par de pareils mouvemens; comme, par exemple, la communication des idées, des sentimens moraux, des sensations, des volitions de l'esprit, &c. L'homme curieux & l'amant demandent tous les deux avec le corps courbé en avant & avec la main ouverte, l'un une nouvelle, & l'autre l'aveu d'un tendre retour ; à peu-près comme le pauvre demande l'aumône & le famélique de la nourriture. Par une observation attentive, vous trouverez un grand nombre de ces applications métaphoriques du geste motivé à des choses purement intellectuelles. Représentez-vous un homme

que je ne me propose pas de traiter ici. On peut consulter sur ce sujet les *Mélanges philosophiques*, *T I*, de cet auteur, où l'on trouvera aussi l'excellent supplément de M. Herder *sur l'amour & sur l'égoïsme*, qu'on donnera dans le *Recueil de Pièces intéressantes concernant les Antiquités, les Beaux-Arts*, &c., qui s'imprime à Paris, chez Barrois l'aîné.

très-attaché au récit qu'il fait, & qui réclame l'attention d'un auditeur curieux, également intéressé à la chose, & vous trouverez que l'un & l'autre se prendront par la main, par le bras ou par les habillemens, pour s'attirer ou se secouer réciproquement au moment que le récit languit ou que l'attention diminue ; à-peu-près comme on en agiroit pour tirer à soi un objet mobile, ou pour mettre en mouvement le ressort arrêté d'une machine. Dans l'endroit cité plus haut, Shakespeare fait dire à *Hubert*: « Celui qui raconte prend son interlocu- » teur par la main, & celui qui écoute » fait des gestes d'effroi ». Cependant on peut donner ici une autre raison du serrement des mains, c'est-à-dire, lorsqu'on l'explique par le danger où se trouve la patrie, qui, en rapprochant les citoyens patriotes, les dispose à s'armer tous en faveur d'un seul homme.

D'ailleurs, le geste du desir, dirigé par les sentimens ou la résolution d'un être libre, se distingue de l'expression du desir qui a pour objet immédiat un être purement passif; car dans le premier cas les moyens moraux s'associent communément aux moyens physiques : le geste est

plein de motifs, qui, selon la différence des caractères & suivant les rapports réciproques des personnes, se manifestent tantôt par des attitudes & des mines humbles qui flattent l'orgueil, tantôt par des caresses enjouées & amicales qui plaisent à un bon naturel; souvent aussi ces motifs se dévoilent par des mines naïves, douces & engageantes qui disposent l'ame à des mouvemens tendres, ou par des gestes fiers, impétueux & menaçans qui inspirent de la crainte, ou par un air désagréable qui provoque l'ennui & le dégoût. Le plaisir engage à céder dans l'un de ces cas, & le déplaisir dans l'autre : dans le premier, on accorde la chose desirée pour récompenser des sensations agréables ; & dans le second, pour s'en épargner de plus désagréables encore.

LETTRE

IV

f.1 f.2

f.3

LETTRE XVI.

LA règle qui subsiste à l'égard du desir qui nous porte vers un objet agréable, convient également à celui qui nous éloigne d'un objet nuisible ; car la partie du corps la plus souffrante ou la plus menacée sera toujours la première à se retirer ou à se détourner. L'idée du dessin fait par Lairesse d'un homme déja mordu par un serpent, ou prêt à l'être, est donc fausse : en prenant la fuite, il tient encore le pied près du reptile, tandis qu'il auroit dû le retirer à l'aspect du danger avec la même célérité qu'on retire du feu le doigt qu'on vient de brûler (1). Dans la Lettre XIV j'ai déja donné des exemples applicables à cette règle ; je me bornerai à faire mention ici d'un seul,

(1) Voyez Planche XV fig. 1. Cette critique ne tombe que sur le dessin, & non pas sur cet estimable artiste, qui étoit déja frappé de cécité lorsqu'on publia son ouvrage. —— La figure dont il est ici question, & les autres, qui servent à indiquer les différentes passions, ne se trouvent pas dans la traduction françoise de l'ouvrage de Lairesse, imprimée l'année passée chez Moutard, & cela à cause du même défaut dont parle ici M. Engel. *Note du Traducteur.*

parce qu'il me paroît digne d'être observé ; il s'agit des différentes nuances de l'expression de l'aversion, selon qu'elle vient plus du sens de l'odorat ou de celui du goût. Les mouvemens du nez & des lèvres, que le rapport intime de ces deux sens rend ici toujours simultanés, manifestent dans les deux cas le desir de s'éloigner de l'objet qui nous répugne ; on remarque seulement que, dans le cas où l'odorat est principalement affecté, le nez se fronce davantage, & que lorsque c'est le goût qui est attaqué, la lèvre inférieure, plus élargie, s'abaisse davantage avec tout le menton, qui se baisse en même tems vers la poitrine. Cette observation me paroît juste ; mais la description en est difficile, ainsi que cet essai ne le prouve que trop ; & l'on pourroit trouver de pareils dessins désagréables & même hideux.

Dans tous les cas où le mal à éviter occupe une place déterminée, on en prend sa direction, (ce qui cependant n'a pas toujours lieu); comme, par exemple, lorsque des vapeurs nuisibles remplissent toute l'atmosphère, alors l'homme s'enfuit de cette place déter-

mincée. Il a déja été dit plus haut quelle doit être l'attitude de fon corps, & la direction de fa fuite. Enfuite, dans tous les cas où la nature du mal n'eſt pas parfaitement connue dès fa première approche, & que les organes propres à donner cette connoiſſance n'en font pas directement menacés; (ce qui a lieu, par exemple, à l'égard de la foudre) alors le defir d'examiner les qualités, la proximité & la grandeur du mal s'aſſocie à celui de fa propre confervation. Enfin, dans tous les cas où il n'exiſte pas une impoſſibilité abfolue de fe mettre en fûreté en écartant le mal, un fecond defir, quoique plus foible, fe joint immédiatement au premier; favoir, celui de repouſſer le mal & de s'en garantir par le développement de fes propres forces. La nature en indique les moyens les plus convenables fuivant les occurences. Celui qui cherche à diffiper de mauvaifes exhalaifons, pouſſe fortement fon haleine devant lui, ou bien il agite l'air avec la main qu'il remue en tout fens; celui qui tremble à l'attaque imprévue d'un ennemi, lui oppofe dans le moment de l'effroi les deux mains renverfées.

Le premier de ces desirs concomitans à une très-grande part à l'expression de la crainte & de l'effroi, qui se manifestent dans les traits du visage; car il fait ouvrir extrêmement les yeux pour mieux connoître l'objet dont on est menacé; & si vous en croyez Parson, ce même desir fait aussi ouvrir la bouche pour favoriser une plus grande perception de son (1). D'autres (par exemple, le Brun) prétendent que cette extrême ouverture de la bouche doit être attribuée au saisissement du cœur, qui rend la respiration plus difficile (2). Il m'est indifférent à laquelle de ces deux explications vous donniez la préférence;

(1) *Human Physiognomy explained*, page 60. Voyez *Philos. Transact. Vol. XLIV, Part. I, du Supplément.* The reason, why the eyes and mouth are suddenly opened in frights, seems to be that the object of danger may be the better perceived and avoided; as if nature intended to lay open all the inlets to senses for the safety of the animal: the eyes, that they may see their danger, and the mouth, which is in this case an assistant to the ears, that they may hear it. This may perhaps surprise some, that the mouth should be necessary to hear by; but it is a common thing, to see men, whose hearing is not very good open their mouths with attention when they listen, and it is some help to them: The reason is, that there is a passage from the *Meatus auditorius*, wich opens into the mouth. Thus we see, how ready nature is, upon any emergency, to lay hold of every occasion for self-preservation.

(2) A l'article *Frayeur*.

cependant celle de Parfon a cet avantage, qu'elle ramène les deux phénomènes à un principe commun, & par cette raifon elle me plaît davantage ; car je défirerois que tous les geftes obfcurs attribués à la phyfiologie fuffent placés dans la claffe plus claire des geftes motivés. Au refte, il fuffit que la tendance de connoître & de juger le péril s'affocie prefque toujours par des raifons très-fenfibles au defir de la confervation de l'individu, & que fon action dure encore après que l'homme a déja tourné le dos, & qu'avec les mains portées en avant il eft en pleine fuite. Si l'objet dangereux eft vifible, le fuyard y tourne fans ceffe les yeux par-deffus les épaules ; & il dirige l'oreille vers l'endroit d'où le péril s'eft annoncé, s'il ne peut être apperçu que par le fens de l'ouie. Laireffe a par-conféquent très-bien raifonné en faifant regarder en arrière les perfonnes frappées de crainte ou d'effroi dont il a fait les deffins; fi ce n'eft que la figure effrayée par un coup de tonnere (1), n'auroit pas dû, felon moi, retourner

(1) Voyez Planche XV, fig. 2.

la tête ; mais plutôt fermer les yeux en les couvrant d'une main, & en jettant, dans le trouble causé par l'effroi, l'autre, pour ainsi dire, au-devant du coup (1).

Le second desir d'écarter & de repousser le mal, qui s'unit communément au desir de la conservation, se manifeste par-tout où il est présent, & aussi long-tems que la crainte, n'ayant pas entièrement subjugué l'homme, laisse encore quelqu'activité à ses muscles. Cela se remarque sur-tout lorsque des obstacles s'opposent à sa fuite, ou quand le péril est aussi près de lui que les serpens le font de Laocoon, qui

> --- simul manibus tendit divellere nodos,
> Perfusus sanie vittas atroque veneno,
> Clamores simul horrendos ad sidera tollit (2);

& dans le premier moment de l'effroi, qui fait que l'on recule, ou que, ne connoissant pas assez le péril parce qu'il se présente à l'improviste, l'on est incertain s'il faut fuir, se défendre, ou attaquer. Il me semble que

(1) Voyez Planche XV, fig. 3.
(2) Virgile, *Enéide*, L. *II*, v. 220—222.

l'effroi, dans les premiers inſtans où cette dénomination lui convient le plus, eſt ſouvent un mélange d'étonnement, de crainte & de colère; il ſe trouve du moins dans ſes ſymptômes quelque choſe de ces trois affections. La crainte fait reculer, rend, pour ainſi dire, immobile, & décolore les joues; l'étonnement fait reſter un moment immobile dans la même attitude; tous les deux font ouvrir outre-meſure les yeux & la bouche; & la colère enfin fait préſenter les bras au péril avec impétuoſité. A la vérité, ce dernier geſte n'a pas toujours lieu; car lorſque le péril s'offre tout-à-coup, & avec une force majeure, le deſir de veiller à ſa conſervation fait lever alors les bras, comme pour demander du ſecours d'en haut, plutôt que de chercher à repouſſer le mal en ſe roidiſſant contre ſon attaque; auſſi le deſſin que Laireſſe a fait d'un homme dans une pareille ſituation eſt-il très-bien raiſonné. De toutes les affections, celle-ci eſt ſans contredit la plus dangereuſe pour la ſanté; & il me ſemble que ſes ravages s'expliqueroient auſſi-bien par le combat inſtantané des mouvemens oppoſés entr'eux,

que par leur rapidité & par leur violence.

Vous me demandez, dans votre dernière lettre, fi la remarque concernant la fynergie des forces, qui a lieu dans le defir de jouiffance, ne devroit pas être également appliquée à la crainte & à la colère, en un mot, à toutes les efpèces de defirs. Le peu que je viens d'en dire vous fournira la réponfe à cette queftion. Il faut convenir que la crainte intéreffe toutes les forces de l'homme à fa confervation ; elle porte le trouble & l'émotion dans tous fes fens ; mais il eft très-rare que l'afpect d'un objet nuifible faffe contracter ou jetter en arrière les parties du corps, comme cela a lieu, en raifon contraire, dans le defir de la jouiffance, qui fait porter le corps en avant, vers l'objet qu'on convoite, pour en hâter la poffeffion. Le gefte fera plus ou moins modifié par l'un ou l'autre des defirs concomitans : tantôt l'homme cherchera à connoître avec plus de certitude le péril, & tantôt il fe bornera feulement à l'écarter. Le Brun cite un cas où tout le corps femble fe concentrer en lui-même ; mais il ne dit pas un mot des yeux

& des lèvres, qui devroient participer à cette contraction générale (1). Il y a cependant des cas qui offrent un phénomène semblable à celui du desir de la jouissance ; car lorsque, par exemple, le mal n'offense qu'un seul sens, qu'il est connu, & qu'il n'est pas question des moyens de l'éviter, alors la participation des autres sens se manifeste quelquefois : une mauvaise odeur ne fait pas seulement fermer les deux organes qui en sont affectés, c'est-à-dire, le nez & la bouche, mais aussi les yeux, lorsque le dégoût acquiert plus d'intensité. Cependant on pourroit objecter contre cette observation, que dans les premiers mouvemens la contraction & le froncement des muscles du visage sont déja assez forts pour diminuer aussi l'ouverture de l'œil. La remarque seroit donc plus frappante si

(1) *Page 106, édition de Vérone 1751.* La crainte peut avoir quelques mouvemens pareils à la frayeur, quand elle n'est causée que par l'appréhension de perdre quelque chose, ou qu'il n'arrive quelque mal. Cette passion peut donner au corps des mouvemens qui peuvent être marqués par les épaules pressées, les bras serrés contre le corps, les mains de même, les autres parties ramassées ensemble, & ployées comme pour exprimer un tremblement.

l'on disoit qu'on rentre, pour ainsi dire, en soi-même, qu'on retire chaque membre, & qu'on ferme autant que possible tous les sens, lorsque la frayeur, comme dans le danger imminent de tomber d'une très-grande hauteur, est montée au point qu'on craint d'approfondir le péril, & qu'on a perdu toute espérance de se sauver. « Je fermerai » sûrement les yeux », dit un certain personnage dans une comédie, « pour » ne pas être témoin de ma déplorable » fin ».

Les phénomènes physiologiques causés par la crainte lorsque tous les mouvemens de la nature humaine, & surtout le desir de sa propre conservation se trouvent intéressés, sont si connus, & leur imitation est d'ailleurs, en général, si difficile pour l'acteur, que je crois devoir les passer sous silence. Le saisissement glacial & le tremblement des membres s'imitent assez facilement ; mais les altérations du teint ne feront que rarement les suites d'une imagination fortement frappée, & jamais on ne parviendra à les produire par une froide intention. Car quoiqu'il soit certain que ce dernier phénomène

dépend en partie de la coopération de l'ame, cependant les instrumens par lesquels il s'exécute sont si peu souples, si rebelles & si difficiles à mouvoir, que la plénitude des sensations présentes, où l'ame déploye toute sa vigueur, semble être nécessaire pour le produire. Quittons donc ce sujet pour nous occuper de l'emploi figuré des gestes motivés dont il a été question plus haut.

Vous n'ignorez pas, qu'à proprement parler, on ne peut reculer à l'approche du mal, ni lui opposer de la résistance en portant les mains en avant, à moins que l'objet nuisible ne soit réellement présent, n'occupe une place déterminée & ne frappe les sens ; mais que cependant on recule ou jette le corps en arrière lorsqu'on apprend une mauvaise nouvelle, ou qu'on entend le récit de pensées basses & méchantes qu'une personne tierce ne fait qu'avec chagrin & comme malgré elle. Nos propres idées produisent même souvent cet effet, quand notre cœur & notre conscience rejettent ces pensées, comme ignobles ou criminelles. Lorsque *Médée*, transportée de fureur, se consulte sur la

manière dont elle pourra porter le coup le plus fenfible & le plus douloureux à *Jafon*, & qu'égarée par le defir de la vengeance, elle forme ce fouhait : « Ah? » que n'a-t-il déja des enfans de Créüfe »? ou lorfqu'elle fe fait cette queftion plus terrible encore : « N'eft-il pas déja » père »? alors, avec le vifage détourné, elle porte les mains en avant, jette le corps fortement en arrière, & s'effraye, pour ainfi dire, d'elle-même ; tandis que la nature révoltée fait fortir foudain ce cri de fon cœur maternel : « Penfée » affreufe! elle me glace d'effroi (1) ! » C'eft ainfi qu'en général l'homme recule devant chaque idée défagréable, dès qu'elle acquiert une certaine vivacité, comme à l'approche d'un mal préfent dont fes fens font frappés, foit que fon ame ait conçue elle-même cette idée, ou qu'elle lui ait été communiquée par quelqu'autre. La même chofe arrive dans l'étonnement, lorfque des idées furprenantes & incroyables s'emparent, comme par violence, de l'efprit. L'erreur eft un mal pour l'efprit, &

―――――――――――

(1) Tragédie allemande, *Acte, III, fcène 10.* Voyez la Planche XVI.

comme un mal ne fe trouve jamais feul, d'autres maux s'y réuniffent plus ou moins, & caufent fouvent de petits embarras momentanés ; c'eft ainfi, par exemple, qu'on s'expofe à être ridicule par trop de crédulité. C'eft par cette raifon qu'on s'éloigne à l'inftant de celui qui nous raconte des chofes incroyables, quoiqu'elles foient d'ailleurs parfaitement indifférentes à notre bien être, & qu'on fe détourne au récit de quelque paradoxe, fut-il fimplement théorique; c'eft de même auffi que l'apparition fubite d'un ami qu'on croyoit mort depuis long-tems, ou à une très-grande diftance de nous, nous fait reculer d'effroi, comme fi un fpectre s'offroit à nos yeux. Il eft inutile de remarquer que dans de pareilles fituations on eft également occupé à reconnoître & à apprécier le danger où l'on eft de fe tromper. On comparera, par exemple, l'ami qu'on revoit avec l'image qu'on en avoit confervé dans l'efprit, pour conftater la réalité de fa préfence ; on confidérera d'un œil fixe & quelquefois avec un léger fourire celui qui nous fait quelque récit, ou bien on l'examinera avec un regard févère ou méprifant, pour con-

clure par le jeu de sa physionomie s'il plaisante ou s'il parle sérieusement, & pour s'assurer de la vérité de ses pensées par la manière dont il soutiendra ce regard, ou dont il y répondra par ses mines ou par ses discours. Il me seroit facile de multiplier ici les exemples de pareilles expressions figurées. Une négation vive & animée, un refus donné subitement avec un peu d'humeur sont toujours accompagnés d'un mouvement de tête & de mains, comme si l'on vouloit écarter ou repousser la question ou la prière qu'on nous fait. Au contraire, lorsqu'on affirme quelque chose avec vivacité, ou qu'on accorde de bonne volonté une grace, on emploie la main ouverte avec la paume en haut, comme si l'on vouloit la présenter à l'interlocuteur ou recevoir la sienne ; & cette double disposition n'est que la représentation figurée de l'accord du jugement & de la volonté.

Le geste de l'aversion appliqué à des objets moraux me paroît encore très-digne d'être remarqué ; car vous devez avoir observé que l'expression du mépris prend volontiers une petite nuance de dégoût. Par exemple, la vue ou le

récit d'actions méprifables, d'une baffe flatterie, d'une fupplication pufillanime, d'une foibleffe fervile à fupporter des offenfes groffières, fait froncer le nez comme fi l'odorat étoit bleffé par une odeur défagréable ; & lorfque le mépris eft porté au plus haut point, il fe manifefte par un crachement, ou du moins par l'exclamation *Fi!* qui l'indique ; comme fi l'on vouloit purger la bouche d'humeurs putrides & peftilentielles. D'autres maux font très-réels & méritent toute notre attention ; nous tremblons parce que nous comparons leur grandeur avec notre petiteffe, & leur force avec notre foibleffe ; mais nous fuyons un objet dégoûtant à caufe de l'idée que nous nous formons des imperfections propres & inhérentes à fa nature : il nous occafionne de la répugnance fans exciter notre crainte ou notre attention ; & voilà fans doute le motif obfcur de la métaphore dont je viens de parler.

Je terminerai cette lettre par vous faire obferver en paffant que le jeu de la crainte eft auffi très-motivé, lorfque le mal qu'on redoute dépend de la volonté d'un agent libre, & que dans ce cas les motifs en diffèrent beaucoup fuivant

la diversité des caractères & des rapports; car tantôt on cherche à le toucher par la soumission & la prière, & tantôt à l'effrayer en montrant de la fermeté & du courage : la flatterie & la fierté sont employées suivant les circonstances & le génie des personnes.

LETTRE XVII.

LE desir d'écarter ou de détruire un mal peut être toute autre chose que de la colère; cependant ce n'est que sous les traits de cette passion (qui, autant que je le sache, se confond avec le desir de vengeance & de punition, suivant l'opinion de tous les anciens philosophes) (1) qu'il a son jeu caractéristique & très-marqué. L'ame, agitée par ce desir, ne manifeste rien autre chose dans les mouvemens du corps que résolution & ardeur, auxquelles s'associe peut-être l'expression d'autres affections, telles, par exemple, que celles de la crainte, de l'effroi,

(1) Voyez Menage *ad Diogen. Laert. L. VII*, Segm. 113.

du

du déplaisir. Mais lorsque ce sont des êtres raisonnables & sensibles qui, de propos délibéré, nous causent du chagrin, parce qu'ils nous méprisent sous quelque point de vue, comme des individus peu dangereux (1) qu'on peut offenser impunément, sans en avoir rien à redouter, ou à l'ombre du mystère sans craindre d'être découvert ; lorsque nous remarquons que notre ennemi ressent une joie maligne de la douleur dont il a eu l'adresse d'affecter notre sensibilité, le désir de la vengeance enflamme notre cœur, & nous excite à rendre toutes les sensations douloureuses à celui qui nous en a causées de semblables. Telles qu'un torrent qui renverse ses digues, toutes les forces de la nature se portent au-dehors. A l'aspect terrible de leurs effets destructeurs, la joie cruelle de notre ennemi se change en effroi & en douleur ; tandis que le chagrin amer que nous ressentons

(1) Aristote fait dériver tous les effets de la colère de l'idée qu'on nous méprise ; car il explique cette passion comme Ορεξη μετα λυπης τιμωριας φαι ομε τε δια φαινομενης ολιγωριαν, &c. Voyez *Rhet. L. II*, c 2, où ce philosophe entre dans de grands détails pour prouver la justesse de son explication.

M.

se transforme dans le sentiment délicieux qui naît de l'idée de notre propre puissance & de la terreur qu'elle répand. Il résulte de-là ce que les philosophes moralistes ont observé depuis long-tems ; savoir, que cette affection se réveille naturellement contre des êtres libres & pensans ; qu'elle est moins naturelle vis-à-vis des animaux, qui, ne pouvant ni nous offenser, ni nous mépriser, ont seulement la faculté de nuire ; & qu'elle est tout-à-fait contre nature quand il s'agit d'objets purement passifs & inanimés. On a regardé comme un trait de délire l'idée extravagante qu'eut Xerxès de faire fouetter & enchaîner la mer (1). Il se pourroit cependant qu'un despote, moins accoutumé que d'autres hommes au souvenir humiliant de son impuissance & de sa dépendance, eut cherché une espèce de consolation, en s'aveuglant au point d'avoir la folle vanité de croire qu'il pouvoit rendre à la mer en fureur tous les chagrins qu'elle lui avoit causés, & qu'il étoit assez redoutable pour lui en faire éprouver sa vengeance.

(1) Plutarque περι ιδιωτειας édit. Reisk. *Vol. VII*, page 787, Comparez-y Herodote, *L. VII*.

Ainsi que je viens de le dire, la colère donne de la force à toutes les parties extérieures du corps ; mais elle arme principalement celles qui sont propres à attaquer, à saisir & à détruire. Gonflées par le sang & par les humeurs qui s'y portent en abondance, elles s'agitent d'un mouvement convulsif ; les yeux enflammés roulent dans leurs orbites, & lancent des regards étincelans ; les mains par des contractions violentes, & les dents sur-tout par des grincemens effroyables, manifestent une espèce de tumulte & de désordre intérieurs. C'est la même inquiétude que le sanglier & le taureau furieux montrent chacun à exercer les armes que la nature leur a données : l'un en aiguisant, pour ainsi dire, ses défenses pour l'attaque, & l'autre en agitant ses cornes, avec lesquelles il laboure la terre & jette en l'air des tourbillons de poussière. De plus, les veines se gonflent, sur-tout celles autour du col, aux tempes & sur le front ; tout le visage est enflammé, à cause de la surabondance du sang qui s'y porte, mais cette rougeur ne ressemble pas à celle que produit le desir de l'amour ; tous

M 2

les mouvemens font heurtés & très-violens ; le pas eſt lourd, irrégulier, impétueux. Vous m'objecterez que ces changemens n'ont pas toujours lieu : que, par exemple, le viſage de l'homme dominé par la colère pâlit auſſi ſouvent qu'il paroît en feu. Je réponds, que le ſentiment du deſir de la vengeance peut ſe changer dans le ſentiment déſagréable de l'offenſe reçue, & de même *vice versâ* ; ou ſi vous préférez de donner le nom de colère à ces deux ſentimens réunis, je dirai alors, que » Cette » colère eſt compoſée du chagrin de » l'offenſe reçue, & du deſir d'en ti- » rer vengeance ». Le philoſophe dont j'emprunte ces mots, continue ainſi : « Ces idées, en luttant entr'elles dans » une ame agitée, produiſent des mou- » vemens abſolument contraires, ſui- » vant que l'une ou l'autre prédomine. » Tantôt le ſang ſe porte avec vio- » lence vers les parties extérieures de » l'homme agité par la colère ; les » yeux ſemblent ſortir de la tête & de- » viennent étincellans ; le viſage s'en- » flamme ; on frappe des pieds, on ſe » débat & s'agite comme un furieux : » voilà les ſignes du deſir de la ven-

» geance qui domine. Tantôt le sang
» retourne au cœur; le feu des yeux
» égarés s'éteint, & ils rentrent fort
» avant dans leurs orbites; une pâleur
» subite décolore le visage, & les bras
» pendent le long du corps sans force &
» sans mouvement : ce sont-là les mar-
» ques les plus certaines du chagrin pré-
» dominant causé par l'offense(1)». Quoi-
que ces observations soient très-justes,
il m'est cependant permis, en m'occu-
pant simplement de l'effet des desirs,
d'examiner la colère sous le point de
vue qui en offre les traits les plus ca-
ractéristiques.

En réunissant tous les gestes & toutes
les mines de l'homme en colère que je
viens d'indiquer, vous en formerez un ta-
bleau tout-à-fait repoussant; il deviendra
hideux & dégoûtant même, si vous y ajou-
tez cette bave empoisonnée, qui, dans le
plus fort de cette passion, coule de la lèvre
inférieure, tirée en bas vers un côté de
la bouche entr'ouverte, & à son aspect
l'observateur tranquille concevra la plus
grande horreur d'une passion qui défi-

(1) Voyez Œuvres philosophiques de Moses Mendels-
sohn, T. II, p. 34, 35, édit. allemande.

gure & ravage à tel point les nobles traits de l'homme. Il y a lieu de croire que celui qui est maîtrisé par cette passion se feroit horreur à lui-même, s'il étoit à portée d'examiner sa propre figure pendant le tems qu'elle dure. Néanmoins Plutarque fait dire à Fondanus : « Qu'il ne sauroit pas mauvais gré au domestique intelligent qui lui présenteroit un miroir à chaque accès de colère ; parce qu'en se voyant lui-même dans un état si peu naturel, il en apprendroit certainement à détester cette passion (1) ». Mais, à mon avis, le domestique intelligent donneroit une plus grande preuve de jugement en laissant-là le miroir ; car il courroit grand risque de se le faire jetter à la tête. Il en fut autrement de Minerve. Plutarque raconte que cette déesse jetta loin d'elle sa flûte, lorsqu'elle s'apperçut dans un ruisseau de la grimace qu'elle faisoit en jouant de cet instrument. L'esprit de Minerve étoit calme; &, comme femme, elle avoit intérêt de paroître toujours belle, & de ne pas rendre son aspect hideux par des contorsions qui auroient défiguré ses traits.

(1) A l'endroit cité, *p. 789.*

C'étoit pour plaire qu'elle jouoit de la flûte ; mais l'homme en colère veut infpirer la crainte & l'effroi. Ecoutons ce que Séneque en dit : *Speculo equidem neminem deterritum ab ira credo. Qui ad fpeculum venerat, ut fe mutaret, jam mutaverat. Iratis quidem nulla eft formofior effigies, quam atrox & horrida, qualefque effe, etiam videri volunt* (1).

Je m'écarte de mon fujet fans m'en appercevoir ; mais que pourrois-je encore dire, après cet auteur, des geftes du defir de la vengeance ? Il en a donné une defcription particulière dans chacun des trois livres qu'il a écrits de la colère ; & il y a déployé tant d'éloquence, il y a développé les plus petites nuances de cette paffion avec tant d'exactitude, que fon admirateur le plus outré, Jufte Lipfe, n'a pu s'empêcher de s'écrier avec une forte d'humeur : *Ubique diffufe & cur toties* (2) ? Des trois paf-

(1) *De ira, L. II, c. 36.*

(2) *Comment. in Senec. p. 2, not. 5.* Les paffages de Séneque fe trouvent *L. I, c. 1, L. II, c. 35, L. III, c. 4.* En voici le premier, pour fervir d'exemple : *Flagrant & micant oculi, multus ore toto rubor, exæftuante ab imis præcordiis fanguine ; labia quatiuntur, dentes comprimuntur,*

fages choisissez la description qui vous paroît la plus belle & la plus riche ; quant à moi, je me borne à offrir une seule remarque à la méditation de l'acteur ; savoir, qu'en imitant la colère, il doit se proposer un autre but que de la représenter au naturel ; & que dans une passion dont les effets deviennent si facilement hideux & dégoûtans, il faut qu'il se garde, plus que dans toute autre affection de l'ame, de l'outrer, ou même d'y mettre trop de vérité.

horrent ac subringuntur capilli, spiritus coactus ac stridens; articulorum se ipsos torquentium sonus, gemitus mugatusque & parum explanatis vocibus sermo praeruptus & complosae saepius manus & pulsata humus pedibus & totum concitum corpus magnasque minas agens, fœda visu & horrenda facies depravantium se atque intumescentium. Nescias, utrum magis detestabile vitium sit an deforme.

LETTRE XVIII.

Il y a très-certainement de la malice dans la queſtion que vous me faites ; ſavoir, dans quelle claſſe d'expreſſions je range celles de la colère & du deſir de la vengeance. Je penſe que vous vouliez me faire ſentir adroitement ce qu'il y a d'incohérent & de vague dans ma claſſification, qui eſt plus propre, ſelon vous, à faire naître la confuſion qu'à la prévenir. Mais vous ai-je dit quelque part que cette claſſification me paroît parfaite & d'une préciſion rigoureuſement conforme aux règles de la logique ?

Vous dites que tous les changemens dans la circulation du ſang devroient appartenir, ſelon moi, aux expreſſions phyſiologiques ; mais qu'on trouve cependant dans la pâleur & la rougeur ſubites quelque choſe d'analogue à la ſituation de l'ame ; parce que le ſang ſe concentre lorſque l'homme, faiſant un retour ſur lui-même, apprécie ſes imperfections ou le danger qui le me-

nace ; tandis qu'il se porte avec force aux extrêmités du corps lorsque l'on pense à son ennemi, qu'on est occupé du sentiment de sa propre force, ou qu'on se complaît dans l'idée d'une vengeance prochaine. —— Soit. Je réponds à cela, qu'il dépend de vous de transporter ces phénomènes de la classe des expressions physiologiques dans celle des analogues. Mais, en même tems, poursuivez-vous, on peut à peine se défendre, en rougissant ou en pâlissant subitement, d'avoir la pensée confuse de quelque chose de personnel, de quelque chose qui tient peut-être seulement de l'instinct, mais dont l'ame néanmoins paroît être la cause. Dans les saisissemens violens de la crainte, l'ame semble être occupée intérieurement du même soin de conservation à l'égard du sang & des humeurs, que celui qu'elle porte au-dehors à l'égard du corps : en fuyant avec les premiers dans les vaisseaux les plus cachés de la vie, & en se sauvant avec l'autre dans les réduits les plus obscurs & les plus sûrs. Dans la colère elle porte, au contraire, conformément au desir de la vengeance, toute l'activité & toute la plénitude de ses forces au-dehors, sur-tout dans les parties qui sont les plus propres à l'at-

taque. — Cette obfervation eft également vraie; je fuis donc d'accord que vous retiriez ces fortes d'expreffions de la claffe des analogues pour les placer dans celle des motivées : mais alors ce fera votre affaire de vous arranger avec les partifans du mécanifme, fur-tout avec un homme auffi redoutable que l'eft Haller. Cependant la réfutation de ce favant, qui eft plus grand phyfiologue que philofophe, ne vous coûtera pas beaucoup de peine; car fes argumens, comme je fuis forcé d'en convenir, ne font pas des meilleurs. S'il prétend qu'il feroit abfurde que l'ame, faifie de crainte, voulut ôter la force aux genoux, & les priver de la faculté de fuir (1); vous pouvez lui oppofer qu'une pareille abfurdité s'explique parfaitement par la vivacité & le défordre qui accompagnent cette affection. N'a-t-on pas vu des perfonnes, demeurant à un quatrième étage, qui, pour vouloir fauver

(1) *Element. Phyfiol. T. V, L. XVII, p. m. 588. In metu, ad fugiendum imminens malum, fi propriam confervationem finem eorum motuum facias, quid abfurdius tremore genuum, debilitate fuborta ? In ira, quid in emota bile & diarrhœa boni ad ulcifcendum hoftem, quid in epilepfia?*

leurs meubles des flammes, ont jetté par les fenêtres les glaces & les porcelaines ? Dans des situations pareilles, l'ame agit sans doute en tumulte ; aussi ne peut-elle gouverner le corps que d'après des idées très-obscures & très-confuses, qui le sont un peu plus que celles que tant de gens paroissent s'être formées de ces sortes d'idées mêmes. Si Haller demande ensuite ce que la bile agitée, la dissenterie & l'épilepsie ont de commun avec le dessein de se venger d'un ennemi ? vous pouvez lui répondre qu'on ignore le rapport du premier effet, & que les deux autres ont lieu probablement contre l'intention de l'ame par le seul mécanisme du corps, qui, en général, ne doit jamais être perdu de vue dans l'explication de pareils phénomènes ; car, sans parler de ce que ce mécanisme peut seul rendre possible de semblables effets, le jeu de la machine, qui a reçu son impulsion, doit non-seulement offrir dans sa marche des suites totalement étrangères à la situation, mais il faut même qu'il en présente qui y sont entièrement contraires ; de sorte qu'au lieu de la conservation de l'individu, il en résulte

sa détérioration, ou même sa destruction totale. —— Je passe, comme vous le voyez, très-légèrement, &, pour ainsi dire, en me jouant, sur cette matière. Mais, au reste, à quoi bon nous occuper de cette question épisodique & si éloignée du véritable but de notre travail ? question qui, d'ailleurs, par sa nature même, ne pourra jamais être décidée d'une manière satisfaisante. Abandonnons donc, du moins pour le moment, un problême dont la solution la plus fine & la plus heureuse ne nous dispenseroit pas de convenir de notre ignorance à l'égard du point capital. Soyons assez sages pour ne pas toucher au voile que les amans les plus favorisés de la nature n'ont pas eu la permission de lever. ——

Votre remarque sur ce que la colère quitte souvent son véritable objet pour s'attacher à d'autres tout-à-fait innocens & étrangers, est très-juste, & je vous remercie de ce que vous avez bien voulu me la communiquer. Cependant je ne vois pas le motif qui peut vous avoir engagé à choisir parmi tant d'exemples cités par Home, (auquel vous avouez être redevable de cette remarque) précisé-

ment celui qui me paroît le moins frappant. « Dans la tragédie d'*Othello*, » dit cet auteur (1), *Jago* a réveillé » la jalousie d'*Othello* par des signes » équivoques & par des circonstances » propres à faire naître des soupçons, » qui néanmoins ne semblent pas assez » fondés à celui-ci, pour en faire » ressentir les effets à *Desdémona*, » qui en étoit l'objet naturel. Le désordre » & l'anxiété causés dans son » ame par ces rapports, excitent pendant » un moment sa colère contre » *Jago* même, qui lui paroît encore » innocent, mais qui cependant est » celui qui a donné naissance à sa jalousie » (2) ». A mon avis, la colère ne se trompe pas ici, mais elle s'attache plutôt à son véritable objet ; car *Othello*, trop épris des charmes de *Desdémona*, & trop effrayé des tourmens cruels & insupportables de la jalousie, abandonne visiblement le soupçon qu'il avoit d'abord conçu contre la vertu de *Desdémona*, pour se livrer à

(1) *Elements of Criticism*, T. *I*, p. 85 de la cinquième édition.
(2) *Acte III, Scène 3*.

celui qui, diamétralement oppofé au premier, concerne la probité & la véracité de *Jago*. Selon moi, Home auroit mieux fait d'appliquer ici l'obfervation faite ailleurs ; favoir, que le porteur d'une nouvelle odieufe devient haïffable lui-même, & de l'expliquer par l'exemple très-frappant de la tragédie d'*Antoine & Cléopatre*, de Shakefpeare (1). Cependant, fi l'on adopte l'explication d'Ariftote, la colère ne portera pas ici fur un objet entièrement faux ; car le flegme glacial & la tranquillité d'un meffager, témoin du chagrin amer que nous reffentons, nous paroiffent une efpèce d'offenfe & de mépris, qui naturellement doit échauffer notre bile (2).

Au refte, on ne peut pas douter que ce n'eft pas le meffager innocent, mais l'amant parjure, (fi dans ce

(1) *Acte II, Scène 5.*
(2) *Rhetor.* à l'endroit cité, *édit. Lipf. p. 87.* Ariftote accumule ici une foule de remarques, qui toutes s'expliquent d'après l'idée qu'il a donnée de la colère. Il avoit dit plus haut : οργιζοιται .. και τοις επιχαιρουσι ταις ατυχιαις, και ολως' ενθυμουμενοις εν ταις εαυτων ατυχιαις ἡ γαρ εχθρου ε ολιγωρουντος σημειον. Enfuite vient la remarque citée dans le texte : Και τοις μη φροντιζουσιν, εαν λυπησωσι· διο και τοις ευ αγγελλουσιν οργιζονται.

même inftant il lc fut préfenté devant *Cléopatre*, & que d'autres confidérations n'euffent pas maîtrifé cette reine), qui auroit reffenti fa colère ; elle auroit même fans doute exercé fa fureur & fa vengeance fur une fimple lettre, quoiqu'un pareil objet inanimé ne pût prendre aucune part à fa douleur, ni la traiter avec plus d'indulgence. Combien de fois ne voyons-nous pas des perfonnes froiffer dans leurs mains des lettres, les fouler aux pieds, ou les déchirer à belles dents ? — Peut-être parviendrons-nous à jetter quelque lumière fur cette matière, en faifant abftraction des objets étrangers & innocens, en généralifant davantage notre obfervation, & en pofant comme une vérité que le defir de la vengeance eft une paffion furieufe, dont les bouillans tranfports ne s'éteignent pas facilement dans l'intérieur de l'homme ; que lorfqu'elle ne peut pas exercer fa rage fur l'objet defiré, elle s'attache de préférence aux perfonnes & même aux chofes inanimées qui y tiennent par des rapports intimes ; mais que toutes les fois qu'elle ne peut pas en trouver de ce genre, elle faifit des êtres ou des objets étrangers & innocens,

innocens, qui, foulés aux pieds, jettés, battus, brisés ou déchirés, éprouvent toute sa fureur; & que lorsqu'elle ne peut ou n'ose pas se satisfaire de cette manière, elle ressemble à la faim canine, & pousse l'individu à exercer ces violences sur lui-même. Ce desir terrible étant une fois excité dans l'homme, tout son système nerveux se trouve dans le plus grand désordre, & il est tourmenté par une inquiétude continuelle: plutôt que de rester oisif & de ne pas se livrer à quelque acte de violence, il préfère de se mordre les lèvres jusqu'au sang, de mâcher ses ongles, de s'arracher les cheveux, & ne connoît enfin plus de bornes à sa rage: semblable à cet Italien, qui, perdant toute sa fortune au jeu, se déchiroit le sein avec sa main cachée, tandis qu'une tranquillité apparente régnoit dans tous ses traits. Les mains, les dents, les pieds veulent absolument être occupés. Dans la mauvaise humeur ou la colère qui est encore concentrée, on remarque déjà leur agitation inquiète; l'homme dans cette situation se mord légèrement la lèvre inférieure, il agite le pied ou en frappe la terre; il dérange & rajuste ses ha-

bits, il froisse le chapeau qu'il tient, ou bien sa main, portée derrière l'oreille, fouille dans ses cheveux. La circonstance que les mains se portent si volontiers dans les cheveux, prouve qu'une altération désagréable a lieu dans la peau qui couvre le crâne, & y produit des sensations incommodes; effet que la crainte & l'effroi causent également.

Cette déviation de l'affection dont nous venons de parler, de l'objet principal à ceux qui y tiennent par des rapports immédiats, ou à d'autres absolument étrangers, ne seroit-elle pas un point essentiel, qui se trouve plus ou moins dans tous nos desirs? Nous savons que cela a lieu dans la crainte, qui, parvenue au plus haut point, transporte l'idée du danger sur tous les objets, même les plus innocens, & que, tressaillant au moindre bruit, une ombre ajoute à ses terreurs: Rappellez-vous ici le magnifique tableau d'Enée qui emporte le vieil Anchise sur ses épaules, & conduit le jeune Ascagne par la main.

— — *Ferimur per opaca locorum:*
Et me, quem dudum non ulla injecta move-
 bant

*Tela, neque adverso glomerati ex agmine
Graji,*
*Nunc omnes terrent auræ, sonus excitat omnis
Suspensum & pariter comitique onerique ti-
mentem* (1).

Le desir qui nous porte vers un objet, offre aussi, dans certaines circonstances, quelque chose de semblable. Je trouverai dans le moment l'occasion d'en parler ; je me bornerai donc à observer ici, en peu de mots, que l'amour satisfait & heureux se répand en actes de bienfaisance & en caresses, même à l'égard des êtres étrangers qui l'entourent, non-seulement dans l'absence de l'objet aimé, mais souvent au milieu des transports de sa possession. *Minna*, dans la comédie de Lessing, espérant de revoir son Amant, fait, en l'attendant, des présens à sa Suivante ; l'*Indien* de Cumberland embrasse toute la compagnie après avoir obtenu la main de sa chère *Dudley*. Ici l'amour, aussi impétueux que la colère, entraîne dans son tourbillon tout ce qui l'approche.

(1) Æneid. L. II, v. 725—729.

LETTRE XIX.

Hemsterhuis fait dire à Socrate (1), qu'aucune passion de l'ame n'est visible comme telle, mais seulement en tant qu'elle agit sur des parties visibles du corps ; que son action se manifeste de deux manières : dans l'une, dit-il, elle change simplement les modifications des parties extérieures du corps, & cela a lieu dans la tristesse, dans l'abattement & dans l'espérance ; dans l'autre ces changemens sont produits pour qu'il en résulte un effet extérieur, comme dans la colère, dans la crainte & dans le desir. Ceci, comme vous le voyez, rappelle à-peu-près la différence que j'ai établie entre les affections, & suivant laquelle je les ai divisées en desir & en intuition. Je nomme desir seulement ce qui s'annonçant comme tel par des mouvemens caracté-

(1) Dans le dialogue intitulé : *Simon, ou des facultés de l'ame.* Voyez ses Œuvres philosophiques, T. II, p. 277 & suivantes, édition allemande.

riftiques & vifibles, manifefte parconféquent un effort ou une tendance vers un objet; fous le nom d'intuition j'oppofe au defir tout le refte, qui, de même que chaque volition de l'ame, étant à la vérité auffi une forte d'effort ou de tendance, ne devient cependant pas vifible. — Le phyficien fait très-bien que c'eft feulement par le tourbillon continuel d'une matière invifible que l'aimant retient le fer; que ce ne font que des obftacles majeurs qui réduifent à l'inaction un reffort comprimé, qui tend fans ceffe à déployer fon élafticité; qu'en général le repos n'exifte nulle part & en aucun tems dans la nature entière. Mais parce que le repos n'eft qu'apparent, ne lui fera-t-il pas permis d'en parler, & ne pourra-t-il jamais l'oppofer au mouvement? De même on doit appeller defir la paffion de l'amour, quoiqu'elle ne manifefte aucune tendance vers l'objet aimé, & haine l'averfion quoiqu'aucun effort n'annonce l'attaque; parce qu'en effet l'amour, femblable à l'abeille qui pompe le fuc des fleurs, fe nourrit en filence des charmes de la beauté, & que la haine, pareille à l'épée fufpendue de Denis, toujours

N 3

prête à tomber, peut caufer une bleffure mortelle (1). Si vous êtes furpris de ce que je traite ici cette matière, rappellez-vous les objections que vous avez oppofées à ma claffification, & que fans ce préambule vous pourriez m'en oppofer de nouvelles, puifque je me propofe d'examiner les affections intuitives.

L'auteur qui s'attache uniquement aux phénomènes extérieurs des paffions, ne doit pas, en général, conformer trop fcrupuleufement fes claffifications aux explications données par le philofophe qui en développe la nature intérieure ; car celui-ci trouve de l'unité là où l'autre ne voit que diverfité, & le contraire peut arriver dans d'autres cas. La même fource peut former plufieurs ruiffeaux ; mais un feul ruiffeau peut réfulter auffi de la réunion de différentes fources. Comme cet objet eft de quelqu'importance, & qu'il n'eft guère poffible de le rendre fenfible par des réflexions générales & des comparaifons, je préfère d'en donner quelques exemples.

(1) Macrobe. *In fomno Scipion.* C. X.

Le philosophe peut distinguer l'envie d'avec le déplaisir que nous cause le bonheur d'autrui, en attribuant l'origine de l'une à l'amour-propre, & celle de l'autre à une inimitié personnelle ; il dira donc que Caton, chagrin de voir les ennemis de la république élevés aux premières dignités, éprouva ce sentiment parce qu'ils étoient aussi ses ennemis particuliers ; tandis que César & Pompée s'envioient réciproquement leurs avantages. Cette différence est aussi vraie que remarquable ; mais pour la trouver, il faut scruter l'intérieur de l'ame ; car le jeu extérieur des gestes n'en offre aucune trace. L'une & l'autre des affections dont il s'agit répandent un air chagrin sur le visage, elles font jetter un regard de travers & en-dessous sur l'objet, dont le corps se détourne à moitié. Le plus ou moins de force & de noblesse dans l'expression n'en peut pas même marquer la différence ; car la malveillance peut avoir un caractère aussi violent & aussi ignoble que l'envie ; sans parler de ce que ces affections n'ont rien de propre ni de caractéristique dans leur expression qui puisse les distinguer du soupçon ou du moins de la

haine. — Le Brun donne d'abord le deſſin de la jalouſie, enſuite celui de la haine: on s'attend à trouver deux deſcriptions différentes appropriées à chacune de ces repréſentations; mais lorſqu'il devroit parler de la haine, il ſe contente de renvoyer à ce qu'il a dit de la jalouſie, ſous le prétexte qu'il n'a pas trouvé que ces affections offriſſent, à l'égard l'une de l'autre, quelque choſe de particulier ou de différent (1). Mais ſi en effet il y a une parfaite reſſemblance entre les traits de la jalouſie & ceux de la haine, pourquoi l'artiſte s'eſt-il donné une peine inutile? Pourquoi n'a-t-il pas épargné au lecteur & ſes paroles & ſes deſſins?

Mais dans le vrai, en eſt-il de la haine & de la jalouſie comme de l'envie & de la malveillance? La jalouſie ne ſe montre-t-elle réellement que ſous la forme de la haine, & dès qu'elle en prend une autre, ceſſe-t-elle d'être

(1) *Conf. p. 76. édit. de Verone 1751* Comme la haine & la jalouſie ont un grand rapport entr'elles, & que leurs mouvemens extérieurs ſont preſque ſemblables, nous n'avons rien à remarquer en cette paſſion de différent, ni de particulier.

ce qu'elle eft? Si je ne me trompe, vous appercevez ici le deuxième cas, que j'ai remarqué plus haut; favoir, celui où le philofophe découvre de l'unité dans la fource de mouvemens divers, qui échappe à l'auteur occupé du gefte & de l'action théâtrale, & que parconféquent le deffinateur ne peut pas rendre. Si vous examinez la jaloufie de l'ambition, fon expreffion appartiendra tantôt à la honte, tantôt à un déplaifir qui tient de la colère ou à un chagrin fecret; fans qu'il foit poffible de défigner dans ces modifications les traits propres & caractériftiques qui appartiennent exclufivement à la jaloufie, & qui, par exemple, diftingueroient de toute autre trifteffe noble ces larmes que le jeune Céfar répandit en lifant l'hiftoire d'Alexandre le grand (1). Au furplus, en examinant la jaloufie de l'amour, vous aurez un véritable Protée, qui, n'ayant jamais une forme propre, en change à chaque moment. L'emportement, les larmes, le ris dédaigneux & moqueur, le regard

(1) Voyez Plutarque; comparez-y Suétone dans la *vie de Céfar*.

curieux du soupçon, les plaintes amères, l'accablement de la douleur, les violences, finalement, la fureur & le meurtre ; voilà la gradation des sentimens qui se succèdent dans l'ame d'*Othello*. Toutes ces expressions appartiennent à la jalousie ; mais quelle variété & quelle distance infinie entr'elles n'y remarque-t-on pas ? Et combien chacune n'est-elle pas différente d'elle-même d'un instant à l'autre ? Rien de fixe, rien de stable dans chacun de ces changemens; nulle part on ne trouve un seul trait isolé qui désigne uniquement la jalousie & non une autre affection ! Quel est donc le geste propre que donnera à la jalousie l'auteur ou l'artiste qui se propose d'esquisser le jeu caractéristique des passions ? Aucun sans doute; car quoiqu'il puisse déterminer les traits de la haine, de l'accablement, de la douleur, du mépris moqueur, enfin, toutes les expressions mixtes ou simples que la jalousie adopte tour-à-tour ; il ne parviendra jamais à fixer les traits particuliers de cette passion même, parce qu'elle n'en a pas. Le Brun, ainsi que je l'ai déja dit plus haut, a indiqué l'air de la haine ; mais toute haine n'est pas ja-

loufie & toute jaloufie ne fe montre pas par les effets de la haine. Si cet artifte avoit eu à repréfenter dans un tableau cette paffion fous la figure d'un être allégorique, il n'auroit pu, à la vérité, la faifir que d'un côté, & il auroit bien fait de préférer celui qui en offre les effets les plus ordinaires & les plus frappans; mais en voulant donner des leçons d'expreffion, où il s'agit de développer les traits fondamentaux & effentiels de chaque affection, que la diverfité de leurs modifications ne détruit jamais, il n'auroit pas dû manier le crayon, mais renvoyer aux deffins des autres paffions fous lefquelles la jaloufie fe déguife, & laiffer au jugement de l'artifte le choix de l'expreffion la plus convenable à chaque fituation, ainfi que le mélange que les nuances particulières de celle-ci peuvent rendre néceffaires.

Raviffement & défefpoir font des mots qui défignent le plus haut degré des fenfations agréables ou défagréables. Le raviffement peut auffi-bien être la langueur de la volupté que la joie la plus animée; ainfi, que le défefpoir peut fe trouver dans les éclats de la

fureur & dans l'abattement de la tristesse : quelle unité l'auteur indiquera-t-il ici ? S'il me peint le raviffement comme une efpèce de défaillance, qui, en détendant tous les refforts, laiffe aller mollement les membres dans une voluptueufe indolence, tandis que l'œil humide de plaifir fe cache, pour ainfi dire, derrière les paupières, & qu'un fourire myftérieux erre fur des lèvres entr'ouvertes ; je lui demanderai à mon tour fi la phyfionomie la plus gaie & la plus animée de la joie, des yeux qui brillent du plus vif éclat, des bras tendus, & un corps foulevé de terre, & vagant, pour ainfi dire, dans l'air, n'offrent pas auffi les caractères du raviffement (1). Pour retrouver cette unité, il faudroit qu'il prît le mot de raviffement dans le fens le plus ftrict, en l'expliquant par cette intuition fpirituelle & voluptueufe qui fait le charme d'une imagination romanefque. Ce feroit-là une reffource que je ne pourrois pas lui difputer, mais qui ne lui ferviroit de rien à l'égard du défefpoir ; car fi l'on examine bien la fameufe eftampe

(1) Voyez Planche XVII, fig. 1 & 2.

XVII

angloife repréfentant *Ugolino* exténué par la faim, & qui reffemble déja à un cadavre (1), on y trouvera auffi fûrement toute l'expreffion du défefpoir, que fi l'on fe repréfente en idée le tableau du fuicide indiqué par Léonard de Vinci. Mais où eft ici la moindre trace de reffemblance dans les traits du vifage & dans les attitudes ? Cet artifte dit (2) : « On » peut repréfenter l'homme livré au » défefpoir tenant un couteau dont il » fe frappe, après avoir déchiré fes » vêtemens ; que d'une main il ouvre » & agrandiffe fa plaie ; il fera debout, » avec les pieds écartés & les jambes » un peu pliées ; le corps penché & » comme tombant par terre ; s'étant » arraché tous les cheveux ». Vous re-

(1) Cette gravure eft faite d'après le fuperbe tableau de M. Reynolds, premier peintre du roi d'Angleterre. Le fujet en eft tiré de l'*Enfer* du Dante, *chap.* 33, *v.* 168 & *fuiv.*, où le comte Ugolino eft dépeint mourant de faim, avec fes quatre enfans, en prifon. Dans le tableau de M. Reynolds, ce père infortuné eft repréfenté dans une parfaite apathie, & comme pétrifié par le fentiment de fon malheur ; tandis qu'un de fes fils tombe en agonie, un autre veut le fecourir ; le troifième fe cache le vifage, & le plus jeune fe tient effrayé aux genoux de fon père. Les regards de tous les enfans font fixés fur le comte, qui n'entend plus, qui ne voit plus. *Note du Traducteur.*

(2) *Traité de Peinture*, ch. 256 p. 219.

marquerez, au reste, que cette esquisse n'est qu'un projet de cet estimable artiste; car il parle seulement de ce qu'on peut, & non de ce qu'on doit faire, & très-certainement le désespoir personnifié, tel qu'il faudroit le représenter en peinture, occupoit seulement ici sa pensée.

Afin d'éviter les répétitions & le désordre dont nous venons de voir des exemples, continuons à marcher dans la route que nous nous sommes tracée; & sans faire attention aux différences indiquées par l'usage de la langue, ou à l'unité ou à la diversité que pourroit offrir l'intérieur de l'ame, prenons garde de ne pas dépasser, ou même de ne pas toujours atteindre le point où l'unité ou la diversité dans les expressions visibles nous conduiroit. De Piles ayant reconnu les embarras de la route battue jusqu'à présent, auroit dû en agir ainsi; mais il préféra de s'écarter de la théorie importante des passions, sous le prétexte spécieux qu'il ne vouloit pas mettre des entraves à l'imagination des artistes, ni priver leurs ouvrages de la nouveauté & de la variété (1).

───────────────

(1) *Œuvres diverses de M. de Piles*, T. II, p. 146 & suivantes.

LETTRE XX.

Descartes distingue expressément les sensations corporelles des passions de l'ame (1). Le Brun, quoique très-fidelle à suivre ailleurs ce philosophe, l'abandonne ici tacitement, en parlant aussi de l'expression de la douleur physique au milieu de la théorie des affections. Je ne suivrai ni l'un ni l'autre de ces écrivains ; car je pense qu'il vaut mieux passer entièrement sous silence les règles de l'expression corporelle ; en partie, parce qu'il faudroit entrer dans des détails dont il ne convient pas de parler; & d'un autre côté, parce que ces règles sont d'une moindre importance pour l'acteur, dont l'instruction est l'objet principal de mes recherches. Cependant on ne peut pas négliger absolument les sensations physiques; car souvent elles sont les suites des mouvemens intérieurs de l'ame, & leur expression nous ramène alors à ces mouvemens

(1) *Pass. an. art.* 29. Comparez-y l'*art.* 25.

comme à leur source. Lorsque dans le drame d'*Eugenie*, le père de l'héroïne, en découvrant avec violence sa poitrine, soulage, pour ainsi dire, son cœur oppressé; lorsqu'*Othello*, vacillant de côté & d'autre avant qu'il tombe en foiblesse, porte peut-être une main à sa tête comme s'il éprouvoit déja les premiers symptômes de sa prochaine défaillance, & frappe de l'autre main son cœur navré de douleur, tandis que sa langue balbutie des phrases & des pensées entrecoupées; lorsque le *Colonel* révoltant dans la *Henriette* de Grossmann travaille sans cesse avec le bout des doigts dans ses cheveux; ou, pour revenir du foible au fort, lorsque la brûlante Sapho & l'amoureux Antiochus (1), allanguis & presqu'anéantis d'amour, se débattent sous les sensations d'une prochaine défaillance; nous reconnoissons dans tous ces mouvemens extérieurs, d'abord les changemens qui ont lieu dans le corps, &, par le moyen de ceux-ci, les modifications qui affectent l'ame.

J'ai dit plus haut que les affections

(1) Plutarque, dans la *Vie de Demetrius*. Longin. *di Subl. c.* 10.

naissent de la perception de notre propre perfection ou imperfection : la première produit les affections agréables, la seconde les désagréables, & la réunion des unes & des autres est la source des sentimens mixtes. Un pareil sentiment a souvent, mais non pas toujours, une expression composée ; parconséquent un grand nombre de sentimens de cette espèce peuvent être rangés dans la classe des sentimens simples. Selon les philosophes, une douleur & une joie pures ne font pas verser des larmes : pour les faire couler il faut que des idées agréables commencent à se mêler avec des idées désagréables, ou *vice versa*. Cette observation est juste ; mais on ne trouve, quant à l'expression, ce mêlange que dans l'accablement de la joie, qui fait couler des larmes sur des joues riantes : l'accablement de la douleur, qui fait grimacer tout le visage pour le disposer aux pleurs, est seulement, suivant l'expression, un sentiment pur & simple. Commençons par l'examen des affections agréables, plus amusant que celui des affections désagréables. Il est singulier qu'on fasse d'abord choix de ce qu'on croit le meilleur ; mais c'est ainsi

O

qu'en agit l'homme : dans une corbeille pleine de fruits, on choisit toujours de préférence ceux qui paroissent les plus beaux & les plus savoureux.

Il y a des hommes si heureusement constitués, que l'équilibre le plus parfait des humeurs permet à leur sang de circuler, sans aucun obstacle, dans les vaisseaux les plus délicats ; &, ce qui en est une suite nécessaire, la marche de leurs idées est si franche, elle a tant de légèreté & de vivacité, que leur visage est toujours serein, & que leur cœur est sans cesse disposé au plaisir. Lorsque des peintures riantes s'offrent à l'imagination de ces enfans chéris de la nature, ou quand des événemens heureux & extraordinaires embellissent l'état extérieur des hommes, en général, quelque soit leur caractère, (circonstance où l'ame, en s'élançant dans l'avenir, parcourt sans aucun obstacle une longue série d'idées agréables) on n'apperçoit pas simplement chez eux de la satisfaction & de la sérénité, mais ce degré supérieur d'un sentiment agréable, auquel je voudrois donner exclusivement le nom de joie. Dans le jeu que produit cette joie, on remarque l'analogie la plus parfaite,

l'empreinte la plus exacte d'une ame, qui ouvre, pour ainsi dire, toutes les avenues aux idées flatteuses en mesurant les mouvemens du corps exactement sur le degré de vélocité, de liaison & de facilité qui règnent dans la marche de ses conceptions claires & dominantes. Le visage est ouvert & franc dans toutes ses parties; le front est uni & serein; la tête s'élève avec grace d'entre les épaules; l'œil éloquent offre son globe entier qui brille d'un éclat plus pur; la bouche présente cet aimable *semihians labellum* du petit Torquatus (1); les bras & les mains sont détachés du corps; la démarche est sémillante & gaie; la légereté, la souplesse, l'harmonie, en un mot, la grace, règnent dans les mouvemens de tous les membres. Vous devez conclure de là que tous les phénomènes de la joie s'offrent sous des traits aimables, gracieux & beaux; & vous pouvez en tirer la conséquence, qu'ils seront d'autant plus caractéristiques, & que leur ressemblance avec cette affection sera d'autant plus frappante, que les idées dont l'ame s'occupe

(1) Catulle *LIX*, v. 229.

qu'en agit l'homme : dans une corbeille pleine de fruits, on choisit toujours de préférence ceux qui paroissent les plus beaux & les plus savoureux.

Il y a des hommes si heureusement constitués, que l'équilibre le plus parfait des humeurs permet à leur sang de circuler, sans aucun obstacle, dans les vaisseaux les plus délicats ; &, ce qui en est une suite nécessaire, la marche de leurs idées est si franche, elle a tant de légèreté & de vivacité, que leur visage est toujours serein, & que leur cœur est sans cesse disposé au plaisir. Lorsque des peintures riantes s'offrent à l'imagination de ces enfans chéris de la nature, ou quand des événemens heureux & extraordinaires embellissent l'état extérieur des hommes, en général, quelque soit leur caractère, (circonstance où l'ame, en s'élançant dans l'avenir, parcourt sans aucun obstacle une longue série d'idées agréables) on n'apperçoit pas simplement chez eux de la satisfaction & de la sérénité, mais ce degré supérieur d'un sentiment agréable, auquel je voudrois donner exclusivement le nom de joie. Dans le jeu que produit cette joie, on remarque l'analogie la plus parfaite,

l'empreinte la plus exacte d'une ame, qui ouvre, pour ainſi dire, toutes les avenues aux idées flatteuſes en meſurant les mouvemens du corps exactement ſur le degré de vélocité, de liaiſon & de facilité qui règnent dans la marche de ſes conceptions claires & dominantes. Le vilage eſt ouvert & franc dans toutes ſes parties; le front eſt uni & ſerein; la tête s'élève avec grace d'entre les épaules; l'œil éloquent offre ſon globe entier qui brille d'un éclat plus pur; la bouche préſente cet aimable *ſemihians labellum* du petit Torquatus (1); les bras & les mains ſont détachés du corps; la démarche eſt ſémillante & gaie; la légereté, la ſoupleſſe, l'harmonie, en un mot, la grace, règnent dans les mouvemens de tous les membres. Vous devez conclure de là que tous les phénomènes de la joie s'offrent ſous des traits aimables, gracieux & beaux; & vous pouvez en tirer la conſéquence, qu'ils ſeront d'autant plus caractériſtiques, & que leur reſſemblance avec cette affection ſera d'autant plus frappante, que les idées dont l'ame s'occupe

(1) Catulle *LIX, v. 220.*

feront plus gracieufes & plus belles, & que ces mêmes idées favoriferont davantage les analogies indiquées. La joie de l'orgueilleux, qui voit la réuffite des grands projets de fon ambition, fera épanouir tout fon vifage & confervera de la facilité & de la foupleffe aux mouvemens de fon corps; mais lorfque des idées grandes, élevées & vaftes occuperont fon ame, on trouvera qu'il y a toujours plus ou moins à ôter du caractère de ce fentiment. On croira y remarquer moins une joie pure, qu'un mêlange de joie & d'orgueil. Celle de l'amant dont l'ame parcourt voluptueufement des idées belles, douces & aimables, fe montrera, au contraire, davantage fous le caractère d'une joie franche, pure & complette. Il eft inutile d'obferver que l'expreffion de ce fentiment a fes degrés, ainfi que ce fentiment même; mais le plus haut point du raviffement ou du tranfport ne fera toujours qu'un renforcement des traits que je viens d'indiquer (1). A la vérité ces traits, s'ils ne s'évanouiffent pas en-

(1) Voyez Planche XVII, fig. 2.

tièrement, semblent du moins perdre toute leur grace, du moment que la joie devient trop folâtre & trop bruyante, ou lorsqu'elle dégénère en une pétulance qui fait grimacer le visage, & transforme les mouvemens doux & faciles du corps en cabrioles & en sauts d'un saltimbanque.

Les actions auxquelles la joie se livre presque toujours sont celles qui produisent des impressions vives sur tous les sens; telles, par exemple, que la bonne chère, les ris, le chant, le battement de mains, la danse, &, comme je l'ai déja observé dans ma précédente lettre, un desir de se communiquer à tous ceux qu'on cherche à intéresser à son heureux sort; une espèce de corruption, si j'ose m'exprimer ainsi, qui s'opère par des embrassemens, des présens, des protestations d'amitié, des bienfaits, & surtout par des caresses prodiguées à ceux de qui l'on attend la plus vive & la plus intime sympathie, à cause de leur attachement, de la conformité de leur position, ou de leur pleine participation au bonheur commun. Des hommes qui ont couru les mêmes dangers & essuyé les mêmes infortunes, s'em-

braffent dans le premier tranfport en mêlant des larmes de joie à leurs félicitations réciproques, lorfqu'ils fe voient délivrés du péril. Ce trait auffi naturel que touchant fe trouve dans le récit du vieil *André* (1) : « Echap- » pés aux dangers de la mer, nous » avions falué la terre par mille cris » de joie, & nous nous embraffions » tous les uns les autres, commandans, » officiers, paffagers, matelots ». Le grand naturel & la belle fimplicité de ce paffage le rend digne d'un Grec ; je fuis même, pour ainfi dire, perfuadé que Diderot l'a emprunté d'un auteur ancien ; du moins a-t-il une reffemblance très-frappante avec un beau trait de Xénophon, qui, foit dit en paffant, eft plus à fa place & paroît amené plus naturellement par la liaifon des événemens. Vous favez que les dix mille Grecs eurent à lutter dans leur fameufe retraite d'Afie contre des dangers & des obftacles infinis. « Au moment où ils parvinrent au fommet du mont Tecque, la mer s'offrit tout-à-coup à leurs regards : l'allégreffe fut générale,

(1) Le *Fils naturel*, de Diderot, *Acte III*, *fcène 7*.

& les soldats ne le purent tenir de pleurer & d'embrasser leurs colonels & leurs capitaines (1). »

Supprimez à présent la nouveauté & la célérité de l'impression causée par des événemens heureux & particuliers; que la perfection dont l'ame s'occupe soit une qualité permanente, & donnez à l'intuition même du repos & du loisir; le sentiment conservera alors à la vérité beaucoup d'agrément & de douceur, mais le caractéristique de la joie s'évanouira, & tout dépendra de la nature de l'idée qui doit être exprimée par le geste. Vous en aurez tout-à-l'heure la preuve dans l'expression de cette satisfaction personnelle, qui affecte agréablement l'homme, lorsqu'il considère la perfection comme appartenant à son *moi*, comme une partie inhérente ou une propriété de lui-même.

Admire-t-on en soi la beauté & les charmes de la figure, la légèreté, la souplesse & la grace des mouvemens, alors le doux sourire du contentement intérieur, la vivacité, l'agrément &

(1) *De Cyri Exped.* L. *IV*, c. 7. Επει δε αφικοντο παντες επι το ακρον, ενταυθα δη περιεβαλλον αλληλους, και στρατηγους, και λοχαγους δακρυοντες.

la gaieté du geste se conservent : on sautille, on frédonne, on chante, mille attitudes se succèdent, afin qu'on puisse se regarder & s'admirer sous plusieurs points de vue. L'astuce, la finesse des moyens avec lesquels on est parvenu à ses fins excitent-elles l'admiration, alors un sourire fugitif se fera encore appercevoir sur les joues & autour des lèvres, l'œil se contractera, le regard deviendra plus vif, la démarche sera lente & oblique, l'index fera peut-être semblant de montrer le sot qu'on aura attrapé, &, afin de guider l'attention de l'interlocuteur aussi mystérieusement que l'intrigue a été conduite, on le heurtera doucement du coude à la dérobée (1). Est-ce la dignité, le pouvoir, la force d'esprit, ou tel autre mérite supérieur dont il est question, l'homme mesure alors, par sa hauteur corporelle, ses rapports avec ceux qui sont privés de ces avantages; il lève la tête avec fierté, en prenant un air sérieux & pensif, & toute sa manière d'être devient d'autant plus concentrée & d'autant plus froide, que le sentiment de son propre mérite lui cause

(1) Voyez Planche XVIII, fig. 1.

plus de satisfaction (1). La plénitude de ses idées lui fait agrandir son pas & ses mouvemens ; la lenteur du développement de ces idées, suite naturelle de cette plénitude, rend aussi sa démarche lente, trainante & majestueuse.--S'agit-il de naissance, de rang, de fortune, ou d'un de ces avantages étrangers & insignifians, qui ne donnent pas à l'homme un sentiment réel de son propre mérite, & dont la jouissance dépend de l'effet qu'il produit sur les autres ; alors le maintien tranquille & concentré du véritable orgueil dégénère en faste & en vanité ; peu satisfait de se donner un air important en silence, on se pavanne, le corps se place sur des jambes fortement écartées, les bras & les mains vaguent & s'agitent au loin, la tête & toute la figure se jettent en arrière (2). Est-il question de courage, de fermeté, de force & de résistance, aussi-tôt tout le corps, en se rabattant sur lui-même, devient plus compact, les muscles sont tendus, le col se roidit, les genoux se contractent, & la tête s'enfonce entre

(1) Voyez Planche XVIII, fig. 2.
(2) Voyez Planche XIX, fig. 1.

les épaules élevées (1). J'ignore jufqu'où l'on pourroit porter ce genre d'efquiffes; mais comme je ne prétends pas en donner une collection complette, je quitte ici le crayon, pour laiffer à votre imagination, ou plutôt à votre efprit obfervateur, la fatisfaction de fuppléer à ce qui peut y manquer.

D'après ce que j'ai dit plus haut de l'admiration qu'infpirent les objets corporels grands ou élevés, vous aurez fans doute déja fait la remarque, que toutes les fois que, plongés dans la contemplation d'un objet, nous ne féparons pas, par abftraction, notre *moi* de l'idée que nous avons de cet objet, nous cherchons à en adopter les qualités & à nous y rendre entièrement femblables. Nous nous agrandiffons avec ce qui eft grand, le fublime nous élève, & ce qui eft doux nous adoucit. Dans l'intuition des perfections morales, cet oubli, ou plutôt cet échange avantageux de notre *moi* contre un autre eft beaucoup plus facile que lorfqu'il s'agit d'objets phyfiques; & cet échange eft précifement la première fource de cette volupté intellectuelle que la

(1) Voyez Planche XIX, fig. 2.

peinture de caractères élevés, fermes & nobles, & le récit d'actions hardies, grandes & inspirées par l'amour de l'humanité nous font éprouver. Nous réveillons en nous-mêmes l'orgueil, la fierté, la chaleur d'ame ou la douce sensibilité que nous supposons dans notre héros; & de cette manière tous ces sentimens, en devenant assez forts pour produire des modifications visibles, doivent se peindre dans nos gestes & dans nos mines, précisément de la manière que ceux de pareilles perfections qui nous feroient propres, s'y exprimeroient. Vous en avez un exemple dans le jeune *Polydore* de Shakespeare, lorsqu'il entend faire le récit des anciennes actions guerrières de *Belarius*, avec cet intérêt que ses propres vertus martiales & l'amour de la gloire assoupi dans son cœur devoient naturellement produire. « Ce *Polydore*, dit *Belarius*, l'héritier de » *Cymbeline* & de la Bretagne, que son » père nommoit *Guiderius*.---Oh, Jupi- » ter! lorsqu'assis sur un escabeau à trois » pieds, je raconte les exploits belliqueux » de ma jeunesse, toute son ame s'élance » vers mon récit, quand je dis : Ainsi » tomba mon ennemi ; ce fut ainsi

» que je pofai mon pied fur fa gorge ;
» dans le moment fon noble fang monte
» & colore fes joues, la fueur couvre tout
» fon corps, il roidit fes mufcles, il fe met
» lui-même dans la pofture qui repréfente
» l'action de mon récit. Et fon jeune
» frère *Cadwal*, autrefois *Arviragus*,
» dans une attitude femblable, anime,
» échauffe mon récit, & montre que fon
» ame fent bien plus encore (1) ».

Ainfi toutes les fois que nous entrons entièrement dans les fentimens & dans les penfées d'un autre, il n'y a rien à dire de neuf & de particulier des fentimens que nous tranfplantons, fi je puis m'exprimer de la forte, de fon ame dans la notre. Mais lorfque nous faifons abftraction de nous-mêmes, ou quand peut-être nous nous mettons en oppofition avec celui qui nous occupe, deux fentimens, favoir, la vénération & l'amour, s'offrent alors à la fois ; fentimens dont l'expreffion propre eft très-remarquable.

(1) *Cymbeline*, *Acte III*, *fcène 3*. La traduction ne peut pas rendre la beauté de l'original.

— — — He puts himfelf in pofture
That acts my words. — — —

LETTRE XXI.

La vénération est l'admiration pour un être moral, de manière qu'en le comparant avec nous-mêmes, nous reconnoissons sa supériorité. Ce n'est que par cette comparaison que la vénération devient une affection du cœur, qui, comme telle, n'appartient parconséquent pas à la classe des affections agréables, ainsi que je m'en apperçois trop tard. Cependant il y a toujours quelque chose de satisfaisant dans l'ensemble de ce sentiment; c'est-à-dire, tant que la représentation de la perfection étrangère est plus forte que celle de notre propre imperfection; & comme, dans le cas contraire, la vénération se change dans un tout autre sentiment dont l'expression est très-différente, (par exemple, lorsqu'elle dégénère en envie & en malveillance, ou que dans son expression elle prend une nuance particulière, ce qui arrive lorsque la crainte ou la honte s'y associent) elle pourra conserver la place

que je lui ai affignée parmi les affections agréables du cœur. D'ailleurs, la forme épiftolaire n'exige pas une méthode auffi rigoureufement exacte qu'un ouvrage fyftématique.

La vénération eft autant l'oppofé de l'orgueil dans fes modifications extérieures, qu'elle l'eft par fa nature même. L'expreffion de l'un & de l'autre de ces fentimens s'opère par la même métaphore ; car tous les deux mefurent les rapports intellectuels de la fupériorité morale par ceux d'une hauteur phyfique ; mais il eft naturel de renverfer la métaphore fuivant la qualité des rapports ; & la vénération fait que l'homme s'abaiffe comme il s'élève lorfqu'il eft enflé par l'orgueil. En préfence d'un objet qui nous infpire de la vénération, non-feulement les mufcles des fourcils, de la bouche & des joues devenus moins fermes, s'affaiffent ; mais il en eft de même de tout le refte du corps, fur-tout de la tête, des bras & des genoux. Lorfque les Orientaux croifent les mains fur la poitrine, tandis que le corps s'incline, leur intention eft fans doute d'indiquer par cette nuance particulière la cordialité & la profondeur

du sentiment dont ils sont affectés ; & en serrant leurs bras fortement contre le corps, ils cherchent à désigner la crainte, qui, comme je l'ai déja remarqué plus haut au sujet de la honte, tient, de même que celle-ci, de très-près à la vénération. La raison en est facile à deviner; car lorsqu'on compare une force étrangère avec notre foiblesse, le sentiment de celle-ci fait nécessairement naître la crainte, & il nous est impossible de nous défendre de la honte toutes les fois que nous avons à redouter que l'être plus parfait s'apperçoive de nos imperfections. Ce sont aussi ces deux sentimens qui renforcent la tendance vers la séparation & l'éloignement, qui sont déja fondés sur la nature même de la vénération ; car celui qui en est pénétré se croit indigne d'un commerce plus particulier avec l'être qui lui paroît supérieur en mérite, ainsi que l'orgueilleux est persuadé du contraire à l'égard de celui qu'il place au-dessous de lui. Le premier s'éloigne donc comme celui-ci à une certaine distance, & l'espace qu'il met entre l'objet de sa vénération & lui-même devient le symbole visible de leur différence morale.

Les affections de l'orgueil & de la vénération se rencontrent dans cette seule expression ; mais cette ressemblance n'est absolument qu'extérieure ; car il y a une différence totale entre l'intention ou le motif secret du geste propre à l'une & à l'autre.

Dans une de vos précédentes lettres vous avez élevé en passant un doute contre l'assertion, que l'abaissement du corps est l'expression de la vénération adoptée par toutes les nations, tant policées que barbares. Je ne pénétrois pas alors votre opinion, mais je m'apperçois aujourd'hui que, selon vous, quelque petit peuple existant dans un coin reculé du globe, ou caché dans une île éloignée, pourroit bien faire une exception à cette règle générale ; & vous aviez sans doute en vue la petite nation aimable & intéressante d'O-Tahiti, ou je me tromperois bien fort. Je conviens que Hawkesworth donne pour l'expression de la vénération adoptée par ce peuple l'usage de découvrir la partie supérieure du corps jusqu'aux hanches sans aucune restriction (1).

. (1) Voyez l'*Histoire des derniers voyages autour du*

Mais

Mais on peut demander si c'est avec raison ; car que seroit-ce, si cette nudité, du moins suivant le sens de l'origine de cet usage, ne désignoit que la franchise, la cordialité & l'innocence, qui dévoilent le sein, pour prouver que rien de méchant, rien d'insidieux n'y est caché ? Que seroit-ce, dis-je, si l'histoire ancienne de ce peuple, mieux connue, nous offroit peut-être la véritable origine d'une coutume qui lui est particulière ? La circonstance, que ces insulaires ne voulurent absolument pas permettre que l'héritier présomptif de leur île, ainsi que sa sœur, qui lui étoit fiancée, restassent dans le fort des Anglois, & que leurs chefs eux-mêmes étoient souvent si circonspects & si retenus dans leur commerce avec ces étrangers, annonce une crainte qui donne du

monde, *L. II.* Du moment qu'on les vit venir de loin (le jeune héritier présomptif & sa sœur) Oberrea & plusieurs personnes de sa suite qui se trouvoient avec elle dans le fort, se découvrirent la tête & toute la partie supérieure du corps jusqu'aux hanches, & allèrent ainsi au-devant d'eux. Tous les autres Indiens placés hors du fort, firent la même cérémonie. Parconséquent l'action de découvrir le corps est, selon toutes les apparences, chez ce peuple, un signe de vénération & de respect.

P

poids à cette conjecture, & qui sert en même-tems à la constater (1). Quoi qu'il en soit, l'origine & la signification de la cérémonie dont il s'agit ici, sont encore enveloppées de nuages trop épais, pour qu'on puisse en déduire une objection valable contre l'universalité d'un geste qu'on trouve chez toutes les autres nations connues. Au reste, cette singularité exclud aussi peu l'expression universelle de la vénération, que l'action de découvrir la tête peut le faire dans une grande partie de l'Europe où cet usage est adopté ; & votre objection n'auroit quelque force, qu'autant que Hawkesworth & Forster assuraffent positivement que les insulaires de la mer du Sud ne s'inclinent jamais en marquant du respect ou de la vénération à leurs supérieurs ; mais ces auteurs n'avancent nulle part une pareille assertion, & il ne me seroit même pas difficile de prouver qu'ils disent plutôt le contraire.

L'amour contemple autrement que

―――――

(1) *Ibidem.* Comparez Forster, *Voyage autour du monde,* L. I, p. 251.

la vénération une perfection étrangère; car si, affectés par ce sentiment, nous en comparons les différens degrés avec ceux de notre propre mérite, animés par l'amour, nous la considérons, ou, pour mieux dire, nous l'embrassons avec le plus vif desir, suivant les rapports avantageux qu'elle a non-seulement avec notre perfection personnelle, mais aussi avec notre bonheur. La simple beauté corporelle excite déja en nous un sentiment doux & qui tient à l'amour; mais l'amour proprement dit, qu'il faut distinguer de cette passion grossière qui rapproche les deux sexes, s'attache davantage aux qualités de l'ame, particulièrement celles du cœur; & dans leur nombre il choisit de préférence celles dont les effets, ainsi que la beauté, flattent immédiatement le sentiment d'une manière agréable. Quand les charmes du corps se réunissent à ces qualités; lorsque cet impérieux penchant qui attire les deux sexes l'un vers l'autre, ou quand la tendresse des parens envers leurs enfans, qui tient de si près à ce penchant, s'y associent, alors le sentiment monte sans doute au plus haut degré, & son expression devient

plus éloquente & plus animée. Même des perfections solides, plus chères à l'esprit qu'au cœur, peuvent faire naître l'amour; mais l'expression de cette passion prend alors l'air vague d'une satisfaction tranquille & sévère : nous ferons donc mieux d'opposer ce sentiment sous le nom d'amitié ou de bienveillance, à cet autre sentiment plus caractérisé qui se distingue par une mollesse, une douceur & une tendresse qui lui sont propres & particulières.

Un philosophe anglois m'a épargné la peine de vous peindre l'expression de ce sentiment. Burke dit (1) : « Lors- » que nous avons sous les yeux des ob- » jets que nous aimons & qui nous plai- » sent, le corps, autant que j'ai pu l'ob- » server, prend l'attitude suivante : La » tête est un peu penchée d'un côté ; » les paupières se rapprochent plus qu'à » l'ordinaire ; l'œil, dirigé vers l'objet, » se meut avec douceur ; la bouche est » entr'ouverte ; la respiration est lente, » & de tems en tems coupée par un pro- » fond soupir; tout le corps est replié sur

―――――
(1) *Recherches philosophiques sur l'origine de nos idées du Beau & ▇▇▇▇*, p. 286 de la troisième édition.

» lui-même, & les bras tombent négli-
» gemment le long du corps. Tout ceci
» est accompagné d'une sensation inté-
» rieure de langueur & de défaillance ».
Ce qui suit est une remarque, qui, en
la généralisant un peu, est vraie pour
toutes les espèces d'expressions, & cette
raison m'engage à la placer ici. « Ces
» phénomènes sont plus ou moins vi-
» sibles suivant la force de la sensi-
» bilité de l'observateur, & le degré
» de beauté de l'objet ; & pour qu'on
» ne trouve pas notre description exa-
» gérée, (ce qu'elle n'est certaine-
» ment pas) il faut faire attention à
» cette marche graduée de l'expres-
» sion, qui, depuis le plus haut point de
» la beauté parfaite de l'objet, & de
» l'amour exalté au suprême degré du
» spectateur, descend jusqu'au dernier
» échélon de la médiocrité de l'un, &
» de l'indifférence complète de l'autre ».
Comme les modifications indiquées par
Burke appartiennent presque toutes à la
classe des affections physiologiques, dont
j'écarte les explications, je me bornerai
à les distinguer ici, & à faire mention,
en peu de mots, des actions, par les-
quelles se manifestent, à la ve⬛⬛ aussi

l'amitié & la bienveillance, mais principalement l'amour.

Le premier & le plus essentiel des penchans de l'amour est celui qu'Aristophane désigne dans Platon par une fiction plaisante, & cependant très-riche en idées ; savoir, le penchant de réunion & de communauté, qui, lors de la plus parfaite harmonie des ames, acquiert souvent un tel degré de force que si, suivant l'expression du comique Grec, Vulcain descendoit du ciel pour unir les deux amans, comme il assembleroit dans sa forge deux morceaux de fer à coups de marteaux, ils se trouveroient au comble de leurs vœux (1). Les amans, en se serrant les mains, ou en entrelaçant leurs bras, obéissent à ce doux penchant. C'est ce même penchant qui les attire, lorsque, se tenant étroitement embrassés, ils réunissent leurs joues & leurs lèvres brûlantes, & que, se passant mollement le bras autour du col, ils reposent alternativement la tête sur le sein l'un de l'autre. La sublime & pure amitié, dégagée

(1) Platon, *Sympos.* édit. de Wolf., *p.* 52.

de toute affection érotique, témoigne aussi son contentement intérieur, son desir d'une communication réciproque des ames, son harmonie de sentimens, d'idées & de vœux par le rapprochement & la réunion des corps : soit par un serrement de mains, par des embrassemens, par le baiser, ou par tel autre moyen que les différens peuples ont adopté à cet effet. L'habitant de Madagascar, qui ignore les expressions plus animées de l'amitié, se contente de poser sa main dans celle de son ami sans la serrer & sans embrasser celui-ci (1) ; & l'insulaire de la nouvelle Zélande, lorsqu'il veut prouver sa bienveillance, presse son nez contre celui de son ami, comme nous autres Européens joignons nos lèvres ou nos joues dans le baiser de l'amitié.

Un second penchant, également naturel, qui caractérise l'amour, est celui qui nous porte à améliorer le sort de l'objet aimé, d'augmenter ses perfections & de les mettre dans le jour le plus avantageux, d'acquérir, par

(1) *Voyages* de Sonnerat, édit. de Leipzig, *p.* 317.

des obligations qu'on lui impose, de nouveaux droits à sa bienveillance & à son affection, ou de donner par ce moyen plus de force aux qualités qui nous sont les plus chères; &, lorsqu'il plaît principalement par sa beauté d'en relever l'éclat, & d'en écarter tout ce qui pourroit en affoiblir ou cacher les charmes. — Quand Schroeder (1), dans le rôle du capitaine *Wegsort*(2), après avoir retrouvé sa fille fugitive, commence à ajouter foi aux protestations qu'elle lui fait de son innocence, on le voit d'une main tremblante, & en lui parlant avec amitié, écarter de son visage ses cheveux en désordre, que les fatigues d'une nuit passée sur pied avoient dérangés. En vous représentant seulement ce jeu en imagination, ne sentez-vous pas combien il y a de vérité, de naturel, & à quel degré il exprime les sentimens du cœur? Le tendre père, trop long-tems privé du bonheur de voir sa fille chérie, veut en jouir à son aise; il ne peut souffrir aucune ombre, aucun

(1) Célébre acteur allemand.
(2) Dans l'*Ecrin de diamans*, comédie de Sprickmann, *Acte IV, scène 7.*

obstacle qui pourroit lui cacher le moindre trait de cette figure charmante. Il voudroit pouvoir effacer jusqu'à la dernière trace du chagrin qui a navré le cœur de son enfant, avec autant de facilité que sa main caressante écarte les cheveux qui couvrent son visage. Par cette aimable sollicitude, il veut lui faire sentir quel bon père elle a le bonheur de posséder; & en lui prouvant ainsi sa confiance & sa joie, il cherche à se l'attacher de nouveau par les liens de la reconnoissance. Des traits de ce genre, qui portent l'empreinte de l'ame entière, & qui sont cependant si simples & si faciles qu'ils paroissent devoir s'offrir à tout le monde, caractérisent l'homme de génie : plus les artistes inspirés par le génie sont rares dans toutes les classes, & plus de pareils traits frappent le connoisseur.

En parlant de l'amour, je dois ajouter en passant une réflexion sur les modifications que les affections intuitives, aussi-bien que les desirs, empruntent de leur objet. L'amour, par exemple, a une propriété caractéristique, lorsqu'il consiste en une piété fervente ou en une contemplation concentrée de quelqu'objet agréable de l'imagination, qui, loin

d'être réellement préfent aux fens extérieurs, n'eft pas même fuppofé comme tel par la penfée. Une prunelle cachée derrière les paupières, avec un regard qui n'eft dirigé vers aucun point fixe, qui parconféquent eft moins brillant, & femble concentré dans l'intérieur; tandis qu'un fombre nuage couvre, pour ainfi dire, l'œil, font les traits les plus remarquables de cette nuance; traits qui finiffent par devenir à la longue un caractère permanent de la phyfionomie d'un pareil dévot ou enthoufiafte, conftamment-occupé de femblables idées. Lorfque les traits de l'accablement de la douleur fe réuniffent à ceux que je viens de décrire, l'œil morne & éteint annonce alors une fouffrance intérieure & myftique, une imagination qui couve en fecret des idées exaltées d'un genre trifte & mélancolique. On pourroit dire quelque chofe d'approchant de la vénération, ainfi que de quelques-autres modifications; mais nous avons encore beaucoup de matières importantes à traiter, dont je crois devoir m'occuper de préférence.

LETTRE XXII.

L'ESQUISSE que je vous ai tracée dans ma dernière lettre de l'expression de l'amour vous paroît donc incomplette, & selon vous je n'aurois pas dû regarder cette affection comme un doux sentiment de l'homme heureux,

--- *Cui placidus leniter afflat amor* (1);

mais plutôt comme une sensation amère & douloureuse du misérable dont elle trouble le repos :

--- *Quem durus amor crudeli tabe peredit* (2)?

Vous oubliez sans doute, mon ami, que nous n'examinons encore que les affections agréables, & que nous n'avons même voulu considérer que leurs expressions pures & simples, ainsi que leurs nuances caractéristiques & le plus exac-

(1) Tibulle, *El. L. II. El. I*, v. 80.
(2) Virgile, *Enéide*, L. VI, v. 442.

tement déterminées. Parconféquent fi celle de l'amour trifte, malheureux & prêt à s'abandonner au défefpoir prend entièrement l'expreffion d'autres affections, ou y participe du moins d'une manière très-intime, je n'ai pas eu tort de n'en pas faire mention, principalement ici. Je puis de même, à ce que je crois, paffer fous filence l'eftime; car l'expreffion de ce fentiment, ainfi qu'un coup-d'œil rapide jetté fur le deffin de le Brun le prouvera, n'a aucun caractère propre & diftinctif : empruntée de la vénération, elle eft feulement plus modérée, & une certaine affurance franche, quoique modefte, y prend la place de la crainte refpectueufe.

Commençons l'examen des affections intuitives défagréables par les fentimens qui font oppofés à la vénération & à l'orgueil; favoir, le mépris & la honte. Le premier de ces fentimens confifte à ravaler les autres au-deffous de nous-mêmes, en concevant une plus haute idée de nos perfonnes, de nos qualités, & de nos idées que de celles d'autrui. Le fecond confifte à nous rabaiffer nous-mêmes dans l'efprit des autres, en trouvant qu'une de nos imperfections

ou de nos foiblesses leur est connue. Si à ce rabaissement s'allie l'idée que l'imperfection étrangère ou l'opinion défavorable des autres à notre égard peut avoir une influence réellement nuisible pour nous, alors ces sentimens cessent d'être purs, quoiqu'ils ne changent pas absolument de nature. La crainte se mêle à la honte ; la haine & la malveillance au mépris. Je dois vous avertir qu'il ne s'agit ici que des expressions pures, & que je ne considère parconséquent le mépris & la honte qu'en tant qu'un jugement défavantageux, sans l'idée concomitante de quelqu'influence nuisible & réelle, en est l'origine.

Le jeu du mépris est la bouffissure de l'orgueil ; toute la différence qu'il y a entre ces deux sentimens, c'est que ce dernier est plus occupé des perfections personnelles, & l'autre des imperfections d'autrui. Les autres marques du mépris sont de détourner le corps & de se présenter de côté, de lancer d'un air fier un regard rapide, & quelquefois aussi jetté négligemment par-dessus l'épaule, comme si l'objet n'étoit pas digne d'un examen plus at-

tentif & plus férieux ; il arrive fouvent qu'on y affocie l'expreffion du dégoût indiqué par un froncement du nez & une légère élévation de la lèvre fupérieure; & quand celui qu'on méprife paroît avoir une idée trop avantageufe de lui-même, & vouloir oppofer de la fierté à notre jugement, l'œil le mefure alors d'un air railleur, tandis que la tête fe penche un peu de côté, comme fi, de fa hauteur, l'on avoit de la peine à appercevoir toute la petiteffe de l'homme; les épaules s'élèvent, un rire dédaigneux & mêlé de pitié annonce le contrafte qu'on remarque entre notre grandeur imaginaire & fa petiteffe réelle. Si les objets qui excitent notre mépris ne font pas des êtres penfans, mais des chofes inanimées (quoique ces chofes ne foient méprifées communément que par leurs rapports avec certaines perfonnes) nous exprimons le peu d'intérêt qu'elles nous infpirent, en faifant femblant de vouloir les repouffer ou jetter loin de nous ; & nous appliquons figurément ces expreffions aux objets moraux, aux idées, aux fentimens, aux caractères, &c. Une des expreffions les plus fenfibles du mépris eft de négliger l'interlocu-

teur, de traiter avec indifférence sa personne, ses actions, ses passions ; soit en restant dans une tranquillité parfaite, soit en s'amusant à de petites occupations, de manière à lui faire croire qu'on paroît avoir oublié sa personne & ce qui l'intéresse, au point même de ne plus se souvenir de sa présence. Cette indifférence devient insupportable, lorsque, animé par son objet, on est presque hors de soi-même ; car manquer son but après qu'on a rassemblé toutes ses forces pour l'atteindre, & le manquer de la manière la plus humiliante, en n'excitant même pas la plus légère attention, est une espèce d'anéantissement de notre propre mérite & de notre existence. De-là vient cet effet frappant du contraste, lorsqu'un acteur continue tranquillement ses occupations, soit en feuilletant un livre, en prenant du tabac avec un air d'indifférence, en rajustant son habillement, ou en frédonnant une chanson enjouée ; tandis que son interlocuteur, transporté de fureur, est prêt à se déchirer lui-même.

Le jeu de la honte varie, comme celui du mépris, suivant la différence

des circonftances : tantôt, par exemple, elle fait prendre la fuite, & tantôt elle nous fait tenir ferme, fuivant que l'un ou l'autre parti nous paroît le plus propre à mafquer notre foibleffe découverte. La Nymphe, furprife au bain, fuit d'un pied léger avec fes vêtemens ramaffés à la hâte, vers le prochain boccage, pour échapper aux regards indifcrets du Satyre curieux. Celui qu'on accufe d'un défaut moral, cherche à cacher fa foibleffe, & à détruire, par fa préfence, l'opinion défavantageufe qu'on pourroit en concevoir à fon égard ; &, fuivant que fa faute eft plus ou moins publique, fon impudence & fa diffimulation plus ou moins grandes, fon interlocuteur plus ou moins indifférent ou refpectable, il manifefte le defir d'en prévenir le jugement défavorable par toutes fortes de mouvemens confus & d'excufes balbutiées ; ou il avoue fon impuiffance à fe fouftraire à l'affront mérité, par une attitude roide & immobile, accompagnée d'un filence morne & d'un découragement complet. Vous avez vu quelquefois, je penfe, des gens d'un efprit borné, qu'une honte vive & méritée a rendu immobiles comme des

<div style="text-align:right">ftatues</div>

statues, au point de ne pouvoir avancer ni reculer. Le sentiment très-désagréable de leur foiblesse découverte, entretenu & augmenté à chaque instant par la présence du témoin, leur fait desirer un prompt éloignement ; mais ils sont en même tems tourmentés de la crainte de s'avouer coupables par leur retraite ; ils voudroient dire quelque chose pour leur défense, s'ils ne redoutoient pas d'aggraver le mal, & d'ajouter, par des excuses maladroites, de nouveaux motifs au mépris qui les accable. Cette irrésolution les assujettit dans leur attitude peinée & à demi renversée ; ils sentent bien la sotte figure qu'ils font ; mais après avoir cherché vainement les moyens de se tirer d'embarras, ils finissent par tirailler quelque partie de leur vêtement, ou par tourmenter le chapeau qu'ils tiennent à la main. Qu'on leur ordonne de s'éloigner, & l'on verra qu'ils obéiront à regret & à pas traînans ; ou même, sans se mettre en mouvement, ils attendront qu'on les pousse, pour ainsi dire, hors de la place qu'ils occupent. Cette obstination de ne point en venir à un aveu, & de ne point se soumettre au mépris, dure autant que le désir de

s'arracher à cette situation pénible, & devient plus roide & plus opiniâtre à proportion que leur propre foiblesse se dévoile davantage, & que l'opinion défavorable qui en résulte se manifeste d'une manière plus décidée & moins équivoque.

Au reste, il y a une chose qui est au-dessus des forces de l'homme livré à la honte, quelque desir qu'il ait de se souftraire au mépris; il lui est impossible de fixer d'un œil franc & décidé une personne dans le regard de laquelle il veut chercher à lire le jugement qu'elle porte de lui, & si sa foiblesse est connue; dès ce moment, il ne jette qu'un coup-d'œil furtif & de travers, semblable à un espion timide & toujours préparé à la fuite, qui connoît le danger dont il est menacé si on le prend sur le fait, & qui ne se sent ni le courage ni l'adresse de s'en garantir. L'homme honteux n'ignore pas que l'air de son visage, en général, & surtout ses yeux, expriment de la manière la plus sûre & la moins équivoque le sentiment intérieur qui l'agite; & comme il lui importe de ne pas trahir sa propre turpitude, il cherche à cacher

à tout obfervateur habile des témoins qui peuvent dépofer contre lui, & à commander à fes propres regards, toujours prêts à trahir fon fecret. Du moment que fa foibleffe s'eft montrée trop à découvert, & que le jugement de celui qui l'obferve ne fouffre plus de doute; dès ce moment, dis-je, fes regards fe fixent fubitement vers la terre, & le defir de fe juftifier n'a plus affez de force pour les faire relever jufqu'à la hauteur du vifage de fon adverfaire, & moins encore jufqu'à celle de fes yeux; car quelque grand que puiffe être ce defir, la crainte de fe trahir entièrement le maîtrife; de forte qu'il doit avoir une répugnance infurmontable à acquérir une connoiffance complette des penfées & des fentimens de fon interlocuteur, qui, par le jeu de fes mines manifefteroit avec tant de certitude fon mépris. Une femme laide & coquette craint moins de rencontrer une glace fidelle, que l'homme que la honte domine ne redoute des yeux dans lefquels il s'attend à voir tous fes défauts imprimés d'une manière auffi exacte que frappante. Rien n'eft donc plus fenfible à l'homme accablé de honte,

que de voir que l'on cherche à rencontrer son regard : il baisse & colle, pour ainsi dire, son visage contre sa poitrine; son col se roidit comme s'il vouloit résister contre les efforts qu'on pourroit faire pour relever sa tête, & il détourne ses yeux timides ou les cache même derrière les paupières. — Toutes ces observations nous démontrent jusqu'à l'évidence la vérité de cette maxime d'Aristote : « La honte est dans les » yeux (1) ».

Je ne dirai rien de la rougeur des joues, qui est une autre expression physiologique de la honte. Vous pouvez consulter le passage cité d'Aristote, si vous avez envie d'en avoir une explication bien exacte. Ce que les physiologues disent de certains entrelacemens des nerfs, qui tantôt affectent diversement les artères de la tête, tantôt y accumulent le sang ou l'en écartent, peut être très-vrai; mais cela ne sert nullement à résoudre la question que nous traitons ici; car il ne s'agit pas de savoir si le mécanisme du corps peut rendre

(1) *Problemat. Sect.* XXX, *Quæst.* 3.

la pâleur & la rougeur possibles, & de quelle manière cela se fait; mais pourquoi ce mécanisme est mis en jeu dans les passions. Je suis enchanté que la forme de notre correspondance, & la déclaration que j'ai faite plus haut me dispensent d'entrer dans des recherches à cet égard; car il est aussi facile de s'y livrer, qu'il seroit mal-aisé de ne s'y pas égarer, à cause de l'obscurité de la matière.

LETTRE XXIII.

La haine & le mépris, la honte & le repentir peuvent se trouver ensemble; mais on peut aussi mépriser sans haine, & avoir de la honte sans repentir; c'est-à-dire qu'on peut avoir du mépris pour une imperfection qu'on remarque dans autrui, mais qui ne peut pas être nuisible à nous-mêmes ni aux personnes que nous aimons, sans que cette mauvaise qualité excite notre haine; & de même l'on est honteux, sans cependant avoir du repentir, lorsqu'on ne voit dans sa propre imperfection qu'une foiblesse, dont

l'abfence feroit peut-être un plus grand défaut, & dont on eft feulement fâché que les autres aient une idée trop claire & trop vive. Les affections désagréables que je me propofe d'examiner dans cette lettre font d'une autre nature ; elles naiffent de la repréfentation qu'on fe fait de maux réels qui nuifent à notre bonheur, & qui pourroient le détruire. Je n'en trouve que quatre à diftinguer par rapport à l'art du comédien, dont deux fe rapportent à la caufe, & deux au fentiment du mal.

Les deux premières de ces affections, qui ont rapport à la caufe du mal, ne font que des defirs muets, qu'on cache, dont on arrête l'activité, & qu'on n'apperçoit peut-être auffi que d'une manière confufe ; elles nous portent à attaquer l'objet qui les infpire, ou à nous en détacher avec effort. La crainte proprement dite ne leur donne pas toujours naiffance ; une forte d'eftime accordée à celui qui nous offenfe influe affez volontiers fur nos fentimens ; quelquefois des égards qu'on fe doit à foi-même font impreffion fur notre manière de penfer ; mais fouvent auffi nous fommes gouvernés par d'autres confidérations

tout-à-fait différentes, fondées sur le mépris ou sur l'estime & l'attachement qu'on a pour la personne de qui nous avons à nous plaindre. Lorsqu'un homme est chagriné par une femme qu'il aime ; quand une personne illustre par son rang & par ses qualités personnelles se trouve insultée par un homme du peuple ; tous les deux commandent à leur colère, prête à éclater : l'un par amour pour sa compagne, l'autre pour ne pas se compromettre ; & tous les deux, en luttant ainsi contre leur colère, qu'ils concentrent ou étouffent dans l'intérieur de leur ame, peuvent pâlir & trembler, comme s'ils étoient réellement saisis de crainte. Ce sentiment pourroit être rendu par *fâcherie*, dénomination qui exprime ce mélange de colère & de ce je ne sais quoi, dont je cherche inutilement le mot propre. Vous avez trouvé dans ma dix-septième lettre la description des modifications extérieures de cette affection, sur-tout dans les passages que j'ai empruntés des meilleurs philosophes & des auteurs les plus estimés. Mendelssohn y donne à ce sentiment le nom de *chagrin*, causé par une offense ; dénomination dont je ne suis pas satisfait, parce qu'elle

n'indique pas l'essence de cette affection, & sa différence avec celles qui lui sont opposées, aussi exactement que je le desirerois à présent. Le mot chagrin n'exprime pas comme celui de fâcherie le rapport à la cause du sentiment désagréable; puisque, craintifs ou indulgens, le chagrin nous porte à nous éloigner de l'objet qui le cause, tandis que la fâcherie nous dispose plutôt à nous en approcher & même à l'attaquer. Je me rappelle encore que ce dernier sentiment se change en haine, lorsqu'on reconnoît un être moral pour la cause de sa situation malheureuse; mais le jeu de cette haine n'a rien de particulier, excepté que, lors de la présence de l'objet qu'on hait, le regard courroucé se porte sur lui, tandis que le corps s'en détourne avec un mouvement de colère.

Je suis obligé d'entrer dans de plus grands détails à l'égard des deux autres espèces d'affections désagréables qui se rapportent au sentiment du mal. Je les nomme *souffrance* & *abattement*, ou *mélancolie*. La souffrance est une affection inquiète & active qui se manifeste par la tension des muscles.

C'est une lutte intérieure de l'ame contre la sensation douloureuse, & un effort de la surmonter & de s'en débarrasser. L'abattement ou la mélancolie, est, au contraire, une affection foible & passive : c'est un relâchement total des forces, une résignation muette & tranquille, sans résistance ni contre la cause, ni contre le sentiment même du mal. La cause du mal est ou supérieure à nous, ou elle ne peut plus être repoussée ; aussi ne voulons-nous pas, ou, pour mieux dire, ne pouvons-nous pas penser à la vengeance. Le sentiment du mal a déja lassé notre résistance & affoibli nos forces, parconséquent il a déja perdu de sa violence. Le premier sentiment de Niobé, privée de ses enfans, fut l'étourdissement ; le second, la fureur de la douleur portée au suprême degré ; le troisième seulement fut l'abattement ou la mélancolie ; car les dieux, émus de pitié, ne la changèrent en rocher qu'après qu'elle fut de retour dans sa patrie.

Cicéron est d'avis que, par cette fiction de la métamorphose de Niobé, on a voulu indiquer le silence éternel

de la tristesse (1), & cette explication me paroît assez naturelle pour être adoptée. Voyez, au reste, si l'on ne pourroit pas en donner une autre plus convenable à l'art du geste. Il me semble que l'immobilité est une qualité que l'aspect d'un rocher offre plus facilement à la pensée que le silence ; & une douleur pleine & profonde, telle qu'on doit se représenter celle d'une mère si cruellement privée de tous ses enfans, est en effet immobile ; elle est plongée toute entière dans la représentation de son malheureux sort ; & ainsi que l'ame fixe, pour ainsi dire, d'un œil hagard cette seule idée, le corps entier, suivant une analogie qu'on a déja remarquée souvent, conserve aussi une seule & même attitude (2). Un

―――――――――――

(1) *Tuscul. Quæst. L. III*, c. 26. *Niobe fingitur lapidea, propter æternum, credo, in luctu silentium.*

(2) Comparez Ovide, *Métamorph. L. VI, Fab. 3*, v. *303-309*, où la métamorphose de Niobé est aussi expliquée par l'immobilité, mais lors de son premier abasourdissement.

Diriguitque malis. ―― ――
―― ―― *Lumina mæstis*
Stant immota genis : nihil est in imagine vivi. ――
Nec flecti cervix, nec bracchia reddere gestus,
Nec pes ire potest. ―― ―― ――

autre terme de comparaison, qui ne me paroît pas moins juste, est l'insensibilité; car une mélancolie profonde & livrée à ses idées sombres est indifférente à tout ce qui l'entoure; elle ne prend garde ni aux actions, ni aux discours d'autrui, & il n'y a aucun objet qui puisse l'engager à élever ses regards fixés vers la terre. Quelques-unes des belles situations de *Clémentine*, dans *l'histoire de Grandison*, expliqueront ceci mieux que les exemples que je pourrois emprunter du théâtre. Avec quelles vives instances le Général ne doit-il pas prier sa sœur, jadis si complaisante : « Ne nous dédaignez pas ! » N'ayez point pour nous du mépris ! Si » vous nous aimez encore, honorez-nous » d'un regard amical » (1) ! Et lorsque, se rendant à sa prière, elle est prête à sourire. ⸺ ⸺ Mais ai-je besoin de rappeller ces traits à un lecteur passionné de *Grandison*, qui certainement sait ce roman par cœur ?

Le commencement de cette immobilité & de cette insensibilité qui se ma-

―――――――――――――――――

(1) Histoire de Sir Charles Grandison, Tome V, L. 1.

nifeftent lorfque la mélancolie eft parvenue au fuprême degré, s'annonce déja dès le principe par une certaine nonchalance & froideur. Tout s'affaiffe dans l'homme trifte : la tête foible & lourde tombe du côté du cœur ; toutes les jointures de l'épine dorfale, du col, des bras, des doigts, des genoux font lâches ; les joues font décolorées, & les yeux dirigés vers l'objet qui caufe la trifteffe ; ou s'il eft abfent, les regards font fixés vers la terre ; tout le corps même s'y penche :

Ad humum mœror gravis deducit (1) ;

le mouvement de tous les membres eft lent, fans force & fans vie ; la marche eft embarraffée, lourde & fi traînante qu'on diroit que des liens empêchent les jambes de faire leurs fonctions ; toutes les expreffions des autres fentimens, fur-tout des fympathiques, perdent de leur vivacité ; le defir de plaire ceffe avec l'intérêt qu'on ne prend plus aux objets environnans ; l'extérieur eft

───────────

(1) Horat. *De arte poeticâ*, v. 110.

négligé, comme l'habillement d'*Hamlet*, lorsqu'avec le pourpoint ouvert, sans chapeau sur la tête, avec des bas tombant en désordre sur la cheville des pieds, il entre chez *Ophélie* (1), ou comme le costume d'*Antiphile*, suivant la peinture que Syrus en fait :

--- --- --- *Offendimus*
Mediocriter vestitam veste lugubri ---
Sine auro ornatam, ut quæ ornantur sibi,
Nulla mala esse re expolitam muliebri :
Capillus passus, prolixus, circum caput
Rejectus negligenter. --- (2).

―――――――――――――――――――

(1) *Acte II, scène* 1.

(2) Térence, *Heautontim. II, Scène* 3, *v.* 44. 50. En relisant ce passage, je trouve que Syrus veut seulement indiquer à Clinias, que pendant son absence sa maîtresse n'a pas pensé à faire d'autres conquêtes ; parce qu'elle n'auroit pas tant négligé sa parure, si elle n'avoit eu ce dessein. Cependant la suite prouve que la mélancolie de cette belle avoit aussi beaucoup de part à cette négligence ; on s'en convaincra en lisant les vers 62-66.

Cl. ― ― *Quid ait, ubi me nominas ?*
Syr. Ubi dicimus, redisse te & rogare, uti
Veniret ad te : mulier telam deserit
Continuo & lacrumis opplet os totum sibi :
Ut facile scires, desiderio id fieri tuo.

Ajoutez à ces traits la pâleur des joues, la tête souvent légèrement soutenue par la main à la hauteur du front, les yeux couverts dans cette attitude par les doigts, l'amour de la folitude & de l'ifolement, la bouche ouverte, la refpiration lente & filencieufe, entrecoupée de tems en tems par de profonds foupirs, & vous en aurez affez pour former l'image de la mélancolie avec de petites nuances très-variées, mais toujours reffemblantes en général. Vous me difpenfez fans doute de vous donner l'explication de ces traits ; on les comprend tous très-facilement lorfqu'on examine la nature même de cette affection, fur-tout leur analogie avec la fituation de l'homme livré à la trifteffe, qui aime tant à s'attacher à une feule repréfentation, dont les idées, avancent fi lentement d'un figne caractériftique à un autre, & qui renonce fi complettement & fi volontairement (à caufe de l'efpèce de douceur attachée à la force de fa trifteffe) à toute efpèce de réfiftance contre le fentiment du mal dont il eft accablé (1).

(1) Voyez Planche XX, fig. 2.

Vous trouverez tout cela autrement prononcé dans l'affection de la souffrance, à quelques légères ressemblances près. Ici les mines & les mouvemens décèlent ensemble l'inquiétude, & le combat intérieur de l'ame avec le sentiment douloureux du mal. L'homme qui souffre n'est plus, comme le mélancolique, foible & abattu; il est oppressé, il éprouve des angoisses; les angles des sourcils s'élèvent vers le milieu du front ridé, & vont, pour ainsi dire, au-devant du cerveau troublé & agité par une forte tension; tous les muscles du visage sont tendus & en mouvement; l'œil est rempli de feu, mais ce feu est vague & vacillant; la poitrine s'élève rapidement & avec violence; la marche est pressée & pesante, tout le corps s'allonge, s'étend & se contourne, comme s'il avoit un assaut général à soutenir; la tête, jettée en arrière, se tourne de côté en portant un regard suppliant vers le ciel; les épaules s'élèvent avec une violente contraction; (mouvement facile, parconséquent assez ordinaire à de moindres degrés de souffrance, comme à la pitié & à la plainte ironique) tous les muscles des

bras & des pieds se roidissent ; les mains fermées, qui se tiennent avec force, se quittent, & souvent elles se retournent en se détachant du devant du corps, ou elles pendent vers la terre avec les doigts fortement entrelacés (1). Lorsqu'enfin les pleurs inondent le visage, ce ne sont pas les larmes pleines, gonflées & isolées qui s'échappent des yeux de l'homme qui n'a pu assouvir sa colère ; ce ne sont pas non plus les larmes douces & taciturnes du mélancolique qui coulent d'elles-mêmes des vaisseaux pleins & relâchés ; c'est un torrent, qu'une commotion visible de la machine entière & des secousses convulsives de tous les muscles du visage expriment avec force des glandes lacrymales.

 La souffrance étant par sa nature si active & si inquiète, vous comprendrez facilement que dans ses attaques médiocrement fortes, l'homme qui souffre doit se livrer à toutes sortes de mouvemens indéterminés ; & que, s'agitant en tout sens sur son siège, il s'élancera tantôt

(1) Voyez Planche XX, fig. 1.

en suivant des directions irrégulières; tantôt il errera à l'aventure, tourmenté par une anxiété secrète. L'individu qui souffre ressemble au malade, qui, éprouvant dans toutes les situations des inquiétudes & un mal-aise, espère sans cesse d'en trouver enfin une plus commode; mais qui, se tournant de côté & d'autre, la cherche toujours sans jamais en jouir. Lorsque la souffrance va jusqu'au désespoir, alors ces mouvemens irréguliers causés par une anxiété intérieure, deviennent violens: dans cet état l'homme se jette à terre, il se roule dans la poussière, s'arrache les cheveux, se déchire le front & le sein. --- Je me rappelle de vous avoir déjà donné, dans une de mes précédentes lettres, des exemples qui viennent à l'appui de cette observation, & d'y avoir ajouté l'explication, qu'une réflexion rapide peut offrir à tout le monde. Cléopatre & Œdipe furent tous les deux les auteurs de leurs infortunes; ils tournèrent leurs mains contre eux-mêmes avec la même fureur que la colère met à punir l'offense; ne devroit-on pas croire parconséquent que la colère, causée par leurs propres folies, ait armé leurs mains pour s'en punir?

R

Mais nous avons vu que lors même qu'aucune idée de repentir n'a lieu, & que l'homme, pleinement convaincu de la juſtice de ſa cauſe, dirige entièrement l'attaque vers celui qui l'a offenſé, & dont il veut la deſtruction ; qu'alors auſſi il exerce ſa fureur ſur lui-même, au défaut du véritable objet de ſa vengeance. Nous voyons donc pourquoi dans les ſouffrances brûlantes & inſupportables le même effet a lieu, ſans que l'homme ſoit pour cela animé de colère contre lui-même (dont, en général, on ne peut pas ſe faire une idée trop nette) ni contre les autres. A qui, en effet, une épouſe malheureuſe s'en prendroit-elle dans le premier tumulte de ſes affections, lorſque, près du tombeau de l'objet de ſon amour, & déchirée par le ſentiment douloureux de ſa perte, elle s'arrache les cheveux ? Cependant une certaine uniformité d'effets en préſuppoſe une dans la cauſe ; & à quelle cauſe commune pourroit-on attribuer les violences que le repentir, la vengeance & la douleur déterminent l'homme à exercer ſur lui-même ? A mon avis, dans chacun de ces cas elles ne ſont autre choſe que les explo-

sions de la douleur, que les efforts de l'ame, par lesquels elle cherche à se débarrasser de l'idée insupportable d'un mal, ainsi que des sensations désagréables causées par les effets physiques de cette idée. Cette dernière circonstance me paroît démontrée, parce que la tête, le front, le sein, les joues, & les flancs sont principalement exposés à l'attaque ; qui se fait donc précisément sur les parties dans lesquelles les passions font le plus fermenter le sang, & où elles causent les émotions les plus fortes dans le système nerveux. Il semble que l'ame cherche à appaiser le tumulte intérieur du sang en lui faisant jour ; & quand même le desir qu'elle a de se soulager lui cause une nouvelle douleur, parce qu'elle le satisfait avec trop d'impétuosité, cette douleur produit cependant un bon effet, en ce qu'elle détourne pour quelque tems l'attention du mal le plus insupportable en la dirigeant vers un autre d'une nature différente. La critique de Bion étoit donc plus spirituelle que solide, lorsque l'action d'Agamemnon, qui, dans l'*Iliade*, s'arrache les cheveux, lui parut ridicule & déplacée. Il est certain que ce n'est point par une tête chauve qu'on

soulage la douleur, mais bien par l'action par laquelle on se dépouille de ses cheveux (1). Les violences causées par une conscience déchirée de remords ont encore un motif plus fin, qui paroît si important au philosophe romain; c'est-à-dire, que la pensée d'une justice exercée sur soi-même tranquillise & console en quelque sorte l'ame. A force égale, l'affection du repentir agira en pareils cas avec plus de douceur que celle de la colère, parce que dans la première l'homme a son propre individu pour objet immédiat; tandis que dans l'autre, pensant d'abord à celui dont il a reçu une offense, il est rejetté ensuite sur ses propres imperfections physiques & morales par l'impossibilité d'assouvir sa vengeance.

Mais, me demanderez-vous, quelle raison plausible peut-on alléguer de ce que les insulaires d'O-Tahiti ne croient pas donner une plus forte preuve de

(1) Cicéron à l'endroit cité. —— *Hinc ille Agamemno Homericus & idem Accianus.* —— *Scindens dolore identidem intonsam comam.*

In quo facetum illud Bionis, perinde stultissimum regem in luctu capillum sibi evellere, quasi calvitio mœror larvaretur.

leur joie au retour d'un objet chéri ; qu'en se meurtrissant le sein, en s'arrachant les cheveux, & en se blessant à la tête, aux mains & au corps ? C'est ainsi que la mère d'Omaï, en revoyant son fils, se déchira de la manière la plus cruelle avec une dent de requin, tellement que son sang ruisseloit de tous côtés (1). A mon avis, les violences exercées sur soi-même ne sont, dans ce cas, comme dans la colère, que des efforts pour faire jour à une sensation désagréable & insupportable. La joie immodérée n'est-elle pas une sorte de souffrance pour l'Européen policé, dont le sang est moins bouillant, & qui, en général, n'a que des passions tranquilles ? Et le tumulte qu'elle excite dans son intérieur ne peut-elle pas le faire tomber en foiblesse ? Maintenant si l'on réfléchit à la violence des passions d'un peuple à demi barbare, qui habite un climat où les phénomènes moraux sont aussi impétueux que ceux du monde physique, & où les passions, semblables à un coup de vent, com-

(1) Forster, *Journal du voyage dans la mer du Sud, en 1766-1780.*

pensent la brièveté de leur durée par leur intensité ; si l'on réfléchit, dis-je, à toutes ces circonstances, quelle explosion d'une joie immodérée pourra encore surprendre ? Les voyageurs rapportent que le visage des O-Tahitiens offre des expressions infiniment plus fortes de toutes les affections de l'ame qu'on n'en remarque sur nos physionomies. Il est donc naturel de penser que leurs actions passionnées sont déterminées par un sang si bouillant & si impétueux, qu'il seroit difficile de nous en former une idée.

Je viens de parler des affections désagréables de la même manière que j'ai parlé de celles qui sont agréables, en les prenant dans les degrés supérieurs, où leur expression est la plus forte & la plus éloquente. J'ai tâché en même tems de peindre celles qui sont pures & simples, & non pas celles qui offrent différentes nuances, qu'elles empruntent si souvent les unes des autres. L'examen de ces nuances, s'il me paroissoit nécessaire, appartiendroit à la théorie de l'expression composée, dont il sera question par la suite; mais des motifs, que vous approuverez sans doute, m'engagent à les passer ici entièrement sous silence.

LETTRE XXIV.

Je commencerai cette lettre par une petite remarque que je n'ai pu placer ailleurs : il me reftera affez de tems pour répondre à l'objection que vous me faites fur la manière incomplette dont, jufqu'à préfent, j'ai traité mon fujet, ou de vous donner gain de caufe fi je ne trouve rien de valable à y oppofer.

La remarque dont il s'agit a déja été faite par Garrik, & chaque amateur du théâtre, qui a de la fenfibilité & un coup-d'œil jufte, pourra la faire également ; mais je ne me rappelle pas de l'avoir trouvée quelque part généralifée ; cependant plus je fréquente le théâtre, & plus je trouve qu'elle eft applicable en mille occafions ; & que, transformée en un confeil général, elle peut devenir très-utile aux acteurs.

Garrik doit avoir dit un jour à un comédien françois, qui lui demandoit fon avis fur la manière dont il avoit joué dans une pièce : « Vous avez rempli

» le rôle d'ivrogne avec beaucoup de
» vérité ; & , ce qui eſt très - difficile
» à réunir dans de pareils rôles, avec
» beaucoup de grace. Mais permettez
» moi de faire une petite obſervation cri-
» tique , c'eſt que votre pied gauche
» étoit trop à jeun ». En nombre
d'occaſions je ferois tenté d'en dire
à-peu-près autant à certains acteurs :
« Suivant mes foibles connoiſſances,
» vous avez rendu juſqu'à l'illuſion tel
» paſſage, telle ſituation, telle ſcène » ;
(car rarement me ſeroit - il permis de
parler de l'enſemble d'un rôle) « vous
» avez parfaitement imité l'ivreſſe de
» la paſſion dont vous deviez être ani-
» mé; mais votre pied , votre main,
» votre œil, votre col , votre bouche
» (ou telle autre partie que j'aurois
» trouvée en défaut) étoit trop à jeun ».
Ne penſez - vous pas comme moi
qu'une pareille application & extenſion
de la critique de Garrik ſeroient en
effet fondées ? Comme l'ivreſſe phyſique
attaque tout le ſyſtême nerveux du ſom-
met de la tête juſqu'au bout des pieds,
il doit, à mon avis, en être de même
de l'ivreſſe morale des affections ; car
l'homme n'a qu'une ame , qui modifie

tout fon corps; ainfi quand une affection fimple dirige toutes les forces de l'ame vers un feul point, & que les idées & les fentimens font parfaitement à l'uniffon, alors tout le corps doit en partager l'expreffion, & le mouvement de chaque membre doit y coopérer. Si, comme je le crois, ce raifonnement eft clair, & fi l'obfervation attentive de la manière dont les affections réelles s'expriment dans la nature peut en conftater la vérité, que dirons-nous du jeu de tant d'actrices, qui, paroiffant fupplier avec inftance, jettent le corps en avant, tandis que leurs bras croifés gardent l'attitude ordinaire du repos ? Quel jugement porterons-nous de tant d'autres, qui, en courant, fouvent avec les bras tendus, au-devant d'un objet ardemment défiré, ne dérangent pas pour celà la direction verticale du corps ? Comment qualifierons-nous le jeu d'un acteur dans le rôle d'*Azor*, qui, chagrin de fa figure hideufe & repouffante, laiffe tomber triftement la tête & les bras ; tandis que fa démarche, bien loin d'être feulement tranquille ou animée, devient, au contraire, courageufe, fière & provoquante?

Il me feroit facile d'accumuler ici des exemples de pareils contrefens ; mais je ne veux mortifier perfonne, ni donner lieu à des applications malignes : j'aime mieux, à l'occafion du rôle d'*Azor* dont je viens de parler, ajouter à ce confeil général un autre plus particulier relativement à l'enfemble du jeu. La démarche que j'ai critiquée dans cet acteur paroît lui être naturelle ; en s'obfervant avec attention & avec impartialité, il auroit certainement trouvé qu'à cet égard il pouvoit le moins s'abandonner à lui-même, & que cet extérieur, devenu défectueux par une mauvaife habitude, méritoit principalement d'être furveillé. D'autres contractent, par une nonchalence habituelle, une démarche lourde & traînante ; & je me rappelle d'avoir vu un acteur, qui, en jouant un rôle plein de colère & de la plus vive inquiétude, accéléroit à la vérité un peu fa marche ; mais en élevant fi foiblement les pieds, qu'à chaque pas on entendoit la femelle de fes brodequins glifler fur les planches. D'autres encore ont le défaut naturel d'un col trop courbé, d'une tête penchée de côté ; &, faute d'y prendre

garde, ils manquent toutes les expreſſions qui demandent un port de tête dégagé & droit. Leur joie la plus vive, par exemple, paroît foible, honteuſe, & quelquefois même ſimulée. Il eſt très-poſſible que des acteurs, dont le phyſique eſt défectueux, ne puiſſent jamais exprimer parfaitement quelques affections de l'ame ; mais que demande-t-on du comédien : eſt-ce de jouer ſes rôles avec les défauts qu'il tient de la nature ou de ſes mauvaiſes habitudes, ou doit-il chercher à atteindre le ſuprême degré de la perfection, & l'idéal ſublime de l'expreſſion ? Si tel eſt ſon devoir, en quoi conſiſtera cet idéal ? Sans doute dans l'harmonie la plus complette & la plus ſcrupuleuſement exacte de tous les mouvemens, & dans la manière dont chaque paſſion donnée modifiera un corps exempt de tous les défauts naturels ou contractés par l'habitude. Il faut donc que l'acteur, en étudiant un rôle, ne ſe contente pas de réfléchir, en général, ſur la véritable expreſſion de chaque paſſion, mais il doit chercher avec ſoin à connoître quelle part pourroit y avoir une partie de ſon corps dont il connoît la défectuoſité, ſoit par

ses propres observations, soit par le jugement de ses amis, qui, si son amour-propre ne repousse pas tout conseil salutaire, ne tarderont pas à l'en instruire. Eclairé d'une manière ou d'une autre, il doit s'attacher ensuite à habituer cette partie défectueuse à mettre de la vérité & de la souplesse dans ses mouvemens; & quand même il sera parvenu à en maîtriser l'emploi, il n'en doit pas moins veiller principalement sur cette partie avec la plus grande attention quand il est sur la scène, autant que l'expression de la passion donnée pourra le lui permettre. Ekhoff, courbé par la vieillesse, n'oublia jamais le caractère des rôles de fierté & de noblesse qu'il avoit à jouer : tant que le regard du spectateur pouvoit le suivre jusque dans la coulisse, on le voyoit porter fièrement sa tête altière, & ce n'étoit absolument que lorsqu'il se trouvoit hors de la vue du public qu'il redevenoit tout-à-coup le vieillard décrépit & courbé sous le poids des ans qu'on n'auroit pas soupçonné être l'acteur qu'on venoit de voir sortir de la scène.

Il ne suffit pas que l'harmonie la plus parfaite existe entre tous les mem-

bres du corps & entre tous les traits du visage, pour rendre l'expression d'un sentiment ; mais il faut aussi que cette harmonie soit proportionnée au degré de force & de vivacité de ce sentiment. Si le desir se manifeste trop par le jeu des bras, & trop peu par le mouvement des pieds ; si l'effroi ne fait pas ouvrir assez la bouche & les yeux, tandis que le corps est presque renversé, & que les bras, élèvés avec rapidité, restent immobiles ; si la colère ne fait pas froncer assez le front, & laisse appercevoir la tranquillité sur les lèvres, pendant que les pieds frappent la terre avec fureur, &c. ; l'illusion & tout effet quelconque cessent subitement pour celui qui apperçoit ce défaut d'harmonie, & l'acteur se retrouve devant ses yeux, tandis qu'il ne devroit voir que le personnage. Vous devez avoir remarqué nombre d'exemples de pareilles incohérences dans l'expression, principalement sur ces visages où brillent trop tous les charmes de la jeunesse. Il y a des fronts qui ne se rident jamais, des lèvres qui ne sauroient s'abattre, & des yeux qui ne peuvent sortir de leurs orbites ; en un mot, il y a des

physionomies pleines & arrondies, sur lesquelles certaines affections se peignent avec des traits si légers & si imperceptibles à quelque distance, qu'on ne croit en reconnoître tout au plus que les premiers symptômes ou une nuance très-fugitive; & lorsqu'en pareils cas le jeu du reste du corps exprime toute la véhémence de l'affection, il en résulte un effet fort désagréable, du moins, à mon avis; de manière que j'aimerois mieux voir l'expression totalement manquée. Cependant comme il n'y a aucune règle sans exception, celle-ci en admet aussi quelques-unes; car lorsqu'il faut exprimer, par exemple, des affections simulées d'un homme qui n'est pas encore exercé à l'hypocrisie, il se présente cette circonstance singulière, que l'acteur habile, forcé de ne pas mieux jouer que le mauvais, doit mettre dans son jeu, d'une manière très-marquée, quelque chose de faux, de dissonant, de mal-adroit, nuances qui indiquent visiblement que le but est manqué. Ce principe vivifiant, qui, par l'ame, agit sur tout le corps, ne se trouve pas ici dans le rôle; &, conformément à notre supposition, il y manque aussi cette

force d'imagination & cette hypocrisie exercée, qui, en suppléant au défaut de ce principe, pourroient donner au mensonge le vernis de la vérité. La froide intention qui reste alors à l'acteur placera l'expression seulement dans les parties du corps & dans les traits du visage dont il sait par expérience que telle ou telle modification exprime supérieurement l'affection à rendre, & les autres membres resteront dans l'inaction. L'homme faux, par exemple, qui veut paroître aimable & qui sent confusément que cette qualité, ainsi que la bonté du cœur, se manifestent très-particulièrement dans les mouvemens de la bouche & des parties voisines, y placera donc l'expression de l'amabilité, peut-être en chargeant un peu ce caractère ; tandis que son front, ses yeux & tout son maintien prouveront le contraire.

Je dois encore observer ici que plusieurs expressions mixtes peuvent produire des gestes & des attitudes qui, ayant des sentimens contraires à réunir, paroissent fausses par la contradiction qu'on y remarque, sans pourtant l'être réellement. Vous savez que l'étonnement fait jetter le corps en arrière, & que

l'amitié le fait porter en avant : ainsi lorsqu'un ami qu'on ne s'attendoit pas à voir se présente subitement à nous (comme, par exemple, *Otton de Wittelsbach* (1) à *Frédéric de Reuss*) ce sera un jeu très-vrai, ou plutôt le seul véritable, que de faire un pas en arrière, ou du moins de pencher le corps en arrière à cause de l'étonnement ; tandis que les bras se porteront en avant pour recevoir cordialement l'hôte chéri. Ceci est en effet l'attitude qu'a toujours prise l'acteur qui jouoit ici (à Berlin) ce rôle (2). Du reste, si le vieux Chevalier doit attendre le Comte Palatin dans cette attitude, s'il faut qu'il recule de quelques pas, ou bien s'il doit s'en approcher lentement avec un étonnement mêlé de joie, cela dépendra de la distance où dans le premier moment celui-ci étoit du vieillard, & si en entrant le Comte ne s'est peut-être pas arrêté pour jouir de l'aimable étonnement du vieux Chevalier, & pour lui laisser le tems d'en revenir.

(1) Tragédie allemande, *Acte III, scène 3.*
(2) Voyez Planche XXI.

LETTRE

XXI

LETTRE XXV.

Certes vous avez raison de dire que mes remarques sur l'harmonie parfaite dans le jeu des acteurs conviennent à la plupart d'entr'eux, quoiqu'aucun ne devroit se trouver dans le cas d'en avoir besoin. Il n'est pas moins vrai que des comédiens, non de la dernière, ni même de la moyenne classe, mais ceux qui, à leurs yeux, paroissent posséder le plus grand talent, commettent souvent les fautes les plus grossières, moins par distraction que par une étude réfléchie. En faisant cette observation, auriez-vous eu en vue cet acteur qui, en jouant le rôle de *Capullet*, repoussoit avec colère *Juliette*, en s'avançant chaque fois vers elle pour la prendre par la main ; & qui, lorsque la pauvre créature, effrayée de ce couroux paternel, faisoit un pas en arrière, s'en approchoit davantage encore, afin de ne pas laisser sa faute imparfaite ? Ou pensiez-vous à celui qui, faisant le rôle de l'hypocrite Comte *Wenzel*, parloit avec hau-

S

teur au Comte Palatin, en se tenant dans une attitude roide & fière, avec la tête jettée en arrière ? Ou bien voulicz-vous me rappeller ce père de *Zémire* qui, en s'excufant d'avoir ofé cueillir la rofe enchantée, s'approchoit du monftre effroyable avec toute l'affurance & toute la familiarité d'un homme qui favoit très-bien que fon cher ami & confrère étoit caché fous le mafque hideux. Il faut convenir que l'on eft encore bien loin de la perfection toutes les fois que des acteurs ignorans fe permettent des contrefens auffi groffiers, & que le public, trop indulgent ou trop peu éclairé, ne s'en apperçoit pas. Je doute fort que des artiftes capables de manquer ainfi l'expreffion, en méconnoiffant la vérité du fentiment, & les convenances de la fituation, puiffent jamais mériter ce nom honorable, même en faifant les plus grands efforts pour s'en rendre dignes. Il paroît du moins que les acteurs de ce genre font privés du fentiment de leur art, abfolument néceffaire pour qu'on puiffe le porter à fa perfection; & ce fentiment, fi la nature l'a refufé, ne peut être fuppléé ni par des exemples, ni par des théories. Les règles

de tous les arts, en général, ne font pas, comme celles de la morale, destinées aux vicieux, mais aux meilleurs sujets.

Mais je m'égare de nouveau dans des digressions, que je devrois éviter avec soin, puisque vos remarques & vos objections ne me détournent déjà que trop souvent de ma route. Cependant celle que, dans ma dernière lettre, j'ai laissée sans réponse, n'aura pas produit cet effet; car ce que j'ai à dire à cet égard convient peut-être très-bien au commencement de la théorie des expressions composées.

Voici cette remarque : « L'espérance, la gratitude, la pitié, le soupçon, l'envie, la joie maligne du malheur d'autrui, la clémence, & plusieurs autres sentimens, qui certainement ne peuvent pas manquer d'avoir leur expression propre, si toutefois le langage des gestes ne doit pas être regardé comme la chose du monde la plus incertaine & la plus incohérente ; —— toutes ces affections, me dites-vous, n'ont été jusqu'ici caractérisées par aucun trait, & vous prétendez avoir terminé la théorie de l'expression »? —— Je crois en

effet avoir le droit de le dire, mais en me bornant à l'expreffion fimple. « Et ces fentimens, continuez-vous, ne font-ils pas également fimples dans leurs expreffions » ? — Sans doute ils devroient l'être fuivant leur dénomination; mais vous n'ignorez pas que le nom n'eft pas toujours d'accord avec la chofe. Quand on vous parle d'un étonnement mêlé de joie, d'une douleur tendre, d'un amour refpectueux, le compofé de l'expreffion verbale vous met déja à même de juger de la diverfité de celle du gefte; mais lorfqu'on vous nomme la gratitude, la pitié, le mépris, &c., féduit par une dénomination fimple, vous voulez vous former auffi une idée fimple de la chofe, & cependant un examen fuperficiel de ces premières affections & des fecondes fuffira pour dévoiler l'erreur. Ceci deviendra plus fenfible en portant un coup-d'œil rapide fur chacun des fentimens dont il eft ici queftion. Commençons par la gratitude : quelque foit le motif qui détermine un cœur reconnoiffant à la manifefter, il eft impoffible de la caractérifer par des traits propres & individuels ; & fi elle ne doit pas fe montrer fimplement comme amour ou comme

vénération, il faut absolument alors qu'elle adopte une nuance intermédiaire qui tiendra de ces deux sentimens. La pitié ne pourra se rendre que par le jeu composé de l'expression de la bonté & de celle de la souffrance. L'envie ne peut se distinguer de la souffrance & de la haine, que par le desir accessoire de se cacher à tous les yeux, & par le regard baissé & furtif de la honte, qui, dans une ame tant soit peu sensible encore, accompagne toujours cette passion basse & méprisable. Le soupçon ne se trahira qu'en ajoutant à l'expression du chagrin secret le regard sournois & inquiet de la curiosité, & en prêtant avec anxiété l'oreille à toutes les conversations où l'on croit pouvoir faire quelques découvertes. La clémence ne peut devenir visible que lorsque l'amabilité de la bonté est tempérée par le froid de l'orgueil, qui, en descendant, pour ainsi dire, du haut de sa grandeur, permet à l'autre sentiment de se montrer & de se développer. La joie maligne du malheur d'autrui est déja, par sa nature, celle de la haine, & l'on ne pourra la rendre autrement que par l'expression de cette

passion. Enfin, l'espérance, qui ne voit le bonheur que dans l'avenir, n'est jamais entièrement dégagée de crainte : elle ne pourra donc se peindre dans les traits du visage, que par l'expression du desir, avec un mélange de joie & de crainte. Parcourez toutes les autres affections qui nous restent à examiner, avec les différentes nuances que Watelet en a indiquées, & vous trouverez que leurs dénominations désignent seulement ou des sentimens mixtes, comme les précédens, ou des nuances plus ou moins fortes, ou simplement des idées abstraites & philosophiques ; c'est-à-dire, des unités & des variétés sensibles à la pensée dans l'intérieur de l'ame, mais qui ne le sont pas à l'œil dans les modifications extérieures du corps.

Au reste, si vous êtes fâché d'avoir mal raisonné, tant sur les exemples que vous m'avez objectés, que peut-être même sur le fond de la chose, rétractez - vous en faisant un léger changement à votre critique, & dites que l'énumération que j'ai faite des affections dont l'expression est simple & caractéristique, vous paroît assez complette ; mais que mes esquisses du jeu des gestes qui leur

conviennent en font d'autant plus défectueuses & d'autant plus pitoyables. Je ne combatterai pas une telle critique ; je bornerai ma justification à alléguer uniquement que j'en partage la faute avec la langue, & que l'écrivain n'a pas d'auffi puiffans moyens que le peintre, parce qu'il ne peut pas, comme celui-ci, employer les couleurs & les contours. Lorfqu'Apulée, en faifant la defcription de la repréfentation d'une pantomime de Paris fur le mont Ida, qu'il vit à Corinthe, dit de la déeffe des amours : « Qu'elle n'avoit fouvent danfé que » des yeux (1) » ; le fens de ce paffage eft clair & fenfible pour tout homme qui a vu des yeux expreffifs ; mais perfonne ne peut décrire une pareille pantomime : elle veut être indiquée feulement par un trait léger & rapide ; il eft impoffible d'en achever la peinture.

Après tant de réflexions préliminaires, venons enfin au fait ; mais avant tout, jettons un coup-d'œil fur le vafte champ qui s'ouvre à nos yeux & que

(1) Apuléj. *Metam. L. X. Senfim annutante capite cœpit incedere* — ET NONNUNQUAM SALTARE SOLIS OCULIS.

nous avons à parcourir. Essayons de trouver combien on pourroit employer de manières de composer le geste, en général. D'abord le desir d'acquérir de nouvelles connoissances, peut se combiner avec les autres affections de l'esprit, de même que celles-ci peuvent se combiner entr'elles, & ensuite avec les affections du cœur. Les desirs peuvent être liés à d'autres desirs, ainsi qu'à des affections intuitives ; ces dernières peuvent l'être entr'elles, de même que les expressions variées des sensations corporelles avec celles des modifications intérieures de l'esprit ; enfin, il se peut que toute la série des gestes pittoresques & indicatifs soit liée avec les gestes expressifs en général. Ajoutez-y encore les différens degrés possibles de chaque affection, les différentes liaisons & proportions dont le mélange est possible, l'un ou l'autre sentiment étant tantôt le plus vif & le plus frappant ; & dites-moi, si la suite de notre correspondance ne vous effraye pas, & si, avec une telle abondance de matières, vous entrevoyez la possibilité de l'épuiser un jour ? Mais, me répondrez-vous, à quoi peuvent servir des détails aussi immenses & aussi fatigans,

tandis qu'il suffiroit de trouver une règle générale & sûre qui embrassât toutes les variétés dont il s'agit. — Voici, en peu de mots, cette règle générale : « l'expression doit être exacte & précise ». Cela aura lieu lorsque la réunion n'ayant rien de trop ni de trop peu, on proportionnera le degré de force à la situation de l'ame, en laissant dominer le sentiment principal, tandis que les sentimens subordonnés n'ajouteront que de simples nuances à l'expression ; enfin, lorsque dans le mélange même chaque sentiment sera ordonné & modéré suivant que ses rapports déterminés avec tous les autres l'exigent. Celui qui a étudié les effets que chaque affection produit par les modifications des traits du visage & des mouvemens du corps, & qui, en même tems, a remarqué par quelles parties chaque passion s'exprime de préférence, sentira sans difficulté de quelle manière des sentimens différens & variés peuvent se réunir en une seule expression ; & comment, par exemple, les souffrances d'un amant, qui est occupé de l'idée tout-à-la-fois voluptueuse & triste de son amante absente, peuvent être exprimées par le jeu de

la physionomie. La souffrance affecte principalement la partie supérieure, & la sensation voluptueuse de l'amour davantage la partie inférieure du visage; parconséquent, si le premier sentiment n'est qu'une nuance, les angles intérieurs des sourcils s'élèveront d'une manière presque insensible, & jetteront sur le front une très-légère ombre, qui semblera plutôt être produite par un pli que par une ride; on verra, au contraire, errer imperceptiblement autour de la bouche le doux sourire de l'amour; tandis que la prunelle languissante & tournée vers l'objet, aura une expression équivoque & tenant des deux sentimens. Au contraire, si le plaisir n'est qu'une nuance de la souffrance qui domine, l'expression principale se trouvera sur le front, & le sourire errant sur les lèvres & sur les joues sera plus foible. Dans ce dernier mêlange on remarque aussi plus de tension dans les muscles du reste du corps, & dans le premier plus de relâchement & de mollesse.

Pour vous donner un exemple plus frappant du résultat combiné des nuances de l'expression de plusieurs sentimens, je dois vous rappeller les paroles

qu'*Admète* adresse en action de grace aux dieux, après les premiers embrassemens prodigués à *Alceste* ramenée des enfers par *Hercule*, & après quelques questions que l'étonnement du succès de l'entreprise du héros lui arrache (1). Ce qui doit être indiqué par le geste, savoir, la direction des yeux, de la tête & des mains, en tant que celles-ci peuvent concourir à l'expression, tout cela est déterminé par la première exclamation : « Dieux aussi bons que » puissans » ! (car ce n'est que dans les cieux qu'*Admète* peut placer leur séjour.) En continuant : « Regardez » avec complaisance les larmes que la » joie fait couler de mes yeux » ! l'expression du visage, qui doit rendre la joie mélancolique, est déja indiquée par les paroles. Le desir doux & timide d'exciter l'attention des dieux fait faire un léger mouvement aux mains, qui ne sont pas jointes, (car la joie domine dans l'ame, & ce sentiment est expansif) mais détachées & ouvertes, & s'élèvant chacune de leur côté avec une molle lenteur ; de sorte que le coude ne forme

(1) *Alceste* de Wieland.

pas un angle, mais une légère courbure. Le refte du corps s'élève avec la même molleffe, & l'indication fe dirigeant en haut, il penche tant foit peu en avant; le pied droit, qui eft en avant, pofe avec fermeté à terre; le gauche, placé à une petite diftance en arrière, (parce qu'un pas trop allongé ne s'accorderoit pas avec l'élévation modérée des mains, & avec les bras légèrement courbés) paroît foulevé & prêt à faire un nouveau pas en avant. La vénération, liée immédiatement à l'idée des puiffances céleftes, permet moins à la tête de fe jetter en arrière; elle la tient plus près de la pofition verticale, & cache la prunelle derrière les paupières un peu plus que cela n'a lieu dans la fimple direction des yeux vers le ciel. Le fentiment de reconnoiffance dont l'ame eft pénétrée ajoute à cette vénération l'amour, qui, s'annonçant déja par la douceur, par la grace & par le moëlleux, (qualités que nous exigeons dans tous les mouvemens en général) doit encore faire tourner la tête un peu vers un côté, & de préférence vers celui du cœur(1). *Admète* continue:

(1) Voyez Planche XXII, fig. 1.

„ Comment un mortel peut-il vous té-
» moigner fa reconnoiſſance, ſi ce n'eſt
» par des larmes de joie »? Quelle expreſſion doit-on trouver ici? Vous voyez que tout le mélange de ſentimens ſubſiſte ; aucune des affections réunies ne ceſſe ; aucune nouvelle ne s'y aſſocie : mais leur degré & leurs rapports intérieurs ſont changés. Le deſir d'attirer les regards des dieux ſur ces larmes de joie, ſera preſqu'éteint par le ſentiment de l'impuiſſance d'exprimer autrement que par elles la reconnoiſſance dont l'ame eſt pleine ; l'idée de la grandeur des dieux domine donc dans ce moment, & le ſentiment de la vénération devient prépondérant. Ce même ſentiment exige parconſéquent l'expreſſion la plus forte, tandis que la plus foible appartient à la joie, au deſir & à l'amour ; mais vous ſavez que la vénération affaiſſe les muſcles du viſage, ainſi que tous les membres du corps, & qu'elle s'éloigne par reſpect. Toutes ces nuances doivent donc ſe mêler à l'attitude & aux geſtes d'*Admète* ; cependant avec une modération néceſſaire, pour que l'exiſtence continuée des autres affections ne ſoit pas

méconnue. Il faut donc que tous les traits du visage offrent encore des marques sensibles de plaisir ; le corps, ne sera pas couvert par les bras, & ne se repliera pas sur lui-même ; mais la tête sera un peu plus penchée ; le blanc des yeux deviendra plus visible qu'auparavant ; les bras & les mains, sans cependant pendre tout-à-fait inanimiés le long du corps, prendront insensiblement une position perpendiculaire ; le pied gauche sera ferme, & le droit, un peu soulevé, paroîtra prêt à se porter en arrière ; le corps se penchera en arrière à-peu-près autant qu'il l'étoit d'abord en avant (1). C'est ainsi que devroient être, à mon avis, l'attitude & le geste pendant la déclamation lente, traînée & solemnelle de cette phrase : « Comment » un mortel peut-il vous témoigner sa » reconnoissance » ; car dans la suivante : « Si ce n'est par des larmes de joie » ? je ne serois pas fâché de voir revivre le désir d'exciter l'attention des dieux, qui, dominant toujours dans l'ame, y étoit seulement suspendu ; & tandis que

(1) Voyez Planche XXII, fig. 2.

le reste de l'attitude fut conservé, & que la main gauche déployée parut encore baissée vers la terre, de voir la droite se lever avec la même inflexion douce & souple du bras qu'auparavant ; en montrant, pour ainsi dire, ces larmes, & en les présentant au ciel comme une offrande de reconnoissance ; mais alors il faudroit que la tête se jettât de nouveau en arrière, & que l'air solemnel de la vénération fût tempéré par une plus forte nuance de l'expression de l'amour.

Quelque facile que soit le développement du jeu convenable à la situation que je viens d'examiner, je ne le continuerai pas ; car je crains, mon ami, de ne vous avoir déja que trop occupé de tous ces détails minutieux. Au reste, votre propre sensibilité vous convaincra suffisamment, qu'ici l'expression simple de la joie, de la douce tristesse, du desir ou de la vénération, manqueroit entièrement le but. Et en m'accordant que le mélange, ainsi que le degré de ce mélange, ont été déterminés avec exactitude, votre imagination vous ramènera naturellement aux attitudes que je viens d'indiquer, quand même

vous ne demanderiez pas dans le jeu de l'acteur une aussi grande précision, relativement aux plus petites nuances de l'expression des sentimens dont il doit être affecté. La sévérité du théoréticien convient aussi peu au juge, que l'indulgence de celui-ci peut être exigée du premier.

LETTRE

LETTRE XXVI.

EN cherchant des exemples pour développer en détail tous les mélanges poſſibles des différens geſtes dans chaque claſſe d'expreſſions, je regarde comme une choſe ſi facile d'indiquer celle qui eſt convenable à un mélange déterminé de ſentimens, que ce travail me ſemble ſuperflu; parce que chacun peut y ſuppléer aiſément par ſes propres réflexions. Il eſt ſans doute ſouvent très-difficile de trouver pour chaque cas le véritable mélange de ſentimens, ainſi que ſes juſtes proportions; mais ce n'eſt pas l'affaire du théoréticien, qui détermine ſeulement l'expreſſion des ſentimens donnés; cela regarde l'acteur même, qui, en étudiant ſon rôle, doit en pénétrer parfaitement le caractère; & cela concerne auſſi le métaphyſicien, qui, pour en faciliter l'étude à celui-ci, doit lui fournir toutes les idées qui peuvent le guider avec ſûreté. Le comédien, qui veut exercer ſon art en homme inſtruit, & non par pur inſtinct, doit ſans doute apprendre quel-

T

que chose de plus que la théorie du geste.

Que le problême donné soit de réunir l'expression de deux desirs opposés qui se rencontrent dans l'ame ; je soutiens que, pour le résoudre, il suffit de connoître ces deux desirs, ainsi que leurs expressions propres & caractéristiques ; de savoir si ces desirs sont en équilibre, ou si l'un prédomine ; enfin, de bien saisir leur degré de prépondérance ; après quoi il ne sera pas difficile de trouver l'expression véritable, qui, d'une manière frappante, indiquera complettement les affections dont toute la sensibilité de l'ame est maîtrisée dans la situation donnée. Lorsque *Zémire* se trouve devant le tableau magique, la crainte & le desir l'affectent avec une égale force : la crainte lui fait appréhender de faire évanouir l'apparition par son approche, & le desir l'engage à se précipiter dans les bras d'un père tendrement aimé qui déplore sa perte. L'actrice chargée de ce rôle rendra cette situation intéressante, en vacillant avec tout le corps tantôt d'un côté, tantôt de l'autre, en étendant avec rapidité & avec l'air du plus ardent desir ses mains

vers le tableau magique ; pour les retirer ensuite lentement rejointes, avec l'expression de la douleur, en portant le centre de gravité du corps tantôt sur l'un, tantôt sur l'autre pied, sans néanmoins sortir de place, quoiqu'elle soit dans un mouvement continuel. Le desir d'*Hamlet* de découvrir le terrible secret de sa famille est très-prépondérant dans son ame au moment qu'il apperçoit & suit le spectre de son père ; mais ce desir est affoibli par la crainte qu'inspirent un être inconnu & l'idée d'un autre monde. Cet affoiblissement augmente à mesure que le prince s'approche du spectre, & qu'il s'éloigne de son compagnon : ainsi lorsqu'il s'arrache en menaçant des bras de celui-ci, son jeu & ses mouvemens doivent être brusques & animés ; dès qu'il commence à marcher, son pas sera lent & modéré, mais ferme & résolu ; successivement il deviendra plus circonspect, moins bruyant, & il embrassera moins de terrein ; ensuite tous ses mouvemens se ralentiront, & le corps approchera davantage de la position verticale. Chez *Huon*, lorsque le roi des fées lui présente le dernier don de la couronne de myrthe,

le desir de la posséder se réunit au sentiment qu'il est indigne de tant de bienfaits non-mérités, & à la tendance qui en résulte de les refuser à l'avenir : il doit donc s'incliner pénétré de respect & de vénération vers *Oberon* ; son regard sérieux, mais animé du plus vif amour, doit être fixé sur son bienfaiteur ; sa main droite, légèrement avancée, faisant le geste de remerciment, &, pour ainsi dire, prête à recevoir le don, doit être un peu baissée vers la terre ; tandis que la main gauche retournée paroît, en quelque sorte, prête à repousser le don qu'on lui offre (1).

Cependant pour que vous ne me reprochiez pas que je choisis de préférence des exemples faciles, & que je néglige ceux qui offrent de grandes difficultés ; je vous prie de m'indiquer vous-même les sentimens composés que vous jugerez possibles, & j'essayerai d'en déterminer l'expression d'une manière satisfaisante. Ou, si vous l'aimez mieux, donnez-moi tel geste possible qui réunisse plusieurs expressions, & nous verrons

(1) Voyez le frontispice d'*Oberon*, conte de Wieland.

comment je réuffirai à en développer l'expreffion générale. Je dis générale, car la plus fpéciale ne peut fe trouver dans l'expreffion de la pantomime, parce que celle-ci, de même que l'expreffion muficale, indique feulement des efpèces & des claffes générales de fentimens. Si vous me montrez un homme de qui les geftes expriment autant le défagrément que le chagrin qu'il éprouve, & qui détourne de fon interlocuteur la partie fupérieure du corps redreffé, pour le retourner vers lui prefqu'au même inftant; qui, avec les deux bras tendus, les mains ouvertes, rapprochées & tremblantes, avec le haut du corps fortement avancé, & avec des yeux fixes qui lancent des regards animés, manifefte une vivacité colérique : en voyant un tel homme je dirai, fans héfiter, qu'il exige quelque chofe de fon interlocuteur, qu'il ne peut obtenir de lui par aucun moyen; que la peine inutile qu'il prend à cet effet lui caufe un mécontentement mêlé d'une douleur profonde, qui le difpofe à s'en arracher; mais que le defir prolongé & prédominant de parvenir à fon but le ramène fubitement vers cet inter-

locuteur, & que ses mains, agitées avec vivacité, préfentent, pour ainfi dire, vifiblement à l'œil les idées & les motifs par lefquels il efpère de le convaincre, ou cherche du moins à ramener toute fon attention. Certainement ce jeu n'en manifeftera pas davantage, & pour qu'on puiffe y reconnoître quelque chofe de plus déterminé, il faut que nous ayons auparavant de ces fignes de convention que les pantomimes de l'antiquité ont probablement connus & employés dans leurs repréfentations.

J'ignore fi vous me donnerez d'autres problêmes à réfoudre, & de quel genre ils pourront être; je paffe donc à des recherches qui, intimement liées à la théorie des geftes compofés, ont à mes yeux beaucoup d'importance. On peut demander, par exemple, fi, dans le langage des geftes, il y a des fynonimes, des mouvemens d'une même fignification, qu'on peut employer indifféremment l'un pour l'autre? Ou plutôt fi chaque petit changement offre le fentiment fous un autre point de vue, & fert à indiquer une nuance particulière, qui échappe peut-être au gros du

public, mais que le connoisseur saisit ? S'il n'en est pas de même des synonimes du langage du geste comme de ceux de la langue parlée ; c'est-à-dire, s'ils ne présentent pas tous la même idée principale, mais avec plus ou moins de noblesse & de force, en l'offrant sous tel ou tel aspect, ou avec telles ou telles idées secondaires ? Enfin, si le comédien dont le desir est de parvenir à cette rigoureuse exactitude qui, dans tous les arts , constitue le suprême degré du mérite de l'artiste, ne doit pas employer dans le choix de ses gestes le même discernement fin, délicat & sévère, qu'un auteur habile ne manque pas d'employer dans le choix de ses expressions ? -- Il est connu, d'après le rapport de Macrobe, que Roscius & Cicéron se firent quelquefois le défi à qui des deux exprimeroit de plus de façons la même pensée ; c'est-à-dire , l'acteur en variant ses gestes, & l'orateur en variant ses phrases. En supposant même que Roscius n'ait pas remporté la victoire, du moins ne doit-il pas avoir entièrement succombé ; car le résultat de ces défis lui donna une si haute idée de son art, qu'il osa composer un traité uniquement destiné à le comparer à

celui de l'orateur (1). Si, comme on peut le croire, les variations de l'un se rapportoient à celles de l'autre; si, en quelque sorte, ils se traduisoient réciproquement, Cicéron par des paroles les gestes du pantomime, & celui-ci par des gestes les paroles de l'orateur; il en résulteroit la preuve, que le langage du geste a ses synonimes seulement dans le même sens que la langue parlée, & que dans l'un & l'autre la même idée principale peut s'exprimer différemment, mais toujours avec d'autres idées accessoires. Il peut arriver que, dans l'un & l'autre cas, le choix entre les synonimes soit à-peu-près indifférent; mais il est très-certain qu'il y en a bien plus où un artiste profond & doué d'une sensibilité exquise, qui a parfaitement saisi l'ensemble du caractère de son rôle & de sa situation, ainsi que chaque moment isolé de cette situation, ne vou-

(1) Macrobe, *Saturnal*, L. *II*, c. *10*. *Satis constat, contendere eum (Ciceronem) cum ipso histrione (Roscio) solitum, utrum ille sæpius eamdem sententiam variis gestibus efficeret, an ipse per eloquentiæ copiam sermone diverso pronunciaret. Quæ res ad hanc artis suæ fiduciam Roscium abstraxit, ut librum conscriberet, quo eloquentiam cum histrionia compararet.*

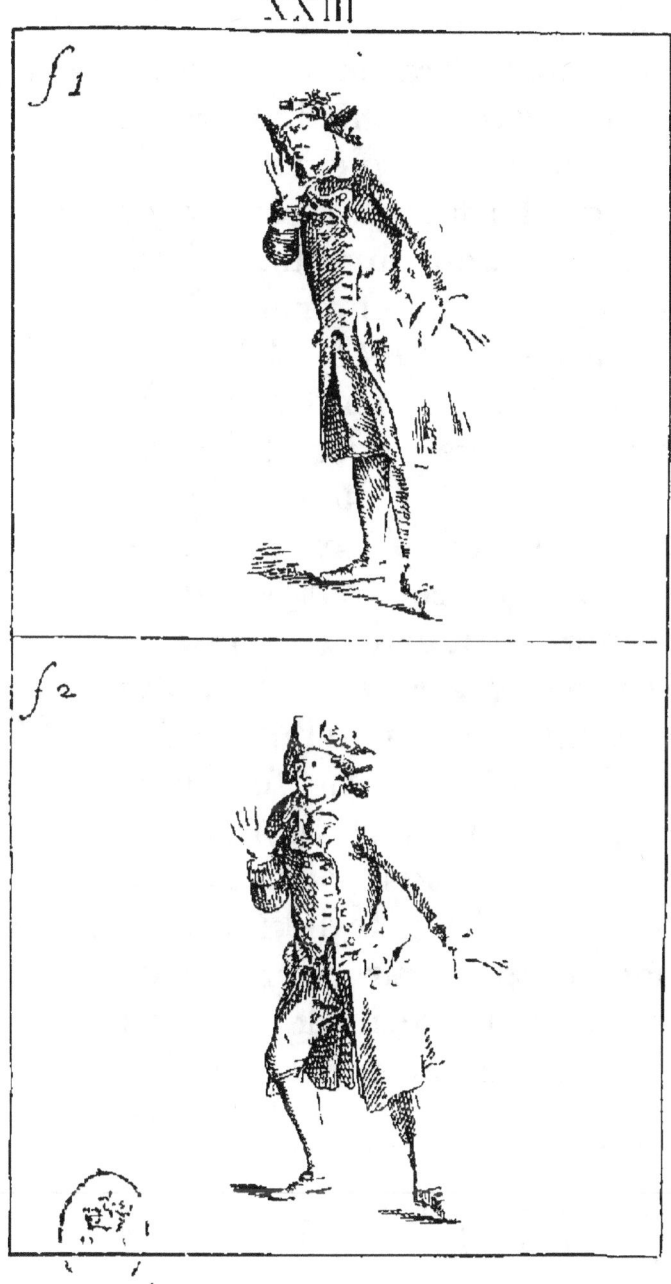

droit pas employer indifféremment une expression pour l'autre.

Vous vous rappellez sans doute l'esquisse que je vous ai tracée de *Juliette* qui croit entendre venir *Romeo*. Je lui ai donné l'expression pure & pleine du desir le plus ardent qui animoit son cœur ; ses yeux & sa bouche étoient ouverts, ses bras tendus, son corps fortement penché du côté d'où venoit le bruit (1). Changez quelque chose dans cette attitude, & vous en aurez changé la signification. A la place de l'œil très-ouvert, mettez-en un dont les paupières, se rapprochant davantage, rendent le regard plus fin ; fermez la bouche, retirez la main portée en avant vers le côté d'où le bruit se fait étendre, & placez l'index devant les lèvres (2) : ce ne sera plus l'expression pure du desir subitement excité & dominant dans toute sa plénitude ; il s'y mêlera déja le desir de connoître la nature & la direction de ce bruit. Cette nouvelle attitude indique qu'il est éloigné, incertain & foible ;

(1) Voyez Planche XIV, fig. 1. page 156.
(2) Voyez Planche XXIII, fig. 1.

qu'on a besoin du silence & de la tranquillité pour l'entendre & pour le distinguer. Ainsi, dans la première attitude le cœur étoit plus dirigé vers l'acquisition d'un bien ; & dans la seconde l'esprit s'attache davantage à connoître & à examiner une idée. Faites-y encore un plus grand changement; que le corps ne soit pas tant penché, mais, pour ainsi dire, disposé à la fuite ; que les deux genoux paroissent se plier, & que le pied, à demi levé dans les attitudes précédentes, pose à terre avec presque autant de fermeté que l'autre, en s'écartant du côté où l'on pourra se sauver ; & il sera aisé de voir que la crainte se mêle ici au desir. Celui qui écoute sent qu'il se permet une action honteuse, ou du moins dangereuse ; car pourquoi, en satisfaisant ainsi son desir, prendroit-il des mesures pour sa sûreté (1) ? Ce seul exemple nous prouve que ce qui paroît indifférent dans le général, comme, par exemple, telle ou telle attitude en écoutant, ne l'est plus du tout dans une situation parti-

(1) Voyez Planche XXIII, fig. 2.

culière & déterminée; & qu'à l'égard des gestes synonymes, on peut à bon droit répéter presque tout ce que l'abbé Girard dit au sujet des synonymes de la langue (1).

Examinons quelques autres exemples que nous fournira la troisième espèce de desirs, & prenons pour cela la colère. Re-préfentez-vous l'offensé avec le bras levé, dirigeant le poing fermé vers l'ennemi qu'il se hâte d'atteindre, & vous aurez l'expression pure & pleine du desir de l'attaque. Montrez-le avec le poing fermé, baissé vers la terre, & en même tems le corps jetté un peu en arrière, de forte qu'il paroisse plutôt s'éloigner de l'objet que vouloir s'en approcher, & vous aurez une expression mixte, dans laquelle le desir, qui s'efforce de s'écarter, lutte avec celui de l'attaque, au point que ce dernier peut à peine être maîtrisé par le premier. Que l'of-

―――――――――――――――

(1) Voyez les *Synonimes françois*, dans la préface. « S'il n'est question que d'un habit jaune, on peut pren- » dre le souci ou le jonquille; mais s'il faut assortir, on » est obligé de consulter la nuance. Eh! quand est-ce que » l'esprit n'est pas dans le cas de l'assortiment? Cela est » rare, puisque c'est en quoi consiste l'art d'écrire ».

sensé saisisse d'une main inquiète & tremblante ses vêtemens, que son regard incertain erre de côté & d'autre, que furieux il marche à l'aventure dans une agitation continuelle ; qu'il brise, déchire ou écrase quelque chose, & vous aurez le desir d'attaque déja détourné de son objet, mais encore vif, agissant, enflammé ; d'abord incertain s'il le quittera, & de quelle manière ; ensuite se retirant en effet de l'auteur de l'offense, & s'attachant à un objet étranger & déterminé. Enfin, que l'homme dans la colère se jette sur soi-même, soit en s'arrachant les cheveux avec toute l'expression de la fureur, soit en y portant de tems en tems les mains avec plus de modération, ou bien en rongeant ses ongles avec une apparente tranquillité, tandis que son sang bouillonne dans ses veines ; & vous aurez cette situation où l'ame, dirigeant son attention vers sa propre imperfection, fait tous ses efforts pour se débarrasser de ce sentiment humiliant & pénible. Tantôt ce sentiment est insupportable, & il n'existe pas encore un effort contraire assez puissant pour modérer le desir de s'en dé-

livrer ; tantôt il est plus foible par lui-même, ou trop retenu par d'autres penchans pour pouvoir se déployer dans toute sa force. Après cette indication générale des diverses nuances, jugez vous-même si avec des caractères déterminés, & dans des momens donnés, le choix de l'expression peut être indifférent, ou si l'emploi arbitraire d'une espèce & d'un degré contre la convenance de la situation, ne seroit pas plutôt une faute souvent aussi grossière que ridicule ? Que diriez-vous de *Tellheim* (1), si, au mépris de la noblesse de sa façon de penser & de la politesse, il mettoit la main sur *Minna*, qu'il soupçonne de trahison, ou si le sentiment de sa position odieuse le portoit à s'arracher les cheveux ou à déchirer ses habits ? Que diriez-vous d'une mère de Bethléhem, qui, en voyant massacrer son enfant, commanderoit à sa douleur, & oublieroit d'attaquer avec fureur le meurtrier ; ou qui, à l'aspect du cadavre sanglant de son enfant, se contenteroit de manifester les souf-

(1) Dans la comédie de *Minna de Barnhelm*, de Lessing.

frances de son cœur maternel en se mordant les lèvres ? Certes Lessing & Rubens n'auroient pu donner une plus grande preuve de mauvais goût & de défaut de sensibilité, que le premier en prescrivant un semblable jeu à son héros, & le second en se servant dans son tableau du *Massacre des Innocens* d'attitudes aussi froides & aussi fausses.

Au reste, dans les exemples que je viens de citer, les différences sont encore fortes & frappantes ; mais il y en a d'autres où les nuances sont très-foibles. Pour prendre un exemple dans un autre genre d'affection, examinez deux figures debout dans une attitude mélancolique. Que l'une joigne foiblement & sans effort les mains pendantes, abandonnées à leur propre poids (1); que l'autre leur donne seulement un peu plus de tension, en entrelaçant plus profondément les doigts, & en renversant les mains à demi vers la terre; croyez-vous qu'il soit indifférent de choisir l'une ou l'autre de ces nuances ? Ou ne trouvez-vous pas que dans la

(1) Voyez Planche XX, fig. 1 & fig. 2, page 254.

première domine davantage une mélancolie profonde & pure, tandis que dans la seconde il y a encore un foible reste de souffrance prête à se transformer en mélancolie ? Cette dernière attitude n'exigera-t-elle pas aussi quelque léger changement dans les traits du visage; ne doit-on pas y voir une plus profonde trace de souffrance dans les sourcils élevés avec plus de force, & les signes d'une tension douloureuse dans tous les muscles ? Mettez une figure assise à la place de celles dont nous venons de parler; qu'elle appuie sur une de ses mains sa tête lourde & fatiguée : la manière de tenir la main, & l'endroit où elle est placée, l'attitude de la tête sortant davantage d'entre les épaules, & pésant fortement sur la main, ou y tombant avec mollesse; ces nuances, dis-je, ne produiront-elles pas différens effets ? Dans la tête fatiguée & s'affaissant librement sur la main ouverte, dont les doigts allongés l'embrassent sans effort & se perdent légèrement dans les cheveux, nous avons le signe d'une mélancolie douce & tranquille. La tête moins pendante & plus fortement pressée contre le poing fermé, donne une nuance de chagrin, qui

imprime auffi une petite modification à la phyfionomie. La main ouverte ou fermée qui n'eft pas placée fur les tempes, mais devant le front, de forte que fon ombre couvre les yeux, eft un nouveau trait qui indique le defir de fe concentrer en foi-même, foit par dégout du monde, foit pour fuivre avec plus de recueillement fes idées. Lorfque le front, preffé contre la main, fe jette un peu en arrière, de forte que le menton faillit plus en avant, cette attitude nous préfente un furcroit fenfible de fouffrance. Quand l'index repofe ifolé fur le front, tandis que les autres doigts & le creux de la main cachent une partie du vifage, on a l'expreffion d'une réflexion plus fuivie; que le fentiment de la douleur, du chagrin, ou de la mélancolie peuvent nuancer de différentes manières.

Il eft difficile de parler des geftes & des mines en général, fur-tout de leurs plus fines nuances, d'une manière claire & intelligible. Les exemples que nous venons de choifir au hafard, fuffifent donc pour prouver combien il eft effentiel d'étudier dans le développement des effets & des fuites d'une affection tous les détails, qui, joints aux

situations & aux circonstances données, peuvent en modifier l'expression. Je ne serois point du tout étonné, mon ami, qu'on regardât les nuances fines & délicates que je viens de faire appercevoir par ces exemples, comme de vaines subtilités dictées par le caprice ou par la prévention. Le sentiment que nous avons de l'art n'est pas encore exact, & nous en jugeons à-peu-près comme le Musulman de la musique : l'instrument qui fait le plus de bruit, est celui qui nous paroît le plus agréable, & celui qui en joue de la manière la plus animée & la plus bruyante, nous semble aussi le premier des virtuoses. Souvent, lorsque toute la salle retentit d'acclamations & d'applaudissemens, on seroit tenté de dire, derrière la coulisse, à l'acteur ce qu'un jour le joueur de flûte Hippomaque, dit à un de ses élèves : « Peux-tu croire avoir bien joué, tandis que de pareils auditeurs t'applaudissent (1) ». Il est à-peu-près égal à la plupart des spectateurs modernes, que les passions soient indiquées au hasard,

(1) Voyez Elien, *Var. Histor. L. XIV*, c. 8.

esquissées avec des traits généraux, ou que toutes leurs petites nuances soient détaillées avec une exactitude rigoureuse, que le jeu des acteurs & leur accent aient cette finesse & cette précision, qui, à la vérité, ne tiennent souvent qu'à des choses légères & quelquefois de peu d'importance, mais dont la réunion constitue le charme de l'art pour le connoisseur délicat & sensible. Il y a plus ; lorsqu'un jeu faux a beaucoup d'éclat, on l'admire & on l'applaudit davantage qu'un jeu moins animé & plus foible, quoique ce dernier soit le seul vrai, & le seul qui convienne au rôle & à la situation. On préfère la nouveauté à la vérité ; & l'acteur a d'autant plus de talent à nos yeux, qu'il varie davantage son jeu dans les représentations successives d'une même pièce ; comme s'il y avoit du mérite à effacer les bons endroits d'un ouvrage pour y substituer de mauvaises pointes d'esprit à chaque nouvelle copie qu'on en feroit. L'artiste & l'auteur ne devroient jamais changer l'expression, que lorsqu'ils y remarquent des fautes ou des endroits foibles ; car tout changement doit avoir la perfection pour objet.

Vous ne vous rappellez peut-être plus le paſſage du rôle *d'Agnès Bernauer*, que l'actrice qui en fut chargée ici (à Berlin) rendit avec tant de supériorité; je vais vous en retracer une foible eſquiſſe. *Agnès* voit toutes les eſpérances qu'*Albert* lui avoit données détruites par ce que le Chancelier lui dit; elle apprend que ni le Duc, ni les états de Bavière, ni l'empire ne reconnoîtront jamais leur union pour légitime; que même le Duc a déclaré qu'il fera caſſer leur mariage ; de ſorte qu'à chaque expédient que le Chancelier lui propoſe, elle ſent ſa fierté ou ſon amour indignement bleſſé; enfin, elle demande avec une ironie amere: « N'avez-vous plus » d'autres expédiens à me propoſer » ? Le Chancelier lui proteſte ſolemnellement qu'il ne connoît aucune autre reſſource. Maintenant faites-vous une idée de la ſituation terrible de cette malheureuſe femme, qui ſe voit menacée par un ennemi auſſi puiſſant que réſolu à la contrarier, & qui, animée de ſon côté par l'amour & par la fierté, eſt également décidée à ne jamais abandonner ſon cher *Albert*. L'indignation & les différentes affections qui

déchirent fon cœur peuvent-elles lui permettre autre chofe, fi ce n'eft de raffembler toutes fes forces pour fupporter avec courage le plus grand des malheurs, & de fe roidir, pour ainfi dire, contre tous les dangers qui la menacent. Ici le poëte a parfaitement bien faifi le feul & le véritable fentiment qui convient à la fituation, en mettant cette réponfe dans la bouche de fon héroïne : « J'en connois un encore ; mon cœur » fidèle fe brifera dans mon fein, & je » mourrai (1) ! » Mais l'actrice n'a pas moins fupérieurement faifi cette penfée, lorfqu'en manifeftant ce noble courage elle ramaffoit tout fon corps ; & qu'en élevant les bras fortement entrelacés jufqu'à la hauteur du fein, elle les y preffoit avec vigueur ; tandis qu'en détournant feulement pour un inftant fes regards du Chancelier, elle les jettoit, en quelque forte, fur ce cœur qu'elle aimoit mieux voir fe brifer que d'abandonner fon époux. Il me paroît impoffible de trouver une autre expreffion plus profondément fentie, & en même tems plus vraie que ce gefte fi

(1) *Agnès Bernauer*, tragédie allemande, *Acte IV, fcène 8.*

simple & si tranquille. Or, l'actrice doit-elle jamais changer un jeu aussi naturel qu'heureusement saisi ? Voudroit-on qu'elle frappât à coups redoublés son sein ; qu'en disposant les traits de son visage à l'expression d'une douleur déchirante, elle balbutiât avec anxiété sa réponse ? Un pareil changement ne répondroit ni à l'intention du poëte, ni à l'esprit du rôle, parce qu'il feroit suspecter la fermeté de l'héroïne ; & l'actrice qui se le permettroit, donneroit au connoisseur une preuve de son peu d'intelligence. Les paroles du poëte & le jeu de l'actrice doivent donc être conservés, parce qu'il n'y a rien de mieux pour les remplacer :

Hæc semel placuit ; decies repetita placebit.

LETTRE XXVII.

Vous ne voulez pas me propofer des problêmes à réfoudre, fans doute, parce que vous n'en avez pas trouvé d'affez difficiles; mais vous me demandez la réponfe à une objection qui vous paroît importante. Vous dites que l'invention de la véritable expreffion, pour une affection donnée, étant fi facile, vous ne devinez pas comment il peut y avoir tant de difficulté à deffiner des têtes d'expreffion, & tant de mérite à y réuffir. Mais avez-vous réfléchi à la grande différence qui exifte ici entre le peintre & l'acteur ? Celui-ci n'a que l'expreffion à donner à fon vifage, l'autre doit de plus inventer le vifage même fuivant les règles & les principes indiqués par l'art de la phyfionomie : la nature aide l'un à rendre vifible par fes mines le fentiment dont fon imagination eft frappée ; l'autre, par les procédés de l'art, doit tranfporter fur une furface plane l'image la plus heureufe que fon imagination a choifie entre

mille. Cette différence donne au peintre un si grand avantage sur l'acteur, que l'art de celui-ci se réduiroit presque à rien, s'il n'avoit pas pour lui de pouvoir agir sur l'esprit, non-seulement d'une manière subite, mais aussi par degrés successifs, & d'être non-seulement peintre, mais en même tems musicien. Je m'expliquerai dans la suite plus clairement sur ce sujet, après que j'aurai terminé les recherches importantes que je me suis proposé de placer à la suite de la théorie de l'expression. Il s'agit de savoir quand il est permis d'employer la peinture dans le jeu des gestes & des mines.

Afin de nous préparer à bien traiter cette question, proposons, avant toutes choses, l'examen de quelques exemples. J'aurois voulu emprunter le premier du théâtre de l'ancienne Rome; mais j'ai trouvé qu'il ne pourroit s'appliquer ici que moyennant une fausse explication, & qu'il n'éclairciroit pas autant la règle de la peinture, que celle de la perfection & de la convenance de l'expression. Vous serez sans doute de mon avis quand vous aurez considéré le fait, tel que Macrobe le raconte, & non pas tel que quelques écrivains modernes le rapportent d'après cet auteur.

Hylas, élève de Pylade & affez avancé dans fon art pour l'emporter prefque fur fon maître, jouoit un jour, ou, fuivant l'expreffion des anciens, danfoit une pièce, dont les derniers mots étoient, « Agamemnon le grand ». Hylas, pour exprimer l'idée de la grandeur, allongeoit tout fon corps, comme s'il avoit voulu indiquer la mefure d'un homme d'une haute ftature. Pylade, placé parmi les fpectateurs, ne put fe retenir, & lui cria : « Tu le repré-» fente long, & non pas grand ». Le peuple, excité par cette critique, exigea que Pylade montât fur le champ fur la fcène & jouât le même rôle. Pylade obéit. Lorfqu'il arriva à l'endroit en queftion, il repréfenta Agamemnon penfif ; car rien, à fon avis, ne convenoit davantage à un auffi grand roi & à un auffi célébre capitaine que de penfer pour tous (1). Suivant la manière dont l'abbé

(1) *Saturnal. L. II, c. 7. Nec Pylades hiftrio nobis omittendus eft, qui clarus in opere fuo fuit temporibus Augufti & Hylam difcipulum ufque ad æqualitatis contentionem eruditione provexit. Populus deinde inter utriufque fuffragia divifus eft. Et cum canticum quoddam faltaret Hylas, cujus claufula erat:*

Τὸν μέγαν Ἀγαμέμνονα,

du Bos, & fur-tout Cahufac, racontent cette anecdote, il faudroit qu'Hylas eut commis une faute puérile, dont cependant je ne trouve aucune trace dans le récit de Macrobe. Le premier fait exécuter à ce pantomime tous les mouvemens que feroit un homme qui voudroit en mefurer un autre plus grand que lui (1); & le fecond, qui parle de l'événement comme s'il en eut été témoin oculaire, fait entendre qu'il s'éleva fur la pointe des pieds pour atteindre, par le moyen du cothurne, à une hauteur extraordinaire (2). J'avoue qu'il me paroît incompréhenfible, que du tems d'Augufte, un artifte fi généralement eftimé, & fur-tout fi cher à Mécène, ait pu tomber dans une pareille exagé-

fublime n ingentemque Hylas velut metiebatur. Non tulit Pylades & exclamavit e caveâ:

Συ μακρον, ȣ μεγαν ποιεις.

Tunc populus eum coëgit, idem faltare canticum. Cumque ad locum veniffet, quem reprehenderat, expreffit cogitantem, nihil magis ratus magno duci convenire, quam pro omnibus cogitare.

(1) Voyez *Réflexions critiques*, &c. T. III, p. 268.
(2) Voyez *La Danfe ancienne & moderne*, T. II, p. 24.

ration, & peindre une métaphore de manière à donner dans un enfantillage auſſi ridicule. Il eſt probable que ſa faute conſiſta ſeulement en ce qu'il chercha l'expreſſion de la grandeur uniquement dans l'élévation & le redreſſement du corps, & qu'il outra peut-être auſſi cette expreſſion en meſurant avec trop de force ſa longueur. Dans ce cas la correction de Pylade ſe fera auſſi bornée à s'élever d'une manière aiſée & ſans gêne, à mettre de la nobleſſe & de la dignité dans ſon attitude, & ſur ſon front le ſérieux penſif qui devoit déterminer davantage l'idée de grandeur, conſidérée comme une qualité morale & digne d'un roi. Je ne puis me perſuader que, ſuivant l'opinion de l'abbé du Bos, Pylade ait pu adopter l'attitude & la mine d'un homme enſeveli dans des penſées profondes; car l'élévation du corps eſt une métaphore trop naturelle, & qui s'offre trop facilement au ſentiment d'une grandeur morale; & cet habile pantomime ne vouloit pas ſeulement paroître penſif, mais en même tems grand & ſublime dans ſes penſées. — Cependant on ne peut pas juger avec certitude de la choſe:

la pièce dont il s'agit ici est perdue, & Macrobe ne nous a transmis que les derniers mots du rôle d'Agamemnon, sans nous indiquer la marche des idées & des sentimens.

Un passage de Quintilien nous apprendra mieux que cette narration incomplette la différence qui existe entre la peinture & l'expression, & combien la première est souvent fautive. Ce rhéteur interdit sévèrement tous les gestes avec lesquels on imite les objets dont il est question dans le discours; puis il ajoute : que dans le comique les acteurs qui avoient quelque réputation observoient de même cette regle, quoique tout leur art se bornât à l'imitation, & que les meilleurs parmi eux s'attachoient davantage à exprimer le sens que les paroles (1). La règle, telle que Quintilien la donne ici, n'est, à la vérité, pas trop exactement fixée ; mais les exemples qu'il emprunte d'une oraison contre Verrès ne sont pas mal choisis, & leur examen, plus réfléchi, nous conduira aussi bientôt à une meilleure dé-

(1) *Institut. Orat. L. XI,* c. 3.

termination de cette règle. Cicéron raille Verrès, avec le mépris le plus amer, de ce qu'au départ de la flotte du port de Syracufe, il s'étoit trouvé fur le rivage chauffé & vêtu à la grecque, & appuyé voluptueufement fur une courtifane. L'orateur romain lui reproche auffi, au milieu des plus fortes exclamations & en lui faifant connoître toute l'horreur qu'infpire fon infâme conduite, que fans fentence, fans information & fans délit, il avoit fait battre de verges le citoyen romain Gavius dans la place publique de Meffine (1). « Un » orateur ne doit pas copier, dit Quin- » tilien, l'attitude de Verrès, qui tient » une vile courtifane par-deffous le bras; » ni la pofture & le mouvement des » bras que demande l'action du bour- » reau, ni les gémiffemens & les cris » que la douleur arrache à un patient ». Une molleffe indécente, la fuftigation, la douleur du fuftigé étoient les objets de la penfée de Cicéron ; le mépris, la colère, l'étonnement & l'horreur étoient les fentimens que ces objets

―――――――――

(1) *In Verrem, Act. II, c. 33 & c. 62.*

excitoient dans son ame. Ainsi, Quintilien veut qu'on présente dans la tribune, comme sur la scène, non pas les objets extérieurs qui frappent les sens & dont il est question, non pas les sentimens étrangers qui nous émeuvent, mais le sentiment propre & actuel; ou, pour m'expliquer autrement, il veut qu'on exprime, non pas les objets qui occupent notre pensée, mais les sentimens avec lesquels nous les considérons. Il est indifférent que ces objets soient des choses purement corporelles, ou les mouvemens mêmes de l'ame. Vouloir peindre l'effroi de Gavius, lorsqu'on l'entraîne pour lui faire subir une punition qu'il n'a pas méritée ; cela seroit aussi faux que d'imiter les mouvemens du fustigateur. Dans tous les cas, le véritable geste est celui qui exprime le sentiment du moment, & qui domine exclusivement dans l'ame de l'orateur. Je donne à ce geste le nom d'*expression*, & à l'autre celui de *peinture*. La règle mieux déterminée de cette manière seroit donc : Que les acteurs & les orateurs ne doivent pas peindre les actions, mais exprimer les pensées.

Avant que d'aller plus loin, recon-

noiffez la juftefse de cette règle dans quelques exemples pris du théâtre moderne. *Hamlet*, au moment de demander un fervice important à *Horatio*, y prépare, d'une manière fort naturelle fon efprit par des éloges qu'il lui adreffe (1). « Horatio, dit-il, tu
» es l'homme que j'aie jamais rencon-
» tré, dont le caractère fympathife le
» plus avec le mien ». Horatio voulant décliner cet éloge comme une flatterie, Hamlet continue : « Non, ne crois pas
» que je te flatte; car quel avantage puis-
» je efpérer de toi, qui, fans aucun
» des biens de la fortune, ne poffède
» d'autre héritage fur la terre que tes
» bonnes qualités? Flattera-t-on jufqu'au
» pauvre? Non : que la langue emmiel-
» lée & flatteufe aille careffer les ftu-
» pides grandeurs, & que le genou
» rampant fléchiffe fes mufcles dociles
» aux lieux où le profit peut payer l'a-
» dulation ». Vous vous rappellez fans doute cet acteur, qui, en déclamant les dernières paroles de cette tirade, fléchiffoit en effet le genou, en baiffant

(1) *Acte III, fcène 8.*

la main comme s'il avoit voulu saisir le bord d'un manteau de pourpre pour le porter à ses lèvres. Ce jeu faux vous frappa dans le tems, & tout homme de goût le sentiroit également. En réfléchissant au mépris qu'avec chaque parole le prince manifeste à l'égard de l'ame bassement rampante du flatteur, & à son intention d'ôter à Horatio tout soupçon, que lui-même pourroit s'abaisser à jouer cet infâme rôle, comment cet acteur pouvoit-il s'aviser d'imiter ici le flatteur ? S'il avoit voulu rendre ce passage par un geste frappant, il auroit dû plutôt s'élever que s'abaisser, en prenant l'air du mécontentement & du dépit, & non pas celui du respect, qui y est diamétralement opposé ; il auroit dû rejetter une pensée humiliante, pour ainsi dire, plutôt avec la main, que de la porter vers la terre d'une manière basse & servile.

Cinna, dans la tragédie du grand Corneille, apporte à *Emilie*, qui, à proprement parler, est à la tête de la conjuration, la nouvelle que les conjurés brûlent tous de se venger & de rétablir la liberté : « Plût aux dieux, » dit-il, que vous y eussiez été présente !

» mations tumultueuses de la populace,
» qui ne manque jamais de se réjouir
» du malheur d'autrui ! Que son père,
» témoin de sa juste punition, vit couler
» son sang » ! Lorsque je lus ce passage,
mon imagination me représenta l'être le
plus emporté & le plus révoltant ; je
crus voir la plus effrayante expression de
la rage ; un corps fortement jetté en arrière, des yeux sortans de leurs orbites,
étincelans, égarés, des bras tendus avec
effort plutôt vers le ciel que vers la
terre, avec une physionomie dont tous
les traits détraqués & convulsifs offroient
l'image du désespoir. Tel aussi fut en
effet le tableau que me fit voir l'actrice
à la première exclamation : « Plût à
» Dieu qu'on l'atteignit » ! Mais à la
seconde, où malheureusement elle s'attacha à la peinture des liens qui devoient garotter le coupable, tout ce
jeu s'évanouit ; son corps prit soudain
une position verticale, ses bras s'abaissèrent, & ses mains se croisèrent sur les
jointures des poignets ; toute l'expression de la rage, qui seule pouvoit excuser une explosion aussi contraire au
cri de la nature, fut détruite, & la vérité,
ainsi que l'illusion se dissipèrent avec
elle.

à mon avis, une faute groſſière ; car, dans cette ſcène, *Cinna* n'apporte-t-il pas une heureuſe nouvelle à ſon amante ? Ne veut-il pas lui inſpirer du courage & ranimer les eſpérances ? Et lui-même n'en eſt-il pas ſoutenu ? Or, ſi ces ſentimens rempliſſent ſon ame, comment ceux de la colère & de l'effroi, qui leur ſont oppoſés, peuvent-ils acquérir aſſez de force pour ſe manifeſter avec tant de rapidité & des effets ſi ſenſibles ?

Un autre exemple de pareils contre-ſens m'eſt fourni par le rôle de la *Préſidente* dans la *Mariane* de Gotter (1), ou plutôt par l'actrice qui l'a joué, quoiqu'elle ne manquât d'ailleurs pas de talent. Cette mère malheureuſe reçoit la funeſte nouvelle, que ſon fils, qui a déja été la cauſe de la mort de ſa fille, eſt devenu le meurtrier de *Waller;* emportée par la rage & par la douleur, elle adreſſe à ſon mari ces paroles terribles : « Plût à Dieu qu'on l'atteignît, ce fils adoré, qui donne de ſi belles eſpérances, & qu'on le traînât enchaîné devant la maiſon de ſon amante ! Que j'entendiſſe les accla-

(1) Drame allemand, Acte III, Scène dernière.

Ces réflexions préliminaires doivent suffire, je pense; d'autant plus que la matière est trop abondante pour être épuisée dans une seule lettre.

Fin du premier Volume.

www.ingramcontent.com/pod-product-compliance
Lightning Source LLC
Chambersburg PA
CBHW071611220526
45469CB00002B/315